U0007524

More, My Good Old Classical Records
更に、古くて素敵なクラシック・レコードたち

村上私藏
懷舊美好的古典樂唱片2

村上春樹

目次

更に、古くて素敵なクラシック・レコードたち

兩種好惡

村上春樹

《村上私藏 懷舊美好的古典樂唱片》於二〇二一年六月出版後，頓時萌生「啊啊～總算結束了。好累啊」的感慨；雖是基於自身喜好而開始的一件工作，但每天反覆聆賞堆得如山高的古典樂唱片，還真是神經緊繃，耗費不少時間。

不過，書上市一段時間後（有人會想看這種書寫個人興趣的書嗎？疑惑不已的我還是繼續寫，沒想到大家頗能接受），也就讓我興起「再多寫一點吧」的念頭。其實全世界處於「新冠疫情」這般異樣狀況也是一大要因，畢竟不能外出，成天只能在家發懶，也就習慣把一張張唱片放到唱盤上，聽著

聽著就想說來寫些什麼吧。結果聆賞時，發現有好多張沒能在《村上私藏懷舊美好的古典樂唱片》介紹的「遺珠之憾」……。於是，就在自己心情尚未篤定時，猶猶豫豫地開始著手第二本。但我想，若沒給別人造成困擾的話，我想再來一次。這次和上一本一樣，原則上不列舉 CD（無視），只介紹老唱片，寫些簡短感想。

如同上一本也寫道，這不是「這首曲子就要聽這場演奏！」的入門書，也不帶任何啟蒙意圖，因為列舉的幾乎都是老唱片，所以實用性不高。那麼，問我為何要寫呢？或許只能說，「我家有這樣的黑膠唱片，我都是聽這些音樂」就是個人報告書之類的東西。

我家現有的唱片中，當然有「就是想聽這位演奏家演奏這首曲子」這樣帶有清楚目的而買的唱片，或是在特價區偶然發現「這張好便宜，好像很有趣」而買的唱片，也有不少是因為被封套設計吸引，也就是「因為封套而買」的唱片；有那種「這輩子都捨不得丟掉的唱片」，當然也有「為什麼我家有這種東西？」令我百思不解的唱片。不過啊，我覺得收藏這玩意兒本

來就是雜七雜八，要是每張唱片都是「不朽的名盤」，持有者也挺耗費心神（應該吧）。有那種我高中時買的，到現在還是愛不釋手的唱片，也有我旅居國外，逛二手唱片行時買的唱片（當然能以便宜價格買到相當珍貴的唱片）。記得高中時代放學後，我常去阪急三宮車站附近一間叫做「MASUDA名曲堂」的小小古典樂唱片專賣店買唱片，所以常為了買唱片，不吃午餐。

久違地拿起這樣的唱片，不由得心生暖意。

我是抱著招待別人來我的書房，請他坐在揚聲器前方的沙發，「你看，我家也有這樣的唱片哦！」讓他欣賞一下唱片封套，請他聆賞音樂的心情來書寫這本書。總之，放鬆心情，一邊啜茶，一邊翻閱這本書就行了。要是真的能這樣招待別人就好了。不過，我自己也有一些事情就是了……。

世上的古典樂迷中，不乏像是「我無法接受卡拉揚的音樂」或是「福特萬格勒就是至高無上的神」這般極端本位主義思考的人，但我不是（應該吧）。我當然也有好惡之分，但充其量只是個人偏好，從沒想要強迫別人接受。別人贊同也好，不贊同也罷，「是喔。原來這傢伙喜歡聽這種風格的唱

片啊。」我頂多在心裡這麼想。

我認為對於音樂的好惡分為兩種，一種是流動的、即時性好惡，另一種是根基於「體癖」（人類感受習慣的概念，分別從身體與心理方面來整合歸納的一套理論。提倡者為「野口整體」的創辦人野口晴哉）、無法輕易撼動的好惡；雖然要清楚區分這兩者不是那麼簡單，但只要花點時間仔細聆賞音樂，就會漸漸發現箇中差異。前者會隨著當下心情，改變「好惡」的評價，甚至替換，後者的評價就大抵安定。總之，純屬我個人的感受，找到的東西也就比較沒那麼一般性，所以我從沒想要強迫讀者接受我的好惡觀。個人的「體癖」也不為過。因為兩者都是非常個人的感受，說是我

不過，正因為是非常個人的「好惡」，我們才能從音樂中找到屬於自己的價值。要是無論聆賞什麼音樂都很感動、很佩服，當然沒什麼不好，但這種事是不可能的，因為這樣的感受怕是無法萌生「音樂愛」。「總覺得還少了點什麼啊……」正因為對音樂有所質疑，才能創造出「就是這個！太讚了」這般觸動心弦、感動人心的音樂。我認為摸清自己的山峰與低谷，也是

一種「音樂體驗」的醍醐味，還是應該叫做「普遍性偏見」呢？

雖然不曉得我這本個人的「好惡報告書」對於讀者們有何助益，但要是閱讀時，不時有「原來如此啊」、「不是這樣吧」的想法，就是讓筆者我最開心的事。

最後，我想深深感謝協助整理原稿，確認各種細節，文藝春秋出版局的大川繁樹先生。大川先生在業界是出了名的重度古典樂迷，要是沒有他的協助，第一本《村上私藏 懷舊美好的古典樂唱片》，以及這次的續作內容就不可能如此充實。此外，也想感謝負責設計本書的大久保明子女士，因為這系列的設計有著莫大意義。

〈樂器之類的簡稱〉

Pf → 鋼琴

Vn → 小提琴

Va → 中提琴

Vc → 大提琴

Cl → 單簧管

Cem → 大鍵琴

Hn → 法國號

Fl → 直笛

SQ、Q → 弦樂四重奏

S → 女高音

Ms → 次女高音

A → 女低音

T → 男高音

Br → 男中音

B → 男低音

〈唱片公司的簡稱〉

West. → Westminster

Col. → 美國 Columbia

Gram. → Grammophon

Phil. → Philips

HMV → His Master's voice

Dec. → 英國 Decca

Vic. → RCA Victor

Tele. → Telefunken

Van. → Vanguard

1）帕格尼尼 24首隨想曲 作品1

魯傑羅·黎奇（Vn）Turnabout TV-S 34528（1947年）

薩爾瓦托雷·阿卡多（Vn）Gram.2543 523（1977年）

科內利亞·瓦西里（Vn）Gram.642 106（1970年）

伊扎克·帕爾曼（Vn）日Angel EAC-81084（1972年）

歐西·雷納迪（Vn）尤金·赫爾曼（Pf）Remington 199-146（1953年）

怪傑帕格尼尼留下小提琴演奏技巧華麗無比，擁有跨時代（無視）不可思議魅力的炫技曲集。

美籍義大利裔小提琴家黎奇（Ruggiero Ricci）於一九四七年，也就是二十九歲那年成為史上第一位錄製帕格尼尼《24首隨想曲》的音樂家，而這張唱片就是這個輝煌紀錄。黎奇後來又灌錄了四、五次這套曲集，其中又以一九五九年發行的英 Decca 盤最出名（我沒聆賞過）。這張一九四七的版本對他來說是原點，雖然現在聽來，無論是錄音還是演奏風格都稍嫌過時，卻充分傳達年輕音樂家勇於挑戰前人未至之境的心意，演奏技巧也可圈可點。

阿卡多（Salvatore Accardo）也很擅長演奏同樣是義大利人的帕格尼尼的音樂。這張是一九七七年，由 DG 發行的唱片。單憑一把小提琴的無伴奏演奏，展現了絕妙樂音與華麗技巧，讓人聽得意猶未盡。出色的沉穩樂風絕非一味炫技，有著「你聽，我平常就是這麼演奏」的從容感（搞不好多少有點緊張吧），流暢演奏著，錄音品質也很完美。

瓦西里（Cornelia Vesile）是一九四二年生於羅馬尼亞的小提琴家。這張唱片是她二十八歲時的錄音。被譽為「小提琴界的阿格麗希」的她在當時備受矚目，可惜留存至今的唱片只有這張帕格尼尼的曲集。瓦西里的演奏技巧十分厲害，以尖刀切入般的鋒利，從第一首就讓人眼睛一亮。音色冷峻豔麗（讓人聯想到吉普賽小提琴風格），令人沉醉，DG的錄音品質絕佳。這是一場值得再次受到世人肯定的演奏。

帕爾曼（Itzhak Perlman）的演奏則是給人面對不斷出現的艱難技巧都能輕鬆克服的印象，音色雖不像阿卡多那麼華美，流暢度與節奏感倒是無懈可擊。技巧方面就不用說了，音樂性絕對是高水準；但整體散發一股緊迫感，要是一口氣聽完二十四首曲子，肩膀有點僵硬就是了。其實緊迫感沒什麼不好，只是覺得演奏這首曲子時，帶點玩心更佳。

雷納迪（Ossy Renardy）這張是有鋼琴伴奏的演奏版本（編曲者是孟德爾頌的好友大衛（Ferdinand David））。我本來抱著「反正有鋼琴伴奏」的輕蔑心態聆賞，結果頗驚艷。一開始就火力全開，絕非尋常演奏，堪稱神

乎其技；雖然不到值得大書特書的藝術等級，但因為很難得聽到編曲版，所以就某種意思來說，算是相當珍貴的一張作品。

2）理查・史特勞斯 交響詩《英雄的生涯》作品40

克萊門斯・克勞斯指揮 維也納愛樂 Dec. LXT 2729（1952年）

弗里茲・萊納指揮 芝加哥交響樂團 Vic. LM-1807（1954年）

李奧波德・路德維希指揮 倫敦交響樂團 Everest LPBR 6038（1959年）

小澤征爾指揮 波士頓交響樂團 日Phil. 23PC-2002（1981年）

祖賓・梅塔指揮 紐約愛樂 CBS IM37756（1983年）

赫伯特・馮・卡拉揚指揮 柏林愛樂 Gram. 138025（1959年）

這是史特勞斯先生把飽受樂評家執拗攻擊的自己，比擬為孤高英雄而譜寫的交響詩。想必滿是怒氣難消的感覺吧。其實倒也不致於啦。

克勞斯（Clemens Krauss）指揮維也納愛樂的演奏，乍聽音色頗古風，是史特勞斯那時代的樂音。」有種超越時代，直達人心的獨特溫醇，也是拉詮釋細膩情感有懷舊風；不過一旦聽習慣古風感就會莫名感嘆：「沒錯，這

圖（Simon Rattle）、普列文（André Previn）絕對演奏不出來的樂音（這是理所當然的）。

萊納（Fritz Reiner）指揮芝加哥交響樂團的版本是類比時代的錄音，就是有著首尾一貫的整體感。這般始終安穩、強力又充實的樂風確實讓人嘆服，卻給人無法有所突破的感覺，總覺得現在聽來不過爾爾。當然，我很好奇什麼是當下聽來最有感的樂風，只能說「過時／不過時」僅一線之隔，難以界定。

路德維希（Leopold Ludwig）生於一九〇八年，出身捷克摩拉維亞地區，以指揮身分活躍於德奧的歌劇院。我之所以買這張唱片是為了蒐集史坦

威斯（Alex Steinweiss）設計的唱片封套，所以對內容沒什麼期待，沒想到聆賞後，竟是出乎意料的精彩。堂堂展現交響詩的戲劇性，百聽不厭的飽滿演奏，倫敦交響樂團也奏出深具說服力的樂音。

年輕時的小澤征爾，總是描繪著颯爽又明晰的音樂世界。指揮的腦中流暢架構著複雜單一樂章的交響詩全貌，群英匯聚的交響樂團以明確樂音逐漸豐富各個細節——他的音樂就是給我這樣的印象。音樂的情感是如此豐富、層次分明，樂團首席維斯坦的獨奏部分也很精彩。

梅塔曾三度錄製這首曲子（分別和洛杉磯愛樂、紐約愛樂、柏林愛樂合作）。這張與紐約愛樂合作的版本是一場完成度高、俐落明快的演奏。深切感受到要不是紐約愛樂具有一定程度的積極「進攻」態勢，就無法突顯最純粹的美好。尤其和波士頓交響的版本比較，更有此感受。總之，梅塔巧妙牽引出紐約愛樂的優點。

卡拉揚的《英雄的生涯》（一九五九年版本）從第一顆樂音就讓人強烈感嘆「這和其他演奏不一樣！」充滿活力又鮮明的樂音，豐富多彩的聲響、

流暢的旋律，一切是那麼精湛、巧妙，不愧是帝王⋯⋯只有讚嘆的份兒。

嗯，真不曉得該如何形容這種感覺。

3）（上）J・S・巴赫的無伴奏小提琴奏鳴曲與組曲 BWV1001-1006

納森・米爾斯坦（Vn）Gram. 3LP 209 047（1973年）

耶胡迪・曼紐因（Vn）Angel SC-3817 BOX（1976年）

亨利克・謝霖（Vn）日Gram. MG-8037/9 BOX（1967年）

亨利克・謝霖（Vn）日CBS SONY SOCU-26,27（1955年）

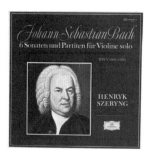
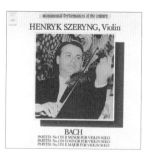

三片裝的盒裝黑膠唱片勢必要有地方存放才行，但不管怎麼說，要是沒有蒐羅全曲就沒意義了。畢竟這是所有小提琴家都會以靈魂傾力演奏的作品。

這本書本來就不是以遴選暢銷版本為目的而寫，所以我決定先介紹自己很欣賞的米爾斯坦（Nathan Milstein）的演奏。無論聆賞多少遍，樂音總是沁入心靈，該說是達到「無欲」、「無我」境界嗎？感覺演奏者通透得彷彿成了透明形體，褪去自我，只留下純粹的音樂⋯⋯。我每次傾聽米爾斯坦的演奏就有此感受，巨匠於七十歲達到至高境界吧。

曼紐因的「無伴奏」則是非常人性的演奏，與米爾斯坦的演奏風格截然不同。彷彿毫無保留地把自己的人格（或是靈魂），無論是強勢還是脆弱的一面均呈現在聽者面前，有時（偶爾）還感受到陰沉鬱悶，說是用靈魂詮釋的演奏也不為過。率直卻不帶壓迫感，個人認為是很有魅力的演奏。可惜這張唱片的標籤貼得不太好，必須小心翼翼地放上唱盤才行，真是麻煩。好歹標籤也要貼好啊！

謝霖（Henryk Szeryng）這張 DG 唱片的評價很高，不少人推崇是這

曲子的最佳演奏版本，確實是一流演奏，技巧無可挑剔，情感豐沛，也感受得到演奏者傾注心神挑戰大曲的心意；但一直聽的話，就會有種「豐富到有點疲乏」的感覺，純屬個人意見（偏見），聽聽就算了。總之，就是有種「等等，不覺得這裡稍嫌浮誇嗎？」這般莫名的違和感。就像坐在有司機駕駛的高級賓士車，優雅眺望窗外景致⋯⋯

同樣是謝霖演奏的這張單聲道版本是他年輕時（三十七歲）的作品，呈現不同於新版本，直爽樸質又新鮮的演奏風格。以車子比喻的話，就是福斯汽車的 Golf 款吧。雖是俐落到毫無缺點的優秀演奏，卻也少了些從容感。當然也有那種追求不帶任何矯飾，近乎斯多葛主義般演奏風格的聽者，或許謝霖年輕時的演奏就頗符合他們的口味。

3)（下）J・S・巴赫的無伴奏小提琴奏鳴曲與組曲 BWV1001-1006

亞瑟・葛羅米歐（Vn）日Phil. X-8553/4（1960/61年）

雅沙・海飛茲（Vn）Vic. LM-6105（1953年）

賽吉爾・路卡（Vn）Noneuch HC-73030（1977年）

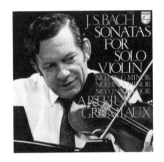 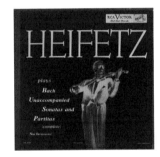

出身比利時的葛羅米歐（Arthur Grumiau）演繹的《無伴奏小提琴奏鳴曲與組曲》明亮豐沛，音色悠然華美，幾乎無可挑剔，用「抒情」一詞形容也不為過，讓聽者感受到他盡心將巴赫音樂具有的豐盈感表露無遺，就像照鏡子般映照出原本模樣。就這一點來說，和德奧派音樂家試圖表現巴赫音樂的堅毅精神面，可說大相逕庭。當然，純屬個人喜好問題，不妨依當下心情選擇版本聆賞，也是一種聰明作法吧。葛羅米歐的技巧堪稱無懈可擊。

說到技巧，海飛茲（Jascha Heifetz）的演奏也很超凡。聆賞時，不禁深深為他的技巧折服，感嘆不已；雖不似葛羅米歐那般絲滑「美音」，卻感受得到強韌的音樂精神，努力讓曲子聽起來像在歌唱就是他的演奏風格。或許有時偏向即物主義，讓人有些無所適從，但這般風格用於詮釋《無伴奏小提琴奏鳴曲與組曲》卻有著恰如其分的美感，也感受到演奏家向巴赫致敬的心意，可說是音樂性相當高的演奏。情感豐富，聽久了也不覺得膩。因為是年代湮遠的單聲道錄音版本，所以不時會迸出刺耳的金屬聲，卻是捕捉顛峰時期的海飛茲（時年五十二歲）風格的珍貴錄音。

這張唱片是布加勒斯特出生、在以色列長大的路卡（Sergiu Luca）用古樂器演奏這套曲子的首次錄音。初聽時，讓我驚訝地叫了一聲「哇！」，感覺很新鮮；雖說是重現當時的樂音，可能是因為運弓方式有別於現代樂器吧。總覺得聽起來像是另一種風格的音樂。

不過一旦沉浸在樂聲中，身體就會慢慢地被樂音馴服，也就不會在意演奏用的是古樂器還是現代樂器，完全融入音樂。這麼聽來，就會明白路卡的演奏相當忠於音樂的固有精神，聽得到發自內心的溫暖歌心。可惜他的評價似乎不高，但確實是值得聆賞的演奏。

這是一把小提琴就能讓靈魂赤裸呈現的恢弘曲子，不單是演奏者，聽者也在追尋音樂的美好姿態。

4）白遼士《哈洛德在義大利》作品16

柯林‧戴維斯指揮 愛樂管弦樂團 耶胡迪‧曼紐因（Va）Angel 36123（1963年）

柯林‧戴維斯指揮 倫敦交響樂團 今井信子（Va）日Phil.18PC-71（1975年）

瓦茲拉夫‧伊拉切克指揮 捷克愛樂 拉迪斯拉夫‧切爾尼（Va）Supra. LPV221（不詳）

喬治‧普雷特指揮 倫敦交響樂團 瓦特‧特朗普勒（Va）Vic. LSC-3075（1969年）

費雪迪斯考指揮 捷克愛樂 約瑟夫‧蘇克（Va）日Columbia OX50（1976年）

湯瑪斯‧畢勤指揮 皇家愛樂 威廉‧普林羅斯（Va）英Col. 33CX1019（1952年）

帕格尼尼為了用剛獲得的一把頂級中提琴一展琴藝，委託白遼士創作協奏曲，但白遼士寫不出名人炫技的曲子，結果完成的是「寫給中提琴與樂團的交響曲」。

曼紐因演奏中提琴時，展現出有別於演奏小提琴時的韻味，有一股收斂之美。戴維斯（Colin Davis）擅長指揮白遼士的作品，錄音過好幾次這首曲子。樂風爽快俐落，可惜整體稍嫌浮誇，總覺得與曼紐因的琴聲有著微妙的格格不入感，且樂音有點吵雜。戴維斯也與今井信子錄音過這首曲子，果然生動多了。也不會有吵雜感。

切爾尼（Ladislav Černý）是捷克的知名中提琴家，身為布拉格弦樂四重奏成員的他長年活躍樂壇。無論是樂團還是獨奏器樂均演繹出中歐波西米亞地區獨特的溫柔樂音；雖然有些地方的強弱變化（dynamic）稍嫌老派，卻有另一番吟味，像是在眼前進行一場談話似的有趣演奏，這種感覺也不錯。

普雷特（Georges Prêtre）的指揮風格比戴維斯來得穩健，特朗普勒（Walter Trampler）的琴藝雖稱不上華麗，卻與樂團充分融合。第二樂章

「巡禮隊伍」的中提琴樂音格外優美，最終樂章「山賊們的盛宴」別具白遼士的狂放躍動感，卻不會過分喧鬧，保有普雷特一貫洗鍊機敏的指揮風格。

沒想到這是一張由聲樂家費雪迪斯考（Dietrich Fischer Dieskau）指揮捷克愛樂（再次登場），蘇克（Josef Suk）擔綱中提琴獨奏的唱片，如此出乎意料的組合值得一聽，蘇克的琴聲尤其優美。費雪迪斯考的指揮也很流暢、豐富生動。因為稀釋了白遼士音樂慣有的戲劇張力，所以聽起來有點像舒曼的音樂，讓人耳目一新，而且這張唱片的錄音品質絕佳。

畢勤（Thomas Beecham）是我心偏愛的指揮家之一，但這場演奏的風格過於老派，樂團的樂音也不夠細緻，普林羅斯（William Primrose）的琴聲呆板無趣，毫無美感可言。

5）白遼士《幻想交響曲》作品14

皮耶・蒙都指揮 舊金山交響樂團 Vic. L16013（1947年）

湯瑪斯・畢勤指揮 法國廣播國家管弦樂團HMV ALP1633（1958年）

查爾斯・孟許指揮 巴黎管弦樂團 日Angel EAA-1122（1967年）

雷納德・伯恩斯坦指揮 法國國家管弦樂團 日Angel 47145（1976年）

小澤征爾指揮 波士頓交響樂團 日Gram. MG-2409（1973年）

《幻想交響曲》的唱片多如繁星，遂從家中收藏揀選五張介紹。老實說，我有很長一段時間不太喜歡這首曲子，怎麼說呢？過於矯作，結構也頗鬆散；但上了年紀後，心想「也是需要這種音樂吧」便寬容接受了。不過如果可以的話，還是想聆賞不矯作又不鬆散的演奏。

蒙都（Pierre Monteux）果然說故事功力一流，雖是很久以前的錄音作品，也不會顯得陳腐窠臼，愈聽愈沉醉。舊金山交響樂團也呼應指揮家的心思，自由闊達地演奏，用心經營每一顆樂音，豐富多彩，技巧不馬虎。蒙都與舊金山的組合總是令人百聽不厭。

畢勤的演奏與蒙都都是同等級水準，也是敘事功力一流，只是音色不太一樣，抑揚也有差異，剔除比較困難的心理描寫部分。總之，就是舊時代才有的美好風格。皇家愛樂是富豪仕紳畢勤的私屬樂團，為了逃避龐大稅金的他旅居法國多年，所以常擔任當地樂團的客座指揮，尤其喜歡聆賞他搭檔法國廣播國家管弦樂團演奏《幻想交響曲》。

孟許（Charles Munch）的詮釋較為現代感。除了「敘事」口吻之外，

還加入些許「文學」要素，可說是統合度高又優雅的演奏，還保留了這首曲子特有的一種妖媚感，卻不會過於誇飾，應該可以成為現今演奏這首曲子的典範吧。

伯恩斯坦（Leonard Bernstein）與法國國家管弦樂團的版本算是我喜歡的風格，可惜有點矯作。伯恩斯坦本來就是那種「創作型」指揮家，這特色有加分作用，當然也有扣分的時候。他指揮這首曲子時，無論是說故事的方式，還是氣氛營造都稍嫌絮叨；但有人就是喜歡這種「濃豔感」，我是沒什麼意見，純屬個人喜好問題。

不同於伯恩斯坦的詮釋，小澤征爾漂亮演繹白遼士音樂的妄想風格，這是他仔細鑽研樂譜，用音樂解釋一切的成果吧。試圖將故事性要素壓到最低限度，也就沒那麼濃烈，演奏水準堪稱無懈可擊，聽得到風味十足的樂聲。

6）鮑凱里尼 第九號大提琴協奏曲 降B大調

皮耶・傅尼葉（Vc）卡爾・慕辛格指揮 斯圖加特室內管弦樂團 日London LLA10137（1954年）

皮耶・傅尼葉（Vc）魯道夫・包加納指揮 琉森節慶管弦樂團 Archiv. 2547 046（1963年）

路德維希・休舍（Vc）歐多・瑪澤拉斯指揮 柏林愛樂 日Gram. LXM（1957年）

安東尼奧・揚尼格羅（Vc與指揮）札格拉布獨奏家樂團 日Vic. LS2282（1960年）

安東尼奧・揚尼格羅（Vc）普羅哈斯卡指揮 維也納國立歌劇院管弦樂團 West. ML5008（1952年）

拉杜・阿爾杜勒斯庫（Vc）米爾恰・巴薩拉布指揮 布加勒斯特國家管弦樂團 Intercord 902-09（1968年）

鮑凱里尼（Luigi Boccherini）和海頓是同時代的作曲家，共譜寫了十二首大提琴協奏曲，其中最有名的就是這首第九號降 B 大調，出過不少張唱片。

我常聽傅尼葉（Pierre Fournier）與包加納共演的這張唱片，的確感受得到傅尼葉的優雅演奏，也確實是典範演奏，但總覺得「樂音老派」。相比之下，他與慕辛格（Karl Münchinger）搭檔的這張老唱片，整體樂風相當自然，沒有刻意使勁的地方。倫敦盤雖是採單聲道錄音，現在聽來卻挺耳目一新，為什麼呢？傅尼葉與慕辛格共演的唱片只有這張，兩人的默契真是好得沒話說。

出身德國的知名大提琴家意外的少，休舍（Ludwig Hoelscher）是其中一位。他的琴聲很紳士、高雅，絲毫不帶攻擊性，卻也不會缺乏自我主張，樂音相當圓滑優雅，宛如河川緩緩流過原野。柏林愛樂的沉穩樂音成了獨奏家最溫暖的後盾。單聲道錄音確實有點過時感，但悠揚樂聲跨越時代藩籬，舒緩人心。

揚尼格羅（Antonio Janigro）錄製這首協奏曲的版本是 Westminster 唱

片與ＲＣＡ盤，都是非常優秀的演奏，但平心而論，身兼指揮的他與札格拉布獨奏家樂團合作的這張更生動有趣。年輕時的他與普羅哈斯卡共演的這張Westminster 唱片是氣勢十足的演奏，但要說正統嗎？總覺得有點「旁門左道」，而且感受不到他的個人魅力；相較之下，由他擔綱指揮的ＲＣＡ盤，風格柔和豐富多了。像是以最佳方式萃取鮑凱里尼音樂蘊含的樂觀性，讓人越聽越舒服。這是義大利人與生俱來的人格特質嗎？

阿爾杜勒斯庫（Radu Aldulescu）是羅馬尼亞大提琴家（一九六九年遷居義大利），演奏風格滑順闊達。他與同鄉的樂團、指揮攜手完成這場抑揚分明、魅力滿點的演奏。我以非常便宜的價格買到這張唱片，Intercord 的錄音品質絕佳，算是意外收穫。

46

7）柴可夫斯基 第四號交響曲 F小調 作品36

祖賓‧梅塔指揮 洛杉磯愛樂 日London SLC679（1967年）

阿塔爾夫‧阿堅塔指揮 瑞士羅曼德管弦樂團 Dec. LXT5125（1956年）

拉斐爾‧庫貝利克指揮 維也納愛樂 日Angel ASC5041（1961年）

伊戈爾‧馬克維契指揮 倫敦交響樂團 Phil. 835 249（1964年）

皮耶‧蒙都指揮 波士頓交響樂團 RCA ACL1-1328（1960年）

我最初聽的是孟根堡（Willem Mengelberg）指揮這首曲子的版本，從此無論聽誰的演奏都覺得很有活力，不曉得這樣是好，還是不好？

年輕時的梅塔（Zubin Mehta）指揮洛杉磯愛樂的演奏令人印象深刻。指揮卯足全力，樂團也傾力回應，兩者都有不斷成長的實力。後來梅塔逐漸在樂壇佔有一席之地，指揮風格卻變得愈來愈單薄（姑且不論曲子的優劣）；不過，他與洛杉磯愛樂合作的版本值得一聽，樂聲相當生動。

阿堅塔（Ataúlfo Argenta，一九一三～一九五八年）是西班牙指揮家，戰前師從舒李希特（Carl Schuricht），以擅長指揮西班牙與俄羅斯作曲家的作品聞名。聆賞這首曲子就能明白因為一場意外而英年早逝的他擁有傑出的才華與指揮技巧。；雖是採單聲道錄音，英 Decca 的音質絕佳。西班牙人指揮柴可夫斯基的作品？或許有人存疑，但實際聆賞後，這般偏見就會拋到九霄雲外吧。他的指揮風格說是德式風格也不為過，就是凜然正統的柴可夫斯基音樂。

庫貝利克（Rafael Kubelik）的指揮風格則是從一開始就頗內斂，展現沉

穩、高雅又中庸的曲風，引領維也納愛樂充分發揮天生美音，恰與梅塔的恢弘演奏呈對比，是一場讓人舒心的演奏。當然，喜歡哪種風格取決於個人喜好。

馬克維契（Igor Markevitch）指揮柴可夫斯基的作品也有不錯的評價。

怎麼說呢？不同於庫貝利克，他的指揮風格比較積極外放，倫敦交響樂團也是活力滿滿的樂團，這樣的組合堪稱完美。一開始就猛踩油門，展現凌厲樂風，張力十足的演奏一掃柴可夫斯基作品特有的「濕黏感」。若說梅塔的犀利感有如刀劍般銳利，那麼馬克維契的演奏就像錘子的痛擊吧。

蒙都攜手波士頓交響樂團錄製的柴可夫斯基交響曲系列，無論是演奏還是錄音都頗受好評，但我家這張RCA的數位重製黑膠唱片（一九七六年發行，錄音於一九六〇年），總覺得樂音有點單薄，演奏風格倒是底蘊深厚，好比停拍、詮釋技巧、細節處理等都頗具說服力也很自然。有如堂堂正正走大道，不帶絲毫小細工的大器演奏。這時的蒙都高齡八十五，依舊寶刀未老。

這五張唱片，每一張都值得細細品味。

8）普羅柯菲夫 第三號鋼琴協奏曲 C大調 作品26

李歐納‧潘納里歐（Pf）弗拉基米爾‧高許曼指揮 聖路易交響樂團 Capitol P8255（1953年）
范‧克萊本（Pf）沃爾特‧漢德爾指揮 芝加哥交響樂團RCA LCS-2507（1961年）
拜倫‧賈尼斯（Pf）基里爾‧孔德拉辛指揮 莫斯科愛樂 Mercury SR90300（1962年）
蓋瑞‧葛拉夫曼（Pf）喬治‧塞爾指揮 克里夫蘭管弦樂團 日CBS SONY 13AC807（1966年）
亞歷克西‧魏森伯格（Pf）小澤征爾指揮 巴黎管弦樂團 EMI 065-11301（1970年）

普羅柯菲夫的鋼琴協奏曲中，最常被演奏的就是第三號。一九二一年於芝加哥首演，博得盛讚。由作曲家本人擔綱鋼琴演奏，芝加哥交響樂團協演。

潘納里歐（Leonard Pennario）是活躍於一九五〇至六〇年代前期的美國鋼琴家，演奏活動主要是在西海岸一帶。因為潘納里歐幾乎不碰貝多芬等古典作品，所以在日本的評價沒那麼高，但聆賞他留下來的幾張唱片，多是相當值得一聽的演奏（個人認為）；雖然當年錄製時，這首曲子還不是那麼為人熟知，卻是相當精彩流暢，極富說服力的演奏。高許曼（Vladimir Golschmann）的指揮也是無可挑剔。

生於德州的鋼琴家克萊本（Van Cliburn），這時期的演奏相當清爽自然，像是西部牛仔般輕鬆愉快地哼唱。沃爾特・漢德爾（曾追隨萊納，長期擔任芝加哥交響樂團副指揮。在他的指揮下，樂團巧妙穩健地幫襯克萊本的清新演奏，造就令人心神愉悅的音樂盛宴。

這張賈尼斯（Byron Janis）的版本是 Mercury 唱片公司特地將自家最自豪的錄音器材運至莫斯科（一九六二年六月，古巴危機前夕），於當地採立

體聲錄製而成。樂音鮮明鳴響，賈尼斯的演奏也很帶勁，不會刻意炫技，表現大器，精湛詮釋普羅柯菲夫蘊含知性幽默的獨特風格。

葛拉夫曼（Gary Graffman）於一九五七年推出由RCA出品，與舊金山交響樂團共演第一號和第三號的唱片（指揮是霍爾達〔Enrique Jordá〕）。感受到他對於普羅柯菲夫的作品投注相當多的心力，但總覺得這張作品的琴聲偏輕佻，只是隨著旋律前行，沒有動人之處。塞爾（George Szell）和樂團的表現也無法掩飾這缺點。

魏森伯格（Alexis Weissenberg）的琴聲也讓我覺得不夠深厚。當然，偏輕佻的風格不是不好，也有讓我覺得輕妙的部分（就這一點來說，魏森伯格顯然比葛拉夫曼技高一籌），但始終聽不到深沉韻味的音樂真是越聽越疲累，還是喜歡有點沉厚感的樂聲，或許和魏森伯格這位鋼琴家一生的經歷有關吧。

9）拉威爾 《夜之加斯巴》

艾麗西亞・德・拉蘿佳（Pf）日CBS SONY 13AC1073（1969年）

弗拉基米爾・阿胥肯納吉（Pf）Dec. SXL 6215（1965年）

瑪塔・阿格麗希（Pf）日Gram. MG-2501（1974年）

伊沃・波哥雷里奇（Pf）Cram. 2532093（1983年）

弗拉多・培列姆特（Pf）Nimbus 2101（1973年）

瓦爾特・季雪金（Pf）日Columbia OL-3179（1954年）

《夜之加斯巴》是拉威爾譜寫的鋼琴曲中，最有企圖心的作品。倒也不是說他譜寫其他鋼琴曲沒那麼用心，只是還真找不到像這首曲子那麼意境深遠的作品。

拉蘿佳（Alicia de Larrocha）的觸鍵明快，絲滑流暢，驅使內心的旋律精心描繪拉威爾的幻想世界。這首《夜之加斯巴》可說是她漫長演奏生涯中最具代表性的一首吧。樂音絲絲入扣，緊裹曲子核心的精彩演奏。

阿胥肯納吉（Vladimir Ashkenazy）錄製過兩次這首曲子，這版本是他剛出道不久時的演奏。青年時期的他演奏風格相當纖細，彷彿用細針繪製精緻銅版畫，勾勒許多令人屏息的音樂情景，充滿知性美的演奏感受不到一絲違和感。一流的才華令人嘆服，但要是再多一點點音樂的深度更好（一九八二年的第二次錄音版本聽起來更大器）。

阿格麗希（Martha Argerich）的演奏極具戲劇張力，構築著別具深度的音樂，每一段快速音群都很有說服力，不流於炫技，讓人自然感受得到，可說是她的演奏魅力。要是以「清爽」、「濃郁」來區分演奏風格的話，阿格

麗希的演奏屬於後者，就看個人喜好囉。

波哥雷里奇（Ivo Pogorelich）是位纖細敏感的鋼琴家，光是「絞刑臺」那一段單純連擊，他讓每顆樂音都富有生命力，層層疊疊有如連珠砲的「水妖」魄力十足，十指迅速交飛，卻連弱音都能清楚呈現，無懈可擊。他就是個透過音樂表現「自我（主體）」的人，詮釋這首《夜之加斯巴》再適合不過。

培列姆特（Vlado Perlemuter）是拉威爾的弟子，所以就某種意思來說，他就是「活證人」般的存在。他那幾乎壓抑自我，尊重音樂，以無我精神呈現這首曲子的姿態，完全不同於波哥雷里奇的演奏風格。樂音豐富多采，有著印象派畫風的趣意。

生於法國的德國鋼琴家季雪金（Walter Gieseking）演奏法國音樂有著中庸之美，不會過於冷調，也不會太過耽美，用心構築拉威爾的世界；雖然樂音稍嫌老派，卻是讓人百聽不厭，吟味深沉的演奏。

10）拉威爾《三首香頌》

羅伯特・蕭指揮 羅伯特・蕭合唱團 Vic. LM-2676（1963年）

埃里克・艾瑞克森指揮 斯德哥爾摩室內合唱團 日Seraphim EAC40133（1970年）

我十幾歲時聽的是羅伯特・蕭合唱團演奏這作品的唱片，非常喜歡（當時頗迷戀拉威爾的音樂）。可惜這首合唱曲比較冷門，所以手邊只有這兩張唱片；雖說只有兩張，倒也不覺得遺憾，因為這兩張都很出色，真希望有更多人知道它們的好。

羅伯特・蕭合唱團的專輯名稱是「羅伯特・蕭合唱團巡演」，但並非巡演的現場演奏錄音，而是在錄音室錄製巡演各地演唱的曲目，所以還收錄了莫札特、舒伯特、艾伍士（Charles Ives）、俄羅斯民謠、黑人靈魂樂等，曲目多元豐富。

《三首香頌》發表於一九一五年，正值第一次世界大戰打得如火如荼時，愛國的拉威爾也想投身軍旅，無奈體重未達規定無法從軍，懊惱不已的他為了排解鬱悶心情，便傾注心力寫了這首無伴奏合唱曲。音樂內容是清朗的寓言故事（令人聯想到歌劇《頑童與魔法》），怎麼聽都是與戰爭無關的作品。拉威爾留下不少首歌曲，只有這首是唯一的無伴奏合唱曲，卻很有他的風格，鑲綴著犀利機敏又豐富的色彩，打造出迷人的音樂，尤其是旋律有

如樂園般歡快優美的「三隻美麗的天堂鳥」。

羅伯特‧蕭合唱團的歌聲比斯德哥爾摩室內合唱團來得清朗，給人輕快躍動的印象，表達力豐富生動。斯德哥爾摩室內合唱團是沉穩的學術派風格，可以聆賞到通透悅耳的合唱音樂，兩者各有優點，我有時會隨意挑選一張，享受聽覺饗宴。

斯德哥爾摩室內合唱團這張唱片名為「二十世紀的合唱音樂」，還收錄了德布西、浦朗克、巴爾托克、布瑞頓的作品，盡是些平常不太聽得到的曲子，實在太感謝了。尤其是浦朗克的作品《人性印象》令人驚艷，不禁讚嘆：「啊啊～原來是這麼棒的曲子啊！」。

羅伯特‧蕭合唱團的這張專輯收錄了荀貝格的《平安賜福大地》，也是很少有機會聆賞的曲子。這首是作曲家即將轉向無調性音樂之前的作品，感受得到類似《昇華之夜》那種破滅之際的妖嬈之美。

這兩張是我為了聽拉威爾的作品而買的唱片，拜這兩張之賜，讓我多少瞭解合唱音樂的美妙。

58

11）西貝流士 第二號交響曲 D大調 作品43

雷納德‧伯恩斯坦指揮 紐約愛樂 日CBS SONY 75AC-1114（1966年）

歐可‧卡穆指揮 柏林愛樂 日Gram. MG-9889（1970年）

赫伯特‧馮‧卡拉揚指揮 愛樂管弦樂團 Angel 3589（1960年）

羅林‧馬捷爾指揮 維也納愛樂 London CS 6408（1964年）

柯林‧戴維斯指揮 波士頓交響樂團 日Phil. SFX-9648（1975年）

渡邊曉雄指揮 日本愛樂 日Columbia OX-7226（1981年）

這六張唱片都是無比精湛的演奏，隨興挑一張來聽都不會讓人失望。不過，若問我：「依你的喜好，只能選一張呢？」我應該會選伯恩斯坦指揮紐約愛樂這張唱片吧。雖是有點年代感的錄音，凜然扎實的樂聲卻讓聽者不禁肅然端坐。伯恩斯坦後來和維也納愛樂也錄製了這首曲子，當然也是出色的演奏，但總覺得「有點矯作」，我還是比較喜歡他年輕時那般生猛活力的音樂世界。

當年是芬蘭青年指揮家卡穆（Okko Kamu）指揮柏林愛樂的這張唱片是他的出道作。從演奏中感受得到年輕的西貝流士享受從湖面吹來的風，輕撫臉頰的自然感。柏林愛樂也熱情回應年輕指揮家的傾力表現。

這張卡拉揚指揮愛樂管弦樂團的唱片果然很有他的風格，令人心悅誠服。該高歌的時候，縱情高歌，該收斂的時候，確實收斂，不放過任何細節。硬要找缺點的話，就是錄音聽得出年代感。我想，有人就是不喜歡卡拉揚風格吧。

馬捷爾（Lorin Maazel）的指揮風格優劣往往取決於聽者是否感受到所

60

謂的「自由」，個人認為「馬捷爾還是和水準差一點的樂團合作比較有趣」，也比較能發揮吧。總覺得他搭檔維也納愛樂的演奏有點施展不開……。當然，整體演奏水準還是沒話說。

戴維斯（Colin Davis）的演奏風格有時太戲劇化，但至少就西貝流士這首曲子來說，我覺得他的演奏風格並無不妥，算是演繹出另一種西貝流士風情，但就我的喜好來說，還是有點矯情。

渡邊曉雄指揮日本愛樂的演奏，總歸一句話，就是優雅洗鍊。要說是率直嗎？就是沒有造作感，這一點有別於卡拉揚、戴維斯、馬捷爾的指揮風格。西貝流士的音樂在他的指揮下，就像一道以柴魚高湯做的料理……算是讚美之詞吧。是值得靜心聆賞的出色演奏。

礙於版面有限，無法刊出唱片封面，巴畢羅里（John Barbirolli）指揮皇家愛樂的版本也是不容錯過。

12）韓德爾 給器樂與數字低音的奏鳴曲 作品1

漢斯・馬丁・林德（Bf）古斯塔夫・雷翁哈特（Cem）日Harmonia. SH-5275（1969年）

漢斯・馬丁・林德（Fl）卡爾・李希特（Cem）日Archiv 2533 060（1969年）

法蘭斯・布魯根（Bf）古斯塔夫・雷翁哈特（Cem）Tele. 6.41044（1962年）

阿蘭・馬利昂（Fl）路易士・貝魯布爾（Cem）Mondiodis 12.003（1971年）

韓德爾的《第一號作品》有許多組合，整體相當複雜。《第一號作品》有十五首曲子；簡單來說，六首（3、10、12、13、14、15）是寫給小提琴與通奏低音，四首（2、4、7、11）是寫給直笛（或是長笛）與數字低音的作品，為了避免混淆，一開始便清楚區分，但器樂指定部分有些曖昧不明，所以還是頗複雜。在此分為直笛篇與小提琴篇來介紹，先介紹直笛篇。

我十幾歲時知道林德（Hans Linde）搭檔雷翁哈特（Gustav Leonhardt）錄製的這張唱片，就此愛上。初次聽到用直笛吹奏巴洛克音樂，清楚記得那種驚奇的新鮮感，反覆聽了好幾回，每次聆賞都讓我覺得「好懷念喔」。十幾歲時沉醉的音樂即使歷經漫長歲月，記憶依舊鮮明，成為一輩子的寶物。

林德為 Harmonia Mundi 唱片公司錄製用直笛吹奏《第一號作品》，也就這四首的同時，也用長笛為 Archiv 唱片公司灌錄幾乎同樣的內容，也就是從直笛換成橫笛吹奏。演奏古大提琴的演奏家前者是溫辛格（August Wenzinger），後者是科赫（Johannes Koch），兩者各有其韻味，我還是偏愛直笛特有的深奧樸質。此外，林德於一九七三年也搭配吉他（拉戈斯尼希

擔綱演奏）吹奏通奏低音，錄製《第一號作品》的四首曲子，聆賞到另一種令人愉悅的音色（Harmonia Mundi 唱片公司）。

布魯根的直笛音色與使用現代音高的林德有著顯著差異。林德的音色圓潤（比較現代感），布魯根的音色直率（偏古樂）吧。因為林德的輕柔樂音深深烙印在我的腦子裡，就覺得布魯根的樂音有點拘謹，當然純屬個人喜好。擔綱大提琴演奏的是畢爾斯瑪（Anner Bijlsma）。

馬利昂（Alain Marion）是朗帕爾（Jean-Pierre Rampal）的愛徒，長年擔任巴黎管弦樂團的長笛首席。世人看好他會承繼朗帕爾身歿後的樂壇地位，沒想到他於一九九八年突然過世，得年五十九歲。他吹奏的《第一號作品》是溫柔輕撫人心的韓德爾，活用現代長笛的優點，反覆紡出美妙樂音。聽到「威猛古樂」中有著如此輕鬆愉悅的音樂，感覺好舒暢，可說是一帖清涼劑吧。這張是兩片裝的盒裝唱片，除了《第一號作品》之外，也收錄韓德爾的所有長笛作品，個人覺得是相當珍貴的一張唱片，但所有唱片目錄都沒有記載到，還真是匪夷所思。錄音年分是大概推敲的。

13）韓德爾 給小提琴與數字低音的奏鳴曲 作品1

亞歷山大‧施奈德（Vn）拉爾夫‧柯克帕特里克（Cem）Col. ML2149（10吋）（1950年）

愛德華‧麥庫斯（Vn）愛德華‧繆勒（Cem）日Archiv MA-5003/4（1968年）

約瑟夫‧蘇克（Vn）祖札娜‧魯齊科娃（Cem）日DENON OX-7037/8（1975年）

康拉德‧馮‧德‧果茲（Vn）克勞斯‧林森梅爾（Cem）Carus FSM 53 133/4（1973年）

亞瑟‧葛羅米歐（Vn）維龍‧拉克魯瓦（Pf）Phil. 835 389（1966年）

施奈德（Alexander Schneider）這張《第一號作品》是選粹集，其他四張唱片中有三張是收錄六首（3、10、12、13、14、15）的兩片裝唱片。依樂譜指示「數字低音是大鍵琴或低音大提琴」，除了蘇克（Josef Suk）與葛羅米歐（只使用大鍵琴）這兩張之外，其他都是兩者皆用。麥庫斯（Eduard Melkus）還使用魯特琴與管風琴。

世人認為韓德爾的室內樂較無新意，因為他忙於創作大規模作品（歌劇、清唱劇），也就無暇顧及室內樂、器樂曲這塊領域，留下來的室內樂作品沒有什麼華麗技巧，優美旋律，也不像巴赫的小提琴作品具有崇高的藝術性，所以這些小提琴奏鳴曲的價值就是作為「平日隨興演奏的音樂」。

因此，專業演奏家可能覺得這作品不太好處理，畢竟作品過於平實不適合用力演奏，很難抓到著力點。事實上，知名小提琴家都不太碰這作品，也就很難找到最具代表性的《作品第一號》小提琴版本唱片。老實說，麥庫斯的演奏過於直白，缺乏魅力，只能說「就一般水準吧」。

蘇克的演奏正統、高雅又大器，但不知為何，小提琴的樂音像是刺耳金

屬樂。DENON 一向自詡的 PCM 錄音（絕大多數的錄音品質都很優秀），但我就是不喜歡這張唱片的音質，聽起來很不舒服。

果茲（Conrad von der Goltz）是德國小提琴家，組了個室內樂團，長年活躍於樂壇；但他的這張唱片不管怎麼聽，就是覺得琴聲無法融入音樂，無論是音色還是樂句劃分，也不曉得為什麼，就是不合我的胃口。

身為布達佩斯弦樂四重奏的第二小提琴手，活躍於樂壇的知名小提琴家施奈德以演奏巴赫音樂般的熱情詮釋《第一號作品》。這麼做的確很有趣，他的演奏風格也與韓德爾的音樂脾性（概念）頗契合，聽起來有種不一樣的感覺。

聆賞起來最舒服的就是葛羅米歐（Arthur Grumiau）與拉克魯瓦（Robert Lacroix）的搭檔。兩位樂壇老將默契十足，小提琴名家葛羅米歐的無比優美，高雅穩妥，不時讓人邂逅到心神沉醉的音樂之美。至於是否讓人豎起大拇指，說句「這就是經典！」還是有些許待斟酌的地方；但至少對我來說，絕對是迄今聽過《第一號作品》中最超凡的演奏。

14）莫札特 歌劇《唐‧喬望尼》K.527

福特萬格勒指揮 維也納愛樂 席比（B）舒瓦茲柯芙（S）日Columbia OZ 7568/71（1953年）

約瑟夫‧克里普斯指揮 維也納愛樂 席比（B）丹柯（S）麗莎‧德拉‧卡莎（S）德Dec. BLK16502（1956年）

費倫茨‧弗利克賽指揮 柏林廣播交響樂團 費雪迪斯考（Br）史塔德（S）、西弗麗德（S）Gram. 136224（1959年）

漢斯‧贊諾特利指揮 大歌劇管弦樂團 普萊（Br）格呂瑪（S）溫德利西（T）Eterna 820232（1960年）

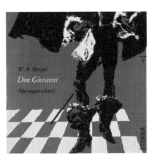

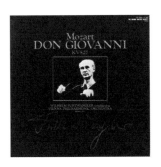

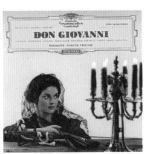

福特萬格勒（Wilhelm Furtwängler）這張是全曲盤，其他是選粹盤。

我在許多歌劇院聆賞過這齣歌劇，印象最深刻是在布拉格街上一間小歌劇院的公演。沒有知名聲樂家，樂團也是小編制，很有家庭味的小巧舞臺，卻滿溢「唐・喬望尼的愛」，讓人聽得如癡如醉。掌聲結束，步出屋外時，夜晚街道深鎖在濃霧中。

福特萬格勒指揮的全曲盤是一九五三年薩爾茲堡音樂節的現場演奏錄音，所以會錄到演出者的腳步聲之類的雜音，但因為網羅席比（Cesare Siepi）、舒瓦茲柯芙（Elisabeth Schwarzkopf，飾演艾維拉）、葛呂瑪（Elisabeth Grümmer，飾演安娜）等實力派聲樂家，堪稱頂級演出，讓人沉醉到忘了音質問題。飾演雷波列羅的艾德爾曼（Otto Edelmann），也展現傲人唱功，風靡全場。指揮家那一氣呵成到最後的氣勢更是驚人，撼動整個薩爾茲堡音樂節會場，正因為是現場演奏錄音才能有此臨場感。兼具輕妙與悲劇性的作品本來就不好駕馭，福特萬格勒果然不負盛名（隔年他就撒手人寰）。

席比於三年後再度與維也納愛樂合作（克里普斯指揮），也是擔綱唐・

喬望尼一角。安娜是由丹柯（Suzanne Danco）飾演，艾維拉則是由卡莎

（Lisa Della Casa）飾演。克里普斯（Josef Krips）的指揮雖然沒有福特萬

格勒那麼鬼氣駭人，卻也展現流暢華麗的高水準演奏。席比的唱功更為洗

錬，卡莎的詠嘆調也很精彩。整場演奏的均衡感拿捏得恰到好處，讓人沉浸

在安穩的莫札特音樂世界。

當年紅極一時的弗利克賽（Ferenc Fricsay），請來盟友費雪迪斯考擔

綱男主角唐・喬望尼。費雪迪斯考的唱功一流，但相較於席比，總覺得少

了一點氣勢，怎麼說呢？感受不到男主角的痞子感……尤麗納琦（Sena

Jurinac）

詮釋的安娜很出色，可惜西弗麗德（Irmgard Seefried，飾演采琳娜）、

史塔德（Maria Stader，飾演艾維拉）的歌聲稍嫌薄弱，不夠有魅力。

這張是普萊（Hermann Prey）飾演唐・喬望尼的 Eterna 唱片，擔綱伴

奏的應該是柏林歌劇院管弦樂團。這張是我在拍賣箱裡找到的唱片，放下唱

針聽到的德語版《唐・喬望尼》（嗯⋯⋯還真划算）。普萊的厚實嗓音張力十足，科恩（Karl Kohn）的雷波列羅一角也相當出色，葛呂瑪詮釋的安娜依舊魅力滿點，是一張相當值得聆賞的作品；但可能是語言的關係，總覺得和「常聽的版本不太一樣」，有點聽不慣。

15）浦朗克《聖母悼歌》

喬治‧普雷特指揮 巴黎音樂院管弦樂團　雷尼‧克雷斯潘（S）Angel 36121（1964年）

喬治‧普雷特指揮 法國國家管弦樂團 芭芭拉‧韓翠克絲（S）EMI DS38107（1984年）

路易‧福雷莫指揮 科隆管弦樂團 瑞晶‧克蕾絲邦（S）West. XWN 18422（1957年）

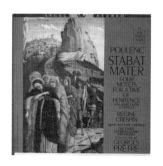

這首是浦朗克哀悼好友，於一九五〇年譜寫的宗教曲，前作介紹過作曲家的另一首作品《榮耀頌》。選了兩首浦朗克的宗教曲，確實感覺比較沉重，但基於個人喜好就是了……。聽說克倫培勒（Otto Klemperer）一邊指揮浦朗克的新作，喃喃自語：「法語的『屎』要怎麼說啊？」看來浦朗克的音樂可能不是他的菜吧（似乎可以理解）。

最理解浦朗克的作品，多次擔綱首演的普雷特（Georges Prêtre）錄過兩次這首曲子。浦朗克的宗教曲特色就是仿古典的曲調，《榮耀頌》也是如此，這一點很有趣。形式雖然傳統，細節卻處處有新意，架構只是形式而已，和聲在當時堪稱大膽，兼具真摯與詼諧戲謔的浦朗克風格明顯與佛瑞的宗教曲大相逕庭。

普雷特的首次錄音（一九六四年）把浦朗克的分裂性風格展現得淋漓盡致，積極形塑當代音樂風格，呈現出鏗鏘有力，時而劇力萬鈞，時而狂野的演奏；但二十幾年後，他與女高音韓翠克絲（Barbara Hendricks）合作錄製的音樂風格較為沉穩圓滑，依舊劇力萬鈞卻收斂許多，整體給人「準古典」

的莊重感。要選哪種風格端看個人喜好，因為韓翠克絲的唱功一流，所以我比較喜歡新的錄音版本。

福雷莫（Louis Frémaux）的演奏有著中庸之美，不標新立異，也不會太張狂，淡淡的、穩妥的，打造出很有情感的音樂，不會讓人覺得過於戲劇性（有好也有壞）。克蕾絲邦（Jacqueline Brumaire）是知名的法國抒情女高音，無論是獨唱還是合唱的歌聲都很優美；雖然福雷莫的名氣沒那麼響亮，卻是有實力又值得信賴的指揮家，曾擔任伯明罕市立交響樂團音樂總監長達十年，為樂團奠定堅實底子後，卻將地位讓給賽門·拉圖。這張唱片的B面收錄浦朗克的另一首作品《化妝舞會》是不同於《聖母悼歌》，充滿詼諧戲謔感的輕快曲子（浦朗克自己擔綱鋼琴演奏）。福雷莫站在聲樂家與樂團面前，輕鬆雕琢樂音。

附帶一提，小澤征爾指揮的《聖母悼歌》清爽俐落，不禁讚嘆：「原來也有這樣的風格啊！」

16）（上）舒曼 鋼琴協奏曲 A小調 作品54

威廉・巴克豪斯（Pf）鈞特・汪德指揮 維也納愛樂 日London SLC8014（1960年）

斯維亞托斯拉夫・李希特（Pf）斯坦尼斯瓦夫・維斯洛奇指揮 華沙國家愛樂樂團 Gram. 618 597（1958年）

魯道夫・塞爾金（Pf）尤金・奧曼第指揮 費城管弦樂團 Col. MS 6688（1964年）

威廉・肯普夫（Pf）約瑟夫・克里普斯指揮 倫敦交響樂團 London LL781（1958年）

迪努・李帕蒂（Pf）赫伯特・馮・卡拉揚指揮 愛樂管弦樂團 EMI EAC-60032-38（1947年）

說是「傳奇」也不為過，歷史上有五位鋼琴名家演奏過舒曼這首優美的協奏曲。

巴克豪斯（Wilhelm Backhaus）很少演奏舒曼的音樂，但聽他的演奏，頓時覺得這首協奏曲的風格又提升了一個層次，尤其演奏終樂章時的姿態，目光棲宿著不容許任何人追隨的犀利感。汪德（Günter Wand）的伴奏也恰如其分，不妨礙大師的卓越名技；不過要說有什麼缺憾的話，就是少了一股「無奈的青春氣息」，個人覺得是這首曲子一個相當重要，不可或缺的要素。

我有一張李希特（Sviatoslav Richter）與馬塔契奇（Lovro von Matačić）合作，錄音年代較新（一九七四年）的唱片，但還是選了這張他與維斯洛奇（Stanisław Wisłocki）搭檔（更有個性）的舊盤。李希特年輕時的演奏風格清新，頗有大將之風，恰與氣勢萬鈞的巴克豪斯呈對比，捕捉到這首曲子暗藏的年少輕狂感.；雖然還是少了點被什麼追趕的急迫感，但還是感受得到純粹熱情，這一點令人激賞。

老實說，塞爾金的琴聲演奏這首協奏曲，稍嫌粗糙；雖然他那種努力

不懈，勇於突破的演奏風格值得一聽，也很適合演奏貝多芬的奏鳴曲，但對於這首洋溢浪漫情懷，蘊含著不安情緒的優美曲子來說，似乎不太對味。當然，或許有人認為：「這就是塞爾金的優點，不是嗎？」

肯普夫（Wilhelm Kempff）、克里普斯（Josef Krips）、倫敦交響樂團的珍稀組合演奏舒曼的協奏曲，實在精彩。不流於矯情，也不過於拘謹，收放自如，堪稱完美；雖是年代湮遠的單聲道錄音，琴聲卻如此優美，克里普斯的伴奏也予以充分滋養。我不是肯普夫俱樂部會員，但這場演奏著實精湛絕倫。

這張是三十三歲便英年早逝的羅馬尼亞天才鋼琴家李帕蒂（Dinu Lipatti），卡拉揚指揮愛樂管弦樂團共演的傳奇唱片，的確是讓人不禁挺直背脊，嘆服不已的非凡演奏。俐落強韌的觸鍵，彷彿微風輕拂的柔美弱音自然滑順地遊走著，音色自在變化，始終維持一定水準的律動，就連細節也找不到一絲庸俗之處。明明是早已聽慣的曲子，卻不由得沉醉其中，雖然錄音年代是這幾張唱片中最久遠的一張，演奏風格卻一點也不陳腐。

16）（下）舒曼 鋼琴協奏曲 A小調 作品54

彼得・卡汀（Pf）尤金・古森斯指揮 倫敦交響樂團 Everest SDBR3036（1965年）

里昂・佛萊雪（Pf）喬治・塞爾指揮 克里夫蘭管弦樂團 德CBS 61018（1962年）

莫妮克・哈絲（Pf）尤根・約夫姆指揮 柏林愛樂 美Dec. DL9868（1951年）

蓋札・安達Pf）拉斐爾・庫貝利克指揮 柏林愛樂 Gram. 138 888（1964年）

接著介紹的這幾張唱片說是「傳奇」似乎有點勉強，不過這四位都是實力一流的鋼琴家。

英國鋼琴家卡汀（Peter Katin）是演奏拉赫曼尼諾夫、柴可夫斯基作品的「專家」，可惜生前評價不高，被世人淡忘；但光是聽他演奏這首協奏曲，就覺得他是位實力頂尖的演奏家，不流於矯揉造作，真誠挑戰這首曲子，詮釋出通透俐落，讓人聽得心神愉悅的舒曼曲子。新一代鋼琴家輩出，像卡汀這般舊時代鋼琴家怕是很難被注目吧。收錄的另一首曲子是法朗克的《交響變奏曲》也很動聽。這張唱片是我在拍賣箱挖到的寶。

佛萊雪（Leon Fleisher）與塞爾共演的這張唱片是我高中時買的，反覆聽了許多次。日本盤還收錄了葛利格的協奏曲，生動的演奏牢牢抓住當年十幾歲少年的心，也讓這兩首曲子成了我的最愛；不過，我好像很久沒把這張唱片拿出來聆賞，現在聽會是什麼感覺呢？於是，我戰戰兢兢地把這張唱片放上唱盤（我家這張是後來購入的德國盤），「現在聽來也很悅耳賞的唱片放上唱盤（我家這張是後來購入的德國盤），「現在聽來也很悅耳呢！」著實鬆了一口氣；雖然有幾處的觸鍵稍嫌粗糙，但整體生動清新又自

然。樂壇老將塞爾慈愛又細心地支持著新銳鋼琴家。

法國才女鋼琴家哈絲（Monique Haas）的這張唱片原版是ＤＧ盤。標籤上標示著拉威爾、德布西等法國作曲家的作品，看來這些都是她的拿手曲目。這首舒曼的協奏曲頗值得聆賞，演奏風格相當洗鍊；雖然對她來說算是比較早期的錄音作品，但她那堂堂面對約夫姆（Eugen Jochum）指揮柏林愛樂，盡情展現自我音樂風格的態度令人激賞。畢竟是超過七十年的錄音，樂音確實有點老派，但質感上乘的表演就是能跨越時代藩籬，感動人心，展現底蘊深厚的音樂。

這張唱片是安達（Géza Anda）四十三歲，正值顛峰時期的演奏。不刻意使勁（還是保有一貫風格），端正有深意的觸鍵是他的一大特色，這一點相當適合演繹舒曼的曲子吧。尤其第二樂章別具趣意。指揮柏林愛樂的庫貝利克也是指揮風格較為中庸的人，與安達十分契合；雖然不是讓人眼睛一亮的華麗演奏，卻是一旦喜歡就會百聽不厭的演奏。

17）柴可夫斯基 第二號交響曲《小俄羅斯》C小調 作品17

湯瑪斯‧畢勤指揮 皇家愛樂 Col. ML-482（1954年）

喬治‧蕭提指揮 巴黎音樂院管弦樂團 London LL-1507（1960年）

卡洛‧馬里亞‧朱里尼指揮 愛樂管弦樂團 英Col. 33CX1523（1959年）

葉夫根尼‧史維特拉洛夫指揮 USSR交響樂團 EMI Melodiya ASD-2409（1968年）

安德烈‧普列文指揮　倫敦交響樂團 英RCA SB 6670（1966年）

我不喜歡柴可夫斯基早期創作的這首交響曲。老實說，就是覺得無趣。

聽說這首曲子於一八七三年莫斯科首演時，聽眾為之瘋狂，讚譽有加，真的是這樣嗎？那麼，為何我有這麼多張這首曲子的唱片呢？因為被封套設計吸引。好幾張都是描繪俄羅斯民眾歡欣鼓舞的光景，看到就忍不住購入。

手邊唱片中，錄音年代最久遠的是畢勤版本。可惜曲子本身就不怎麼樣，即便人品一流、能言善道的畢勤率領皇家愛樂也無法展現精彩演奏。還不如討喜又有留白之美的「花之圓舞曲」來得悅聽吧。

記得除了這首之外，蕭提（Georg Solti）從沒和巴黎音樂院管弦樂團合作過，實際聆賞後，沒想到這組合還真不錯，居然迸出那麼狂野的樂音，讓人驚艷得有點期待。演奏本身不差，但只是「不差」而已，畢竟曲子本身實在不怎麼有趣。從詼諧曲那邊開始有一點空轉的感覺，但整體演出還不至於乏善可陳。

朱里尼（Carlo Maria Giulini）的指揮風格很有戲劇張力，每段樂句都很飽滿，宛如描寫音樂故事般，多彩又具體地構築著。尤其是詼諧曲部分著

實精彩，生動到聽起來不像是同一首曲子。對喔。朱里尼就是一位技藝巧妙的指揮家，再次為他的一流功力嘆服不已；雖然這麼比喻不妥，總覺得有一種個性認真的人巧扮花花公子的感覺。

史維特拉洛夫（Yevgeny Svetlanov）也是善於炒熱氣氛的指揮家，打造磅礴音樂世界的功力不遜於朱里尼。最後的高潮足以媲美「1812 序曲」，也是大砲轟隆感；不過，總覺得少了趣意與餘韻，過於矯飾反而突顯曲子結構的「薄弱」，還真是棘手啊。

才子普列文（André Previn）是統整音樂架構的高手。他那與生俱來的時尚感，就連這首素材不好處理的曲子，也能詮釋地恰到好處，要是沒有雄厚實力還真模仿不來。絕非戲劇張力十足，卻讓聽者直到最後都感受充實。

卓越的洗鍊感凌駕威猛大砲，英 Decca 的錄音品質（錄音師是詹姆斯・洛克）也很優秀。

這首《小俄羅斯》絕對不是我的菜，但還是毫不猶豫地想推薦朱里尼與普列文的演奏。

18）荀貝格 《月光小丑》作品21

貝塔妮‧貝亞茲利（S）羅伯特‧克拉夫特指揮 哥倫比亞室內合奏團 日Columbia OS-288（1962年）

海爾嘉‧皮拉爾切克（S）皮耶‧布列茲指揮 七重奏團 ADES15.001（1962年）

伊馮娜‧明頓（S））皮耶‧布列茲指揮 五重奏團 日CBS SONY 25AC684（1977年）

克莉歐‧蓮恩（S））艾爾加‧霍沃斯指揮 納許樂團 日RCA RVP-6107（1974年）

高中時的我費盡心思才買到克拉夫特（Robert Craft）指揮的「荀貝

格全集第一卷（兩片裝 LP）」，尤其是聲樂曲《月光小丑》與《華沙倖

存》，我像是著了魔似的反覆聆賞；即使不懂歌詞內容，也不瞭解這首曲子

在音樂史上的意義，但總覺得一定有什麼特殊之處吧。或許正值青春時期，

純粹出於求知的好奇心吧。但自那以來就像除靈去魔似的，幾乎沒再聆賞過

這首曲子，所以藉此良機，翻找出幾張收藏的唱片回味一下。

這首曲子算是歌曲，聲樂家被要求表現出介於歌唱與朗讀之間的感覺。

不曉得樂譜是如何標示，但光是聽唱片就覺得給予聲樂家相當大的自由來詮

釋這作品。羅伯特·克拉夫特的版本是由貝亞茲利（Bethany Beardslee）擔

綱，展現多層次演技的「唸唱方式」（Sprechstimme）。她那妖豔歌聲讓我

的腦中鮮明浮現小丑在月光下的各種肢體動作。寇恩（Isidore Cohen）領軍

的合奏團也很出色。

布列茲（Pierre Boulez）錄製過好幾次這首曲子，一九六一年的版本發

行時，一時蔚為話題。這張一九六二年發行的唱片可說是皮拉爾切克（Helga

Pilarczyk）為「唸唱方式」開拓劃時代的創新，幾乎是以接近朗讀的方式呈現，語感犀利有力，頗具說服力；但總覺得不時「有點矯作感」。

布列茲的一九七七年版本，結集了祖克曼（Pinchas Zukerma）、巴倫波因（Daniel Barenboim）、哈瑞爾（Lynn Harrell）、戴伯斯特（Michel Debost）等一流演奏家，並由明頓（Yvonne Minton）擔綱演唱，堪稱黃金組合。明頓的詮釋比較貼近歌唱，這樣的表現方式頗成功，加上全是明星級演奏家的合奏團，著實無懈可擊，清楚聽得到荀貝格的前衛音樂風格。打造出超越貝亞茲利版本、皮拉爾切克版本，更為卓越斐然的音樂。只要聽這張唱片就能明白《月光小丑》絕非艱澀難懂的現代音樂。

英國爵士女歌手蓮恩（Cleo Laine）演繹的《月光小丑》相當特別。她的歌聲柔軟又性感，好似二十世紀初（這張作品發表於一九二二年）的小酒館音樂風格。聆賞她的歌聲就能理解當時維也納的前衛音樂融合雅俗文化的難得爆發力，體會到聖與俗、肉欲與知性的交融。

19）舒伯特 弦樂四重奏曲第十四號 《死與少女》D小調 D810

布許SQ 日Angel GR-2230（1936年）

維也納音樂廳SQ 日West. VIC-5385（1957年）

阿瑪迪斯SQ Gram. 138 048（1959年）

梅洛斯SQ 日Gram. MG2496（1974年）

茱莉亞SQ 日CBS SONY 28AC1390（1979年）

東京SQ VOX（Cum Laude）D-VCL 9044（1983年）

 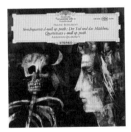

礙於版面的關係，沒辦法刊載封套圖片，我家珍藏最久遠的錄音是卡彼特弦樂四重奏（Capet String Quartet）版本（一九二八年）；雖然錄音年代湮遠，音質卻一點也不差。四人的樂音融為一體的優美演奏，讓人不由得沉醉其中。

布許弦樂四重奏版本果然是戰前的 SP 錄音，相較於卡彼特弦樂四重奏，呈現出更具邏輯性與架構的演奏，該說是德式風格嗎？樂音精緻度高，雖然沒有卡彼特弦樂四重奏那麼纏綿的情緒，思慮卻更深沉。

若說布許弦樂四重奏是德式風格，那麼維也納音樂廳弦樂四重奏就如其名，道地的維也納風格；雖然不似前者那麼緊密、思慮深沉，卻像空氣般順暢流動，緩急拿捏得剛剛好，彷彿感受到舒伯特在世時那個美好年代氛圍（有這種感覺）。三者三樣，各有特色，都是名垂青史的演奏。

阿瑪迪斯弦樂四重奏基本上是承繼布許弦樂四重奏的風格，但紡出來的音樂更具一體感，聽得出來四把弦樂器的交相對比，營造出來的緊迫感。前面三團的演奏風格較具攻擊性，阿瑪迪斯弦樂四重奏則是精湛呈現《死與少

女》這首曲子的另一種風貌。

梅洛斯弦樂四重奏於一九六五年在斯圖加特成團，演奏風格近似阿瑪迪斯弦樂四重奏，但樂音沒那麼硬，較為鮮嫩，樂風也偏舒緩，和聲別具豐盈感。第二樂章的演奏尤其精彩，但感受不到維也納風情就是了。

想說茱莉亞弦樂四重奏的樂風偏硬派，沒想到開頭讓人「欸！」了一聲，意外的纖細柔和。不見茱莉亞弦樂四重奏的爭鳴特色，四人齊心協力紡出底蘊深厚的音樂之線，坦然的抒情氛圍卻不會軟綿無力，處處可見令人驚喜的深度與巧思。

東京弦樂四重奏這張唱片是數位時代的產物。錄音品質精良，聆賞得到樂團的美音。默契絕佳的合奏，順暢的樂音流動，圓滑的疾馳感……確實是一場無懈可擊的演奏；但聆賞完後，突然莫名想聽聽卡彼特或布許的演奏，可能是因為整體演奏過於精巧吧。但絕非缺點。

20）布拉姆斯《女低音狂想曲》作品53

凱瑟琳·費莉亞（Ca）庫特·辛格指揮 柏林國家歌劇院管弦樂團 日Angel GR2158（不詳）

凱瑟琳·費莉亞（Ca）克萊門斯·克勞斯指揮 倫敦愛樂 Dec. LXT2850（1954年）

瑪麗安·安德森（Ca）弗里茲·萊納指揮 RCA Victor交響樂團 Vic. LM-1146（1951年）

克麗絲塔·露德薇希（Ms）奧托·克倫培勒指揮 愛樂管弦樂團 日Seraphim EAC-40118（1962年）

米爾德里德·米勒（Ms）布魯諾·華爾特指揮 哥倫比亞交響樂團 Col. Ms-6488（1963年）

葛蕾絲·霍夫曼（Ms）卡爾·米爾登貝格指揮 北德廣播交響樂團 Nonesuch73003（1962年）

這首曲子的正式名稱是《寫給女低音與男聲合唱與樂團的狂想曲》，但因為曲名太長，所以一般都稱為《女低音狂想曲》（也是當然吧）。歌詞是節錄歌德的詩篇《冬日的哈爾茲之旅》，描述年輕人愁苦模樣的晦暗內容，也許很對總是「簡單複雜化」的布拉姆斯的胃口吧。要是不喜歡這般風格的人可能聽不慣，但要是聽慣了，就覺得是首很棒的曲子。

英國的名花費莉亞（Kathleen Ferrier）與指揮辛格（Kurt Singer）合作灌錄的 Angel 盤，應該是用 SP 錄音重新處理的「復刻版」。錄音年代等資料不詳（推測是一九四〇年代），費莉亞充滿活力的歌聲從一開始就讓人驚艷。說到費莉亞詮釋的《女低音狂想曲》，她與克勞斯（Clemens Krauss）共演的 Decca 盤堪稱經典，但我還是覺得 Angel 盤的清新歌聲更有魅力，音質也比 Decca 的黑膠唱片優質。不管怎麼說，費莉亞的低音音域相當廣，鮮明有魅力，是位令人著迷的聲樂家。

安德森（Marian Anderson）的嗓音，或者說是歌唱風格，總覺得和這首曲子不太契合，收錄的另一首作品是馬勒的《悼亡兒之歌》也有這種感覺。

她那獨特的顫音表現方式老派到令人印象深刻，萊納的指揮也不夠精彩。

露德薇希（Christa Ludwig）的詮釋方式很正統，直搗布拉姆斯音樂的核心，展現滑順優雅的美聲。這時的她三十四歲，正值意氣風發的鼎盛時期。美妙歌聲與克倫培勒、愛樂管弦樂團展現默契絕佳的一流演出。十四年後，也就是一九六七年，露德薇希與貝姆（Karl Böhm）攜手又錄製了一次這首曲子，但我沒聽過這版本。

華爾特（Bruno Walter）沉穩大器的指揮風格，讓人從第一個音就眼睛一亮。這張唱片的聆賞重點不是歌聲，而是樂團的演奏吧。米勒（Mildred Miller）以滑順優美的歌聲彰顯實力，華爾特富有戲劇張力的指揮風格展現主導性，卻不過於張揚，別具說服力，讓人一窺晚年深厚底蘊的不凡演奏。

以擅長詮釋華格納作品而聞名的霍夫曼（Grace Hoffman）的歌唱實力實在沒話說，合唱和樂團表現也是水準之上，布拉姆斯的濃厚音樂性靜靜地沁入心靈。以便宜的拍賣價購得這張唱片，但品質極佳，十分推薦。

21（上）多明尼哥・史卡拉第 鍵盤奏鳴曲集（現代鋼琴篇）

阿爾多・契可里尼（Pf）日Angel LT-0069（1962年）

安德拉斯・席夫（Pf）日 Hungaroton SLA-6352（1975年）

亞歷克西・魏森伯格（Pf）Gram. 415511-1（1985年）

安妮・奎夫萊克（Pf）日ERATO REL-3155（1970年）

羅伯特・卡薩德許（Pf）Col. ML4695（1955年）

弗拉基米爾・霍洛維茲（Pf）日CBS SONY SOCL-1141（1964年）

初次接觸史卡拉第（Domenico Scarlatti）的音樂是在一九六〇年代中期，霍洛維茲（Vladimir Horowitz）的唱片。在這之前沒什麼機會聆賞史卡拉第的音樂（至少對我來說）。這裡介紹幾張用現代鋼琴演奏的唱片。

早在霍洛維茲的專輯問世之前，契可里尼（Aldo Ciccolini）便推出史卡拉第的奏鳴曲集。身為研究史卡拉第的專家隆戈（Alessandro Longo）的弟子，展現令人瞠目的精湛演奏；雖然不像霍洛維茲那般具有令人眼睛一亮的創新性，但他成功地讓久遠年代為大鍵琴譜寫的音樂重返現代，可說是一大功績；；雖沒受到多大矚目，但現在聽來也很出色。

席夫（András Schiff）的演奏也是一流。他把焦點放在史卡拉第的音樂性而非歷史性，嚴謹周密地將舊時代音樂帶入現代鋼琴領域，不被大鍵琴的語法過度約束，活用現代鋼琴的技巧優越性，營造獨特的柔韌音樂世界。這時的席夫年僅二十二歲，卻能打磨出如此精鍊的音樂，實在佩服。

魏森伯格是大鍵琴演奏家蘭多芙絲卡（Wanda Landowska）的門生，所以非常瞭解巴赫與史卡拉第的音樂有多卓越。在幾乎沒使用到踏板的情況

下，靈活運用其他功能（節奏與強弱）賦予樂曲豐富情感，讓史卡第的音樂鮮明地現代化。唯一可惜的是，魏森伯格演奏時的訴求點都很類似，聽久了多少有點膩。

奎夫萊克（Anne Queffélec）的演奏風格比霍洛維茲更洗鍊（有一種很特別的個人風格，卻不會過於張揚），心裡的音樂跨越時代，呈現生氣盎然的樂聲，敏銳的感性化為沉穩旋律。

卡薩德許（Robert Casadesus）的演奏沁入人心，溫暖心靈的每處角落。無論是多麼快速的樂句，都能切實感受到溫柔，用十根手指表達對於音樂的愛。這張一九五五年發行的唱片是這幾張唱片中，錄音年分最久遠的作品，現在聽來卻一點也不過時。

接著介紹的是音樂巨擘霍洛維茲。樂句的區分清晰明快，鮮明呈現獨樹一格的個人風格，每顆樂音宛如刺著鍵盤似的特別，這首為大鍵琴創作的曲子瞬間昇華為霍洛維茲用現代鋼琴表現的音樂。One and only⋯⋯ 如此獨特的樂聲神似誰的風格呢？我想到的是顧爾德（Glenn Gould）演奏巴赫的

《義大利協奏曲》。

大家曉得史卡拉第、巴赫與韓德爾，這三位音樂家是同一年出生的嗎？

這種事好像不怎麼重要吧。

21）（下）多明尼哥·史卡拉第 鍵盤奏鳴曲集（大鍵琴篇）

旺達·蘭多芙絲卡（Hps）日EMI GR2121/2 兩片裝（1934/39年）

祖札娜·魯齊柯娃（Hps）Supra 50688（1965年）

費爾南多·瓦倫蒂（Hps）West. WL5116（1952年）

喬治·馬爾科姆（Hps）London LL-963（1954年）

特雷沃·平諾克（Hps）CRD 1068（1981年）

里歐·布羅威（Gt）日ERATO REL-3214（1974年）

聽了用現代鋼琴演奏史卡拉第的曲子，就想聽大鍵琴的演奏；聽了用大鍵琴的演奏，又想聽現代鋼琴的演奏。史卡拉第的音樂就是有著多樣化的趣意。

提及用大鍵琴演奏史卡拉第的作品，就會想到女鋼琴家蘭多芙絲卡。

她在戰前戰時的一連串演奏活動，不單著眼於史卡拉第音樂的新發現，也希望世人能注意到大鍵琴這樂器；但她使用的樂器經過大幅度「改良」，無論是樂器本身還是音色都與以往的大鍵琴有著顯著差異。此外，她的演奏風格比現在所謂的「古樂器演奏」來得更具張力，也就難免「有點矯作感」；不過，聽她演奏史卡拉第的曲子時，不時有種自由奔放的感受。

魯齊柯娃（Zuzana Růžičková）是出身捷克的大鍵琴女演奏家。

一九四一年到四五年遭納粹強制關入集中營，戰後又開始演奏活動。音色優美，節奏感絕佳，感受得到她想追求的並非宮廷的華麗與輕妙感，而是更迫近音樂本質的演奏，認真的態度宛如在彈奏巴赫的作品；雖是上乘的演奏，但對於講求「史卡拉第風格」的人來說，可能覺得就是不對味。

瓦倫蒂（Fernando Valenti）是美國大鍵琴演奏家，Westminster 唱片曾

為他發行過幾張史卡拉第奏鳴曲集唱片。他的目標是推出全集，無奈因為唱片

公司經營權轉移等問題，未能如願。擁有一流演奏技巧的他傾注心力演奏史卡

拉第的曲子，可惜少了一點輕靈感。我很喜歡他演奏的 L23（奏鳴曲 K.380）。

馬爾科姆（George Malcolm）是英國鋼琴家，也很喜歡演奏大鍵琴；雖

然他的演奏不似蘭朵芙絲卡那麼生動明快，也不像魯齊柯娃那麼追求極致，

卻有著像是坐在簷廊曬太陽，聆賞史卡拉第作品的閒適感。他那用演奏

現代鋼琴的感覺演奏大鍵琴的自然感，古今中外似乎還找不到第二人。

年輕時的平諾克（Trevor Pinnock）演奏這首曲子很有躍動感，節奏感

一流。本來就是大鍵琴演奏家的他流利靈巧地詮釋史卡拉第的作品，只是這

般「流利感」有時讓人喘不過氣就是了。端視個人喜好。

出身古巴的吉他演奏家布羅威（Leo Brouwer），把史卡拉第的曲子改

編成吉他演奏版，呈現精妙的演奏，可說比大鍵琴演奏家的演繹來得更正

統，更有說服力。他的詮釋沒有標新立異之處，卻感受得到新鮮的現代感。

為何無論何時聆賞，音色都是那麼流暢清新呢？

22）孟德爾頌《仲夏夜之夢》

奧托．克倫培勒指揮 愛樂管弦樂團 Angel S35881（1960年）

卡爾．舒李希特指揮 巴伐利亞廣播交響樂團 Concert Hall SMS2214（1954年）

皮耶．蒙都指揮 維也納愛樂 英RCA RB-16076（1958年）

愛德華．馮．貝努姆指揮 阿姆斯特丹皇家大會堂管弦樂團 London LL622（1954年）

這是以莎士比亞的同名戲劇創做的配樂，包括一首序曲與十二首曲子。我家收藏的唱片都不是全曲盤，克倫培勒的版本有兩面，共收錄十首曲子。貝努姆（Eduard van Beinum）的版本收錄三首，舒李希特（Carl Schuricht）的版本有八首，蒙都的版本則有四首。現在出了不少演奏這作品的唱片，而且錄音品質都很好。我家這四張唱片中只有克倫培勒這張是立體聲錄音，其他都是單聲道時代的唱片，但每一張都值得細細吟味。

只有克倫培勒這張有女聲和合唱，女高音哈波（Heather Harper）與女低音貝克（Janet Baker），不曉得是不是因為這樣，感覺這張的演奏力道最強勁，一開頭就很勁，說是配樂，更像交響曲。倒也不是說交響曲比配樂來得偉大，只是覺得樂音的格調高得有點不可思議，或許克倫培勒這個人的指揮風格本來就是如此。

舒李希特的演奏可說是「意外驚喜」，生動的音樂令人陶醉，聽著聽著就會不禁讚嘆；雖然不似克倫培勒的演奏那麼氣勢磅礡，但感受得到音樂在他的雙手之間機敏躍動著。提到舒李希特，腦中就會浮現馬勒、布魯克納的

曲子，但這首《仲夏夜之夢》在他的詮釋下是那麼自然、滿溢小小的愉悅。

這張是蒙都指揮維也納愛樂，在維也納錄製的唱片。本來就覺得「絕對不差」，事實證明的確是無懈可擊的演奏。力道拿捏得恰到好處，樂音自然流暢，各個要點掌握得非常好，沒有絲毫怠慢。維也納愛樂也一展優雅樂風。這時的蒙都高齡八十好幾，與其說此時的他有著老練、老將之風，不如說珍惜人生餘燼的他散發著獨特溫情。

貝努姆指揮阿姆斯特丹皇家大會堂管弦樂團的演奏，鳴響著獨特美妙的樂音，樂團整體演奏聽起來宛如一把名器奏出最和諧悅耳的樂聲。貝努姆的指揮風格中庸，有著個人的一貫世界觀，如此沉穩性格也常呈現在他的指揮風格。樂聲不算大，卻能傳至各角落。約夫姆與海汀克（Bernard Haitink）也是偏此風格（我是這麼覺得），但貝努姆顯然技高一籌。他的美好特質在這首《仲夏夜之夢》發揮得淋漓盡致，所以只收錄「序曲」、「夜曲」、「詼諧曲」這三首實在可惜。

這四張老唱片皆為一時之選，每一張都讓我愛不釋手。

23）聖桑 第三號交響曲《管風琴》C小調 作品78

查爾斯・孟許指揮 波士頓交響樂團 Vic. LSC-2341（1959年）

查爾斯・孟許指揮 紐約愛樂 Col. ML-4120（1949年）

保羅・帕瑞指揮 底特律交響樂團 Mercury. SR90331（1957年）

祖賓・梅塔指揮 洛杉磯愛樂 Dec. SXL-6482（1970年）

尤金・奧曼第指揮 費城管弦樂團 日Telarc 20PC-2008（1980年）

我對聖桑這位作曲家不怎麼感興趣，但聽了孟許指揮波士頓交響樂團的RCA唱片，便喜歡上初次聆賞的這首交響曲。波士頓交響樂團的演奏可說劇力萬鈞，林頓（Lewis Layton）的大師級錄音功力更是值得聆賞。第二樂章的後半段，波士頓交響樂團的大管風琴壯麗響徹，彷彿聖桑預見立體聲錄音時代即將到來。

哥倫比亞唱片公司發行過孟許之前指揮紐約愛樂的版本。這是在他即將就任波士頓交響樂團常任指揮前錄製的，風格沉穩大器，展現一流水準的音樂；雖然是單聲道錄音，但包括管風琴在內，樂團的音色很美，比RCA盤更出色吧。

歷經法國指揮家帕瑞（Paul Paray）的鍛鍊，法國音樂成了拿手曲目的底特律交響樂團，懷著滿滿的自信，挑戰聖桑這部大作。錄音場所是在擁有超豪華管風琴的底特律劇院，為了這次的錄音，還特地從法國請來管風琴演奏名家杜普雷（Marcel Dupré）；雖是立體聲初期的錄音，但音質頗清晰，樂音清澄得令人驚艷。尤其是管風琴的起音，無論聽多少遍都很有衝擊感。

演奏流暢綺麗，確實掌握住音樂本質，真是一大聽覺饗宴。或許有人覺得樂團的樂音不夠穩定，但要是音響的音量調到最大的話，就會覺得這樣的感覺剛剛好。我家有美國的 Mercury 再版唱片，以及法國的 Philips 唱片，但 Mercury 盤還收錄了蕭頌（Ernest Chausson）的交響曲，是一張非常值得收藏的唱片，只是音色有點緊繃（一點點而已）。

年輕時的梅塔指揮洛杉磯愛樂，總是那麼魅力十足，當時兩者的默契絕佳。樂音華美生動，整體演奏風格有如鎖定一個目標，踩著機敏步伐不斷前行。錄音工程是在加州大學的羅斯廳進行，完美呈現英國 Decca 獨特的深邃樂音。

奧曼第攜手費城管弦樂團，和不同唱片公司錄製過這首曲子好幾次。這張 Telace 盤的錄音品質是出了名的優質。進口盤價格偏高，我買的是價格合理的國內盤，音質也很優，感受得到空氣因為管風琴的持續低音而震動。請來管風琴演奏名家比格斯（Power Biggs）演奏的一九六二年錄音的 CBS 盤也是很值得聆賞的超水

準演奏。

　不過，當我盯著揚聲器，欣賞這五張唱片時，還真是搞不清楚自己究竟是在聆賞演奏，還是比較錄音品質。怎麼說呢？這兩者還真是相輔相成，密不可分。但，我絕對不是所謂的音響狂。

24）貝多芬 小提琴協奏曲 D大調 作品61

齊諾‧法蘭奇斯卡蒂（Vn）尤金‧奧曼第指揮 費城管弦樂團 Col. ML-4371（不詳）

艾薩克‧史坦（Vn）雷納德‧伯恩斯坦指揮 紐約愛樂 Col. MS-6093（1959年）

納森‧米爾斯坦（Vn）埃里希‧萊因斯朵夫指揮 愛樂管弦樂團 Angel RL-32030（1962？年）

鄭京和（Vn）基里爾‧孔德拉辛指揮 維也納愛樂 Dec. SXDL-7508（1979年）

貝多芬的小提琴協奏曲唱片可說多不勝數，我家收藏了四張老唱片。明明介紹的是貝多芬的曲子，四位卻都不是德奧派獨奏家。對喔。這麼一想，德奧派小提琴獨奏家好像不多呢！

法蘭奇斯卡蒂（Zino Francescatti）與華爾特共演的立體聲版本是名盤，我家這張是他與奧曼第合作灌錄的單聲道版本，錄音年分不詳，大概是一九五〇年代初吧。我之所以喜歡這張唱片的理由之一是因為美麗的封套設計。在哥倫比亞唱片擔任設計師的史坦威斯的封套設計好讚。至於內容啊，是不差啦！但現在聽來稍嫌過時吧。奧曼第的伴奏也失了些光采。

這張是史坦（Isaac Stern）與伯恩斯坦合作的版本。紐約愛樂的演奏從一開始就相當豐盈飽滿，樂音華美；但緊接著登場的史坦可說毫不遜色，展現更豔麗的樂音。兩者並非競演，而是始終保持恰到好處的距離，齊心構築，造就從頭到尾讓人百聽不厭的音樂，確實掌握住錄音也能保留現場演奏的精彩之處。史坦演奏的裝飾奏（克萊斯勒的版本）也很精湛。

這張米爾斯坦（Nathan Milstein）的版本也是錄音年分不詳，推測是

一九六〇年代初的錄音吧。萊因斯朵夫（Erich Leinsdorf）指揮愛樂管弦樂團，第一樂章的導入部就頗沉穩，米爾斯坦的琴聲自由穿梭在樂團紡出的樂聲中。太厲害了。不由得驚嘆。一流名家演奏得好也是理所當然，但他的琴聲就是有著盡情展現自我風格，卻又不會過度炫技的美感。可惜這張唱片的音質偏硬，小提琴的琴聲偏向金屬聲，要是錄音品質提升一點就好了。裝飾奏部分是米爾斯坦的創作，相當悅耳動聽。

或許這比喻頗妙，鄭京和的小提琴演奏以棒球來說，就是「很會控球的投手」，直到最後的最後，樂音都沒離開過手指，所以每顆樂音像是注入演奏者的心魂。傾注熱情的同時，意識也在腦子深處敏銳掌控著。孔德拉辛指揮維也納愛樂的組合堪稱難得，整體密度濃郁，充實完美，無論是獨奏還是伴奏都精湛得讓人無話可說。

25）雷史畢基 交響詩《羅馬之松》《羅馬之泉》

安托‧杜拉第指揮 明尼亞波利斯交響樂團 Mercury MG50011（1953年）

弗里茲‧萊納指揮 芝加哥交響樂團 Chesky RC5（1959年）

查爾斯‧孟許指揮 新愛樂管弦樂團 London SPC21024（1967年）

拉斐爾‧福呂貝克‧迪‧博格斯指揮 新愛樂管弦樂團 日Angel AA-8518（1968年）

伊斯特凡‧克爾提斯指揮 倫敦交響樂團 Dec. SXL-6401（1968年）

小澤征爾指揮 波士頓交響樂團 日Gram. MG-1201（1977年）

我曾在羅馬的歌劇院觀賞過雷史畢基的歌劇。老實說，真心覺得又長又單調，無聊到爆的懷古史詩劇。從此我就對他的音樂有點敬謝不敏，但這次反覆聆賞後，發現他的交響詩「羅馬三部曲」的確是值得一聽的作品（果然不能妄下結論）。因為我家現有的唱片都是一併收錄「松」和「泉」，所以一起介紹。

杜拉第（Antal Doráti）版本是單聲道時代的錄音。不可否認，現在聽來確實有點老派。當然也有像托斯卡尼尼（Arturo Toscanini）版本這般優質的單聲道盤，可惜杜拉第版本不夠有魅力。

整體演奏風格相當嚴謹，立體聲錄音品質也很好，可惜萊納表現得太拘謹（過於呆板），畢竟音樂並非直線形東西，以致於音樂氛圍與演奏風格不時有點微妙差異。

孟許的指揮風格不同於萊納，似乎頗適合指揮樂風有如摻雜某種程度變化球的音樂。直球與變化球、巧妙融合緩與急，像這樣精密計算，卻又不耍小聰明就是孟許的優點吧。這般特質讓雷史畢基的音樂呈現最美好的風貌。

雖然一樣是和新愛樂管弦樂團合作，博格斯（Rafael Frühbeck de Burgos）的風格顯然比孟許來得更緻密，有如不漏失每處細節，充分描繪情景的精緻畫作，但絕不會讓人有窒悶感；雖是滿溢高雅情緒的優質演奏，但以樂團的表現來說，還是孟許的掌控力更佳。

克爾提斯（István Kertész）與倫敦交響樂團攜手展現樂聲悠揚又大器的演奏。不慌不亂，毫無缺漏地構築音樂。當年才二十九歲的他頗有大將之風，卻不會給人「年少老成」感，讓音樂以最自然的型態流洩著，樂團也完全信從他的指揮。這張唱片還收錄了雷史畢基的組曲《鳥》，也是極富魅力的演奏。

小澤征爾真的很擅長指揮這種描寫情境的音樂。看他彩排時沒下什麼特別指示，就能表現出生動的「小澤風格樂音」，總是讓人驚艷不已。雷史畢基的「羅馬三部曲」在他的一流統率力之下，展現前所未有的鮮明感，用「高品質」形容再適合不過。

26）海頓 弦樂四重奏《五度》D小調 作品76之2

匈牙利SQ EMI 33CX-1527（1958年）

楊納傑克SQ 日Lndon SLC-1320（1964年）

義大利Q日Phil. 13PC-116（1965年）

克里夫蘭Q Vic. ARL1-1409（1976年）

東京SQ CBS M3 35897（1979年）

阿瑪迪斯SQ 日Gram. 28MG0723（1983年）

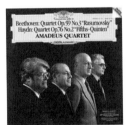

滿載名曲的第七十六號作品的其中一首，鮮活呈現 D 小調的調性。海頓的作品非常多，有命名的話，真的比較好記。因為這首曲子出現好幾次五度下降音型，所以取名《五度》。想必當時的人們對於判別作品一事也是頗傷腦筋吧。

匈牙利弦樂四重奏從一開始就奏出縝密扎實的樂音，幾乎沒有殘響，四把弦樂器熾烈地反覆交纏，情緒滿溢。這樂團以演奏貝多芬、巴爾托克的弦樂四重奏聞名，也將這般方法論用於詮釋海頓的曲子。其實不必做到這般程度⋯⋯我是這麼覺得。不過，那時代的趨勢就是如此吧。只能說演奏的密度極高。

楊納傑克弦樂四重奏於一九四七年在布爾諾（捷克）創團，與當時鄰國的匈牙利弦樂四重奏的風格截然不同，以柔美豐盈的樂音演奏這首令人喜愛的作品。不禁感嘆明明演奏的是同一首曲子，卻給人天差地別的印象。流洩著讓人感覺不到年代久遠的溫醇感，現今時代恐怕沒有樂團能奏出這樣的樂聲。

義大利弦樂四重奏總是驅使美妙樂音，不間斷地高歌著，始終維持一流水準，也就常能奏出不同於其他樂團的獨特味道。對於喜好這般音樂風格的人來說，絕對是難以抗拒的魅力；但也有人質疑用這樣的風格演奏海頓的曲子有點矯飾吧。

克里夫蘭弦樂四重奏當時是個創團只有幾年的新樂團，或許是因為這緣故吧。開頭就紡出鮮嫩、活潑的樂音，生動到讓人隨時都能跟著音樂起舞。看來比起音樂的細緻綿密度，他們更看重音樂本身的自然流洩感吧。可惜整體演奏少了一點從容感，就像把一個充滿活力的人關進狹小房間。

這是東京弦樂四重奏團員都是日本人時的演奏，樂音緊密純熟，帶著輕盈感，完全展現這個樂團的美妙特質。各個樂器的樂音通透，就連內聲部也聽得一清二楚（是指這個時候的樂團），體現了弦樂四重奏的新型態，讓人不禁聯想到楊納傑克弦樂四重奏的豐盈樂聲。

這張是阿瑪迪斯弦樂四重奏創團三十五週年紀念音樂會的現場演奏錄音版本。三十五年來居然都沒換過團員，還真是難得。演奏風格純熟，有如年

分久遠的昂貴美酒，品嘗得到一股深沉滋味，可惜音樂聽起來過於華麗……

只能說是我個人的無謂偏執吧。

27）寇特‧懷爾《三便士歌劇》組曲

奧托‧克倫培勒指揮 愛樂管弦樂團 Angel S35927（1962年）
齊格菲‧蘭多指揮 威斯特徹斯特交響樂團 Turnabout TV34675（1974年）
埃里希‧萊因斯朵夫指揮 波士頓交響樂團 Vic. LSC-3121（1969年）
大衛‧艾德敦指揮 倫敦小交響樂團 Gram. 2530 897（1975年）

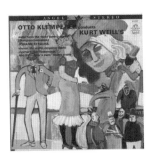
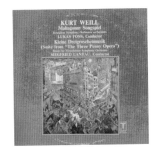
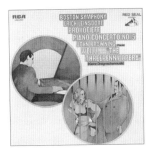

懷爾（Kurt Weill）與布萊希特（Bertholt Brecht）攜手創作的《三便士歌劇》於一九二八年在柏林首演，完全展現威瑪文化（不受拘束，別具創意）的精華。可想而知，希特勒非常厭惡這部作品，所以公演時頻遭納粹迫害；但這齣歌劇的票房依舊亮眼，作曲家懷爾應眾人期望，從中挑選八首曲子編寫成交響樂版的組曲。一般多是演奏這套廣為人知的組曲（Kleine Dreigroschenmusik）。

生於一八八五年的克倫培勒是猶太裔德國人，十分支持懷爾的創作，於一九二九年擔任這套組曲首演的指揮。一九三三年，遭納粹迫害的布萊希特與懷爾一起離開德國。這張唱片的錄音年分標示一九六二年，但就各種層面推測，年分標示之所以刻意晚了好幾年，應該是為了躲避政治迫害吧。總之，這場大膽無畏的演奏具有見證歷史的莫大意義。

生於一九二一年的蘭多（Siegfried Landau）是猶太裔德國人，不是現場聆賞《三便士歌劇》首演的世代，演奏風格也比克倫培勒來得現代感，較為俐落。威斯特徹斯特交響樂團雖是名不見經傳的樂團，演奏水準之高令人嘆服。

這張是萊因斯朵夫結集波士頓交響樂團團員，合作錄製的唱片。展現

抑揚分明，很有層次感的演奏，充滿一九二〇年代詼諧戲謔氛圍。萊因斯朵

夫一向給人「認真嚴肅」的印象，沒想到可以指揮出如此歡快的演奏風格，

「哦，原來他也有這一面啊！」讓我半是驚訝，半是感佩。生於一九一二年

的他也是猶太裔德國人，青春時期充分汲取到當時的柏林氛圍，所以對於他

來說，或許《三便士歌劇》讓親身體驗過那時代的他展現率直樂聲。

艾德敦（David Atherton）是生於一九四四年的英國人。無論是世代與

民族背景皆與前三位指揮不同。他的演奏風格讓《三便士歌劇》別具國際色

彩。訴求對於一九二〇年代，也就是威瑪時代的柏林那般憧憬、懷舊卻又怨

恨的情懷。感受得到艾德敦試圖從懷爾創作的音樂中抽離猶太人屬性與時代

性，喚醒純粹的音樂性，呈現讓人樂在其中的一流樂聲，完全感受不到曾被

希特勒的黨羽們朝舞臺丟擲惡臭炸彈，帶著猥褻雜亂與混沌感的《三便士歌

劇》。

28）寇特 · 懷爾《三便士歌劇》（歌劇版）

西奧 · 馬克班指揮 Ruth Lewis樂團 Tele. LGM 65028（1930年）

布呂克納 · 呂格貝格指揮 自由柏林廣播管弦樂團 Col. O2S 201 S66239（1958年）

查爾斯 · 阿德勒指揮 維也納國家歌劇院管弦樂團 Van. VRS 9002（1955年）

我曾在紐約的百老匯看過史汀飾演麥基斯一角的《三便士歌劇》。史汀是嗓音很有個人特色的優秀歌手，但他唱歌劇時的聲音不夠嘹亮（沒有擴音設備），可能是因為這緣故吧。只演了一陣子便下檔，舞臺效果倒是相當不錯。

這齣歌劇於一九二八年在柏林首演，指揮是馬克班（Theo MacKeben）。結集多位參與首演的聲樂家於一九三〇年灌錄這張唱片，蓮娜（Lotte Lenya）飾演波莉。我手邊這張是一九五四年由德國 TELEFUNKEN 發行的 10 吋選粹盤，當然是用 SP 錄音重新處理的復刻版，但老實說，音質實在沒那麼好，不過啊……倒是可以聆賞到當時的人是用這種歌唱方式詮釋《三便士的歌劇》就是了。蓮娜的歌唱實力正顛峰期，別具特色又有魅力。負責伴奏的不是樂團，而是臨時編制的伴舞用樂團。

這張是一九五八年錄製的 CBS 全曲盤（呂格貝格〔Brückner-Rüggeberg〕指揮），蓮娜擔綱珍妮一角。立體聲錄音的音質果然優秀，讓人可以細細吟味全曲。相較於 TELEFUNKEN 盤，顯然較為「現代風」，沒有首演當時給人較為粗鄙感的詼諧戲謔（惡作劇似的玩心），而是訴求音樂的

安定性；或許就某種意思來說，這是正確決定，畢竟音樂、聽者的感受都會與時俱進。可以說，這部作品主要呈現的是懷爾風格，而不是布萊希特風格（風格更犀利，卻也更苦澀）吧。唱片封套設計採用班尚（Ben Shahn）的畫作，真是賞心悅目。

阿德勒（Charles Adler）擔綱指揮的 Vanguard 盤，原盤標籤是奧地利的 Amadeo，因為當時 Vanguard 唱片公司在美國握有 Amadeo 的發行權。根據封套上的說明，好像是 Vanguard 團隊移師維也納錄音的樣子。這張是進入立體聲時代之前錄製的單聲道唱片，音質絕佳，且是在維也納的金色大廳錄製。

雖然是些名氣不夠響亮的歌手，但每個人的實力不容小覷，從一開始的「moritat」便展現十足魅力，和 CBS 盤一樣也是突顯歌劇的架構性，而非戲謔的戲劇性，這也是為何特地從柏林跑到維也納的原因之一吧。這版本的《三便士歌劇》風格比較溫和、不頹廢，所以對於偏愛布萊希特風格的人來說，可能多所抱怨吧。不過，倒是能充分吟味懷爾風格的音樂。

29）莫札特 第二十四號鋼琴協奏曲 C小調 K.491

所羅門（Pf）赫伯特・蒙格斯指揮 愛樂管弦樂團 英HMV ALS1316（1955年）

羅伯特・卡薩德許（Pf）喬治・塞爾指揮 哥倫比亞交響樂團 Col. ML-4901（1954年）

保羅・巴杜拉―史寇達（Pf）普羅哈斯卡指揮 維也納國家歌劇院管弦樂團West. WL-5097（1951年）

保羅・巴杜拉―史寇達（Pf與指揮）維也納音樂廳管弦樂團 West. XWN18662（1958年）

這是莫札特以小調譜寫的兩首鋼琴協奏曲的其中一首，兩首都是扣人心弦的精彩曲子。這次以一九五〇年代錄製的單聲道唱片為主，試著揀選幾張。

首先介紹的是所羅門（Solomon）。蒙格斯（Herbert Menges）指揮愛樂管弦樂團，以緊迫氣勢開頭，所羅門的琴聲順勢交融，果然連呼吸都是如此完美。這首曲子要是一開始沒有抓住聽者的心，之後就會顯得欲振乏力。

第一樂章的裝飾奏居然是用聖桑譜寫的作品，這一點還真有趣。所羅門的琴聲絕對稱不上強韌，卻也不曖昧，每顆樂音都有情感，讓人聽不膩，值得細細吟味；雖然錄音稍嫌過時，但值得聆賞之處還是跨越歲月藩籬，清楚呈現。所羅門彈奏的小調與其說帶有緊迫感，不如說泛著一股淡淡的哀愁與悟道感。

卡薩德許於一九六六年和老搭檔塞爾合作灌錄第二十四號鋼琴協奏曲（擔綱伴奏的是克里夫蘭管弦樂團），介紹的這張是一九五四年的單聲道版本。這時的卡薩德許五十五歲，正值活力充沛的顛峰期。面對塞爾的氣勢萬鈞演奏，卡薩德許也不退縮地全力揮灑；雖然我沒聽過立體聲版本，卻莫名堅信

124

肯定是單聲道版本較為優秀。第一樂章的裝飾奏宛如火花四射般魅力滿點，卡薩德許詮釋的小調作品給人情緒奔流感，明明平常的他是個沉穩之人。

史寇達（Paul Badura-Skoda）分別於一九五一年、五八年，為 Westminster 唱片錄製這首曲子，而且一九五八年發行的這張唱片還是親自指揮。這兩張都是單聲道版本，不知為何兩張的錄製時間如此接近。史寇達錄製這兩張唱片時也才二十四歲、三十一歲，相當年輕。

一九五一年錄製的這張也不差，但不是什麼令人印象深刻的演奏，只能說是保有一定水準的嚴謹，但就是淡淡的，沒有觸動人心的魅力。老實說，樂團的演奏很平庸，第二樂章（稍緩板）的演奏倒是頗穩妥。

一九五八年這張的樂團表現令人驚艷，力道十足地一改我對五一年版本的印象。鋼琴以豐富情感唱和著，演奏生動鮮活。彷彿要挽回之前那種模稜兩可的演奏風格，傾注熱情，展現斐然成果。史寇達也曾於一九七三年親自指揮布拉格室內管弦樂團演奏這首曲子，但我沒聽過。合作的樂團是維也納音樂廳管弦樂團，沒聽過這樂團，可能是為了錄音而臨時取的團名。

30）巴爾托克 第一號小提琴奏鳴曲

艾薩克‧史坦（Vn）亞歷山大‧扎金（Pf）Col. Y34633（1951年）

艾薩克‧史坦（Vn）亞歷山大‧扎金（Pf）Col. M30944（1967年）

耶胡迪‧曼紐因（Vn）阿道夫‧巴勒（Pf）Vic. LM-1009（1950年）

大衛‧歐伊斯特拉赫（Vn）斯維亞斯托拉夫‧李希特（Pf）日Vic. MKX-2008（1972年）

賽吉爾‧路卡（Vn）保羅‧瓊菲爾德（Pf）Nonesuch（DB79021）（1981年）

桑鐸‧維格（Vn）彼得‧佩廷格（Pf）Tele. 6.42417（1979年）

史坦與扎金（Alexander Zakin）於一九五一年攜手錄製這首曲子的單聲道版本，一九六七年錄製第一、第二號的立體聲版本，一九九七年史坦又與布朗夫曼（Yefim Bronfman）以數位錄音灌錄這首曲子，看來他似乎很喜歡這作品。一九五一年的演奏從第一顆樂音開始，便予人驚艷的鮮明印象，始終維持一定程度的緊張感，宛如以直球決勝負的演奏。尤其他以無比熱情演奏第三樂章的匈牙利風格旋律，那種輕顫搖擺的感覺著實絕妙。

相較於此，一九六七年的立體聲錄音是強弱、緩急的組合，知性洗鍊的演奏，詮釋方式也很豐富；但老實說，我還是比較喜歡單聲道的超級快速球演奏風格。當然，取決於個人喜好囉。不過後期的史坦有時過於炫技。

曼紐因的演奏風格不似史坦那麼積極多變，而是沉穩嚴謹地拾掇巴爾托克的旋律。鋼琴家巴勒（Adolph Baller）擔任曼紐因的專屬伴奏長達十五年，這張唱片的鋼琴琴聲音量與小提琴幾乎同等級，相較於主從關係分明的史坦與扎金的組合，巴勒的琴聲力道顯然比較強。因此，小提琴演奏的主旋律頻頻被鋼琴干擾，促使整體樂音不太穩定，鋼琴家的表現反倒

成了妨礙。

歐伊斯特拉赫（David Oistrakh）與李希特的音量幾乎是對等的交相應和，不輸給曼紐因與巴勒這組。這張應該是音樂會現場錄音吧。兩位名家的共演一點也不會讓人覺得互相干擾，彷彿歐伊斯特拉赫盯著對方的刀尖，算準時機奏出絕妙樂聲，李希特也精準接招，果然名家出手就是不凡，就像在看一場用真劍比試的劍道示範賽。李希特在第三樂章的「attack」精湛無比，能夠輕鬆接招的小提琴家也很厲害。

路卡（Sergiu Luca）是羅馬尼亞小提琴家，帶有豔麗感的樂音很有獨特魅力；雖是值得聆賞的演奏，可惜搭檔的鋼琴家和他不太有默契，總覺得越聽越不對勁。尤其聽了歐伊斯特拉赫與李希特的組合，更覺得挑選搭檔不是件簡單的事。

匈牙利小提琴家維格（Sándor Végh）與巴爾托克是同鄉，在室內樂界頗有名氣，所以他的演奏非常典雅，也讓巴爾托克的音樂變得較為平易近人。佩廷格（Petter Pettinger）的伴奏拿捏得恰到好處，展現一流水準；雖

然整體演奏不似歐伊斯特拉赫與李希特的黃金組合那般氣勢洶洶，心緒豐盈的優秀演奏讓人有好感。

31）（上）貝多芬 第三號鋼琴協奏曲 C小調 作品37

威廉・巴克豪斯（Pf）卡爾・貝姆指揮 維也納愛樂 Dec. ACL148（1950年）

威廉・巴克豪斯（Pf）施密特－伊瑟斯德特指揮 維也納愛樂 日London SLC1572（1958年）

保羅・巴杜拉－史寇達（Pf）赫曼・謝爾亨指揮 維也納國家歌劇院管弦樂團 West. XWN18799（1955年）

克拉拉・哈絲姬兒（Pf）伊戈爾・馬克維契指揮 拉穆勒管弦樂團 Phil. A02043（1959年）

因為這首曲子有很多版本，所以精選八張分兩次介紹，前半以一九五〇年代錄製的唱片為主。

巴克豪斯有單聲道與立體聲版本。單聲道版本可說是每個細節都不放過的正統演奏（無比正確的指法），有著讓聽者絕對不會覺得無趣的恢弘氣勢，尤其是最終樂章的高漲情緒令人讚嘆。貝姆的指揮現在聽來還是超水準。

立體聲版本的指揮伊瑟斯德特（Hans Schmidt-Isserstedt）發揮十足威力。從一開始就卯足全力，毫不懈怠地恭迎大師巴克豪斯的琴聲。這時的巴克豪斯雖已七十好幾，演奏技巧依舊精準，雖不及單聲道時代那麼鮮活，卻展現更從容大器的演奏風格。我十幾歲時，常聽巴克豪斯演奏的第三號和第四號（立體聲版本）。每次聆賞到第三號的第二樂章時，不知為何腦中就會浮現一片廣闊草原，綠草被風吹得搖擺不已的景象。

史寇達（這時才二十七歲）的演奏優點就是始終保持「我不是在做什麼偉大之事」的自然姿態，不會讓人有一種「因為是貝多芬的小調協奏曲，所以我一定要演奏得很好」這種不服輸感（也許有，但感覺不出來）。謝爾亨

（Hermann Scherchen）的指揮也是如此，兩者都給人「就像平常一樣工作」，如此不可思議的自然感，不會特別使勁的演奏聽起來格外舒心，也許和堂堂名家的巴克豪斯演奏風格呈對比吧。個人很喜歡這般演奏風格，觸鍵方式也頗具新意。

要是以「更勝男人」一詞形容哈絲姬兒（Clara Haskil）的演奏，怕是會惹來非議吧。但在不知是誰演奏的情況下，肯定很少有人說中演奏者是女鋼琴家。她那宛如揮下斧頭般的強韌觸鍵，突顯這首曲子帶點悲壯感的曲風。馬克維契也像是毫無顧慮地從洞穴拉出什麼似的，彰顯第一樂章令人寒毛直豎的主題。不同於史寇達的版本，獨奏家與指揮默契十足，激盪出精湛技巧。第二樂章的靜謐之美，更加說明她不是個只會展現個人特色的鋼琴家。平靜卻很有力道。第三樂章更是毫無保留地展現她那讓人挺直背脊細聽的絕妙琴藝！

這時的哈絲姬兒已經六十多歲，光是聆賞這張唱片就知道身為演奏家的她已臻至顛峰，可惜隔年她在布魯塞爾車站因為交通事故驟逝。

31）〈下〉貝多芬 第三號鋼琴協奏曲 C小調 作品37

葛倫・顧爾德（Pf）雷納德・伯恩斯坦指揮 哥倫比亞交響樂團Col. MS 6090（1959年）

斯維亞托斯拉夫・李希特（Pf）庫爾特・桑德林指揮 維也納交響樂團 日Gram. MGW 5122（1962年）

丹尼爾・巴倫波因（Pf）奧托・克倫培勒指揮　愛樂管弦樂團 日Angel AA 8795（1970年）

阿圖爾・魯賓斯坦（Pf）丹尼爾・巴倫波因指揮 倫敦愛樂 日Vic. RX 2304（1975年）

只有顧爾德這張是一九五九年錄製的，其他都是六〇年代與七〇年代的錄音作品。

我十幾歲時經常聆賞顧爾德這張唱片，而且常與當時深受好評的巴克豪斯立體聲版本做比較。為什麼同一首曲子卻給人如此不同的印象呢？顧爾德版本的樂團與鋼琴一開始就像在吵架似地令人瞠目。雙方都有一種「我要掌握主導權！」的感覺，互不相讓；但這場競爭並非出於本位主義，而是因為彼此的音樂觀有落差（或許也有點基於本位主義）。有人覺得這般衝突性頗有意思，也有人討厭這種不協調感。我總是一邊嘆服遵循不同法則，像在打遊戲似的精彩交鋒，聽得入迷。

李希特在當時可是與顧爾德齊名，備受矚目的新銳鋼琴家，但老實說，這場演奏乏善可陳。桑德林（Kurt Sanderling）的指揮也不怎麼樣，就是給人偏硬又無機感，打動不了人心。李希特的技巧完美，琴聲卻很冷冽。

我在介紹莫札特的協奏曲那一篇也提到，我很喜歡克倫培勒指揮，年輕時的巴倫波因演奏的協奏曲系列（莫札特與貝多芬）。克倫培勒的老練

134

沉穩，搭配新銳鋼琴家的率直琴音，以絕佳默契融為一體（兩人足足差了五十七歲）。巴倫波因日後演奏莫札特的協奏曲系列，雖然也是無可挑剔的精彩，卻過於重視協調性，反而有點無趣（當然，端視個人喜好）。

該說是機緣巧合嗎？五年後輪到巴倫波因指揮這首曲子，合作的獨奏家是魯賓斯坦（Arthur Rubinstein）（當年八十八歲），錄製這首C小調協奏曲。莫非巴倫波因特別有長者緣嗎？魯賓斯坦懷著慈愛心彈奏這首曲子，說是達到「頓悟」的境界也不為過，如此淡然、優美、輕盈得非比尋常，聽起來就像是抱著「最後一次錄製這首曲子」的心情。也是鋼琴家的巴倫波因懷著對巨擘的敬意，傾力支援。

錄製於一九四四年，魯賓斯坦與托斯卡尼尼合作的「第三號」現場演奏版本則是風格迥異的兩人展現絕佳默契，讓人讚嘆「果然不同凡響」。

32）孟德爾頌 第四號交響曲《義大利》A大調 作品90

約翰·巴畢羅里指揮 哈雷管弦樂團 Vic. LBC-1049（1955年）

查爾斯·孟許指揮 波士頓交響樂團 Vic. AOL1-5278（1958年）

沃夫岡·沙瓦利許指揮 維也納交響樂團 Phil. 836215（10吋）（1960年）

羅林·馬捷爾指揮 柏林愛樂 Gram. 138 684（1961年）

李奧波德·史托科夫斯基指揮 國家愛樂管弦樂團 日CBS SONY 25AC408（1977年）

克勞斯·鄧許泰特指揮 柏林愛樂 Angel AM-34743（1980年）

巴畢羅里的指揮風格就是嚴謹端正，一如以往英國紳士的穿著般氣質高雅，但這樣的風格顯然不合時宜；不過，音樂的目的本來就沒在講求是否合時宜，不是嗎？

孟許的指揮風格沒巴畢羅里那麼優雅，該攻的時候還是果敢出手，整體印象卻沒那麼機敏爽快，總覺得有點嘈雜，讓人靜不下心來，還是稍微「沉」一點比較好吧。

沙瓦利許（Wolfgang Sawallisch）的指揮風格就做到「沉」這一點，尤其是第二樂章的詮釋可圈可點。這張唱片的評價沒那麼高，我卻聽得十分入迷。沙瓦利許算是「中庸之人」吧。因為這不是什麼有力「賣點」（也可能是因為沒有積極突顯個人特色），所以名氣沒那麼響亮，成了音樂史上不太顯眼的存在，唱片銷售成績也不盡理想，卻留下不少令人讚嘆的精湛演奏，這首《義大利》肯定就是其中之一。

年輕時率領柏林愛樂的馬捷爾展現心無旁騖，直搗核心似的演奏風格，樂音並不會因此變得粗糙，該收斂的時候還是會收斂，第四樂章宛如疾風般

的磅礴開展著實精彩；若要挑剔的話，那就是痛快淋漓之餘，卻少了留在心底的餘韻感。這種感覺就像演奏結束後，在一陣「Bravo」風暴中，音樂會就此落幕。

史托科夫斯基（Leopold Stokowski）指揮的國家愛樂管弦樂團是以倫敦為根據地，專門配合唱片錄製的管弦樂團。史托科夫斯基當時高齡九十五歲，幾個月後溘然長逝。這是他生前最後一次錄音，音樂是如此豐潤、強韌，讓人傾心不已，深切感受到音樂在他的體內有如血液般流動，堪稱寶刀未老。音質聽起來舒爽俐落。

出身東德的鄧許泰特（Klaus Tennstedt）指揮的《義大利》非常正統，沒有華麗炫技，也不會刻意彰顯個人特色，堪稱典範演奏，但絕不會正經八百到令人厭倦。柏林愛樂的樂聲不同凡響，果然不負天團美名，尤其是第三樂章那種自然而然的優雅感特別值得一提，接著是怒濤般的第四樂章！

33）蓋西文 歌劇《波奇與貝絲》

羅伯特‧蕭指揮RCA Victor管弦樂團 瑞絲‧史蒂文絲（Ms）羅伯特‧麥瑞爾(Br)（Highlight）Vic. LM-1124（1951年）

保羅‧貝朗格指揮 歌劇院管弦樂團 合唱團 布羅克‧彼得斯（Br）

瑪格麗特‧坦因絲（S）（Highlight）Concert Hall SMS-2035（1955年）

肯尼‧奧爾文指揮 新世界秀場管弦樂團 勞倫斯‧溫特斯（Br）伊莎貝兒‧盧卡斯（Ms）瑞伊‧艾靈頓 Ariola S-70245（1961年）

羅林‧馬捷爾指揮 克里夫蘭管弦樂團+合唱團 威拉德‧懷特（Bs）雷歐娜‧米歇爾（S）（全曲）Dec. 6.35327（1975年）

我有好長一段時間很愛聽費茲潔拉（Ella Fitzgerald）與阿姆斯壯（Louis Armstrong）共演的爵士版《乞丐與蕩婦》。查爾斯（Ray Charles）與克莉歐蓮恩的版本有著不同風味，也很值得聆賞。後來才聽原本的歌劇版本，直到最近才聆賞全曲盤而非選粹，赫然發現：「欸？原來是這麼正統的歌劇作品啊！」老實說，聽完長達三小時的完整作品是件相當耗體力的事，所以很佩服完成這部大作的蓋西文對於音樂的熱情。

RCA盤是由普萊絲（Leontyne Price）擔綱貝絲這角色，這個全由黑人擔綱演唱的《波奇與貝絲》版本博得好評（一九六三年發行的立體聲版本），一九五一年由蕭指揮的單聲道版本也非常出色。這個幾乎是由白人擔綱演唱的版本，時至今日難免會有「政治正確」的爭議，也就很難再次受到肯定，卻無損音樂本身的美好。

貝朗格（Paul Belanger）指揮的版本是由名為「Opera Society」的組織發行，一九六二年由知名郵購商「Concert Hall」取得版權重新發行；雖然細節不明，但以飾演男主角波吉的彼得斯（Brock Peters）、飾演女主角貝絲的

坦因絲（Margaret Tynes）為首，所有聲樂家均為黑人（以調查到的資料為限），也沒聽過指揮貝朗格這號人物；但無論是演奏還是歌聲都很上乘，感受得到「黑街小巷」鮮明生活感，尤其是「賣唱」這段演出著實無懈可擊。

奧爾文（Kenneth Alwyn）是英國指揮家，擅長指揮輕音樂類型的音樂。這張唱片的封套設計不怎麼樣，看起來很像便宜貨，但演出者均是知名的黑人歌手，音樂的質感也很好，絕對值得聆賞。查了一下相關資料，好像是在英國錄製，作為郵購用的唱片……只查到這一點點資料。這張和貝朗格那張一樣都是在拍賣箱挖到的寶。

堪稱巨擘級的馬捷爾版本是英國 Decca 的得意之作，完成一場非常出色的音樂劇，精緻度高，錄音品質也很優秀。結集一流黑人歌手，眼前浮現查爾斯頓的港都氛圍。樂團在馬捷爾指揮下，忠實重現蓋西文的音樂世界，音樂不會太輕，也不會太重，活力與哀傷並存，深刻感受到馬捷爾依舊才氣縱橫。

出身紐約的猶太人蓋西文（George Gershwin）竟然能寫出如此「道地」的黑人音樂世界，令人驚嘆不已。

34）（上）莫札特 單簧管五重奏 A大調 K.581

阿爾弗雷德・鮑斯考夫斯基（CI）維也納八重奏團員 London CS-6379（1956年）

李奧波德・瓦赫（CI）維也納音樂廳SQ 日West. VIC5237（1956年）

卡爾・萊斯特（CI）柏林愛樂獨奏家 Gram. 138 996（1965年）

莎賓・梅耶（CI）柏林愛樂SQ DENON OS-7190（1982年）

因為作品數量頗多，分為「德奧演奏家篇」與「其他篇」介紹，也就是home（主場）與away（客隊）。首先介紹主場的德奧篇，均為精彩萬分的演奏，實在難以取捨。

鮑斯考夫斯基（Alfred Boskovsky）繼瓦赫（Leopold Wlach）之後，成為維也納愛樂的單簧管首席。兩人都曾與樂團其他成員錄製這首曲子，瓦赫的演奏流暢華麗，穩當有魅力；反觀鮑斯考夫斯基的演奏較為樸質，應該說是自然吧。坦白說，維也納音樂廳弦樂四重奏的合奏更有魅力，但絕對不是說維也納八重奏不好，只是維也納音樂廳弦樂四重奏這張唱片實在是超乎想像的精湛。瓦赫的單簧管與其他四位弦樂手的合奏美得稍稍難以言喻，彼此心靈契合，默契十足。相比之下，鮑斯考夫斯基這一組就稍稍遜色了。雖然每個人的演奏都很到位，默契卻沒那麼好。順道一提，倫敦盤的樂音比較好（我手邊這張 Westminster 盤是日本再版發行，樂音多少有劣化吧）。

萊斯特（Karl Leister）是柏林愛樂的單簧管首席，與樂團夥伴組團。他們奏出的樂音明顯不同於維也納樂派，要說樂音相當扎實嗎？就是音樂形式

與結構更為清晰。總之，聽不到維也納樂派那種連綿感（或是柔軟感），畢竟本質並不一樣。下著綿綿細雨的午後聆賞瓦赫的演奏，晴朗早晨就聽萊斯特的演奏……大概就是這種感覺吧。

本來卡拉揚決定聘用，最終還是無緣進入柏林愛樂的美女演奏家梅耶（Sabine Meyer），與其共演的柏林愛樂四重奏成員均是柏林愛樂團員。這張唱片錄製於一九八二年六月，後來柏林愛樂團員投票否決讓梅耶入團，據說其中隱情相當複雜。

她的單簧管音色扎實有力，卻一點也不粗獷，反而有股柔美感，情感纖細微妙，不流於軟綿，這樣的音色很適合詮釋莫札特的作品吧。柏林愛樂四重奏的樂音非常美妙，尤其是最終樂章，五人的樂聲交融得神乎其技，錄音品質也是一流。

34）（下）單簧管五重奏曲 A大調 K.581

理查・史托茲曼（Cl）TASHI RICA AGL1-4704（1978年）

大衛・奧本海姆（Cl）布達佩斯SQ Col. ML 5455（1958年）

傑克・藍瑟勒（Cl）巴切特SQ ERATO ERA2079（1959年）

吉斯・卡騰（Cl）BUSQ SABA 15036 ST（1965年）

介紹德奧派以外的演奏家詮釋莫札特這首單簧管五重奏。雖沒區分國籍，但要一次介紹完真的不太可能，就盡量介紹吧。

一九七〇年代，塞爾金（Peter Serkin）與史托茲曼（Richard Stoltzman）等，結集美國新世代演奏家組成的演奏團體「TASHI」，西藏語「幸運」的意思。史托茲曼的演奏無比流暢，美妙悅耳。樂團默契良好，奏出舒心又精彩的莫札特曲子。美國的年輕音樂家們（當時）以自然開闊的樂聲演繹特別喜愛單簧管這樂器的莫札特走至人生盡頭的至福境地。

生於一九二二年的奧本海姆（David Oppenheim）是美國人，除了是單簧管演奏家之外，擔任哥倫比亞唱片公司古典樂部門部長的他也以製作人身分活躍於樂壇。或許因為自己是製作人，對於錄音品質格外講究（受到新即物主義影響之類），呈現幾乎毫無殘響的錄音狀態，從第一顆樂音就給人乾澀感，像是沒了肉，只剩骨骼的感覺，怎麼想都覺得這不是鑑賞莫札特的室內樂時該有的樂音，讓人越聽越疲乏。奇怪的是，同一班底錄製的布拉姆斯五重奏曲就沒這問題，這是怎麼回事？

藍瑟勒（Jacques Lancelot）是法國人，這張是他與德國西南的巴切特弦樂四重奏合作錄製的唱片。藍瑟勒的單簧管音色很有個人特色，帶著些許金屬聲響，豔麗美音。無論是樂句、樂音的呈現方式都很有特色，感受得到他想展現個人主義的氣魄。弦樂伴奏像是站在藍瑟勒身後，極力配合、幫襯他的樂聲；雖是有點奇特的詮釋方式，卻頗有趣意。

卡騰（Gijs Karten）是荷蘭出身的單簧管演奏家，只知道他曾擔任臺拉維夫交響樂團的單簧管首席，以他名義推出的唱片好像也只有這麼一張。當然，也不是從沒聽過這號人物就是了。SABA 這家德國唱片公司的錄音品質一向優質（音質絕佳），所以我在二手唱片行看到就毫不猶豫地買了。至於 BUS Quartett 這個四重奏樂團，我還真的沒聽過；但演奏堪稱水準之上，單簧管的音色俐落分明，技巧也無話可說，弦樂四重奏的樂音也很緊實，整體表現可圈可點，細節毫不馬虎，音質果然不負期待（太好了！）。

35）（上）蕭邦 前奏曲 作品28

阿弗列德・柯爾托（Pf）EMI SH-327（1933年）

賀琳娜・徹爾尼—史黛芳絲卡（Pf）Tele. SMT-1179（1955年）

亞歷山大・布萊洛夫斯基（Pf）Col. ML-5444（1960年）

彼得羅・斯帕達（Pf）日Vic. SHP-2338（1963年）

弗拉多・培列姆特（Pf）Musical Masterpiece MMS-2207（1960年）

伊凡・莫拉維契（Pf）Connoisseur CS-1336（1965年）

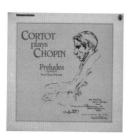
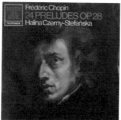
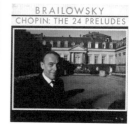
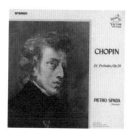

因為《前奏曲》的唱片眾多，所以分兩次介紹，先介紹一九七〇年以前錄製的六張唱片。

柯爾托（Alfred Cortot）的蕭邦，依舊用黑白琴鍵紡出美妙的「故事」。這張雖是 SP 重製的版本，樂音卻一點也不過時，彷彿將十九世紀歐洲音樂氛圍以最恰當形式重現於二十世紀（宛如蕭邦在世），說是演奏《前奏曲》的典範也不為過。

一九二二年生於波蘭的史黛芳絲卡（Halina Czerny-Stefańska）在巴黎師從柯爾托，一九四九年的蕭邦大賽奪冠，自此之後便以詮釋蕭邦作品的能手聞名；雖是女鋼琴家，觸鍵卻非常犀利有力，樂音顆顆分明，靈動活躍。尤其是第十四首（降 E 小調，約三十秒），強烈的樂音迸發令人眼睛一亮。

出身基輔的布萊洛夫斯基（Alexander Brailowsky）深受拉赫曼尼諾夫讚賞，步入樂壇。後來流亡美國的他以演奏蕭邦的作品奠定名聲，演奏的《前奏曲》優雅流暢，彈琴的動作不會過於誇張是他的一大優點，指尖翩舞的魅力更是一絕，令人著迷。他以優美形式承繼柯爾托的說「故事」口吻。

一九三五年生於義大利的斯帕達（Pietro Spada）留下的錄音作品不多，時至今日已被世人淡忘，但他詮釋的蕭邦作品絕對值得一聽。義大利鋼琴家演奏蕭邦的作品……？不要懷疑，如果有機會的話，聽就對了。纖細又明快的演奏讓人不由得挺直背脊，但想嗅到波蘭泥土芳香就有點難了。

幾乎找不到培列姆特為「Musical Masterpiece Society」這間獨立唱片公司錄製《前奏曲》的資料。果然很有他的風格，沉穩高雅的演奏，但總覺得整體少了一點氣勢，或許晚個幾年再錄製會更好吧。

莫拉維契（Ivan Moravec）是捷克鋼琴家，卻與美國的小唱片公司「Connoisseur」簽約，發行許多音質絕佳的黑膠唱片。他擅長演奏蕭邦與德布西的作品，屬於音色厚重，彈奏技巧扎實的演奏家。抒情柔美，不流於濫情，雖是相當出色的演奏，但總覺得每顆樂音有點過於飽滿……個人覺得演奏這部作品時，還是輕巧一點比較好。

35）（下）蕭邦 前奏曲 作品28

克勞迪歐‧阿勞（Pf）日Phil. FH-25（1973年）
克里斯多福‧艾森巴赫（Pf）Gram. 2530 231（1972年）
穆雷‧普萊亞（Pf）Col. M-33057（1975年）
瑪塔‧阿格麗希（Pf）Gram. 2530 721（1977年）
弗拉基米爾‧費爾茲曼（Pf）Col. M-39966（1984年）

蕭邦以巴赫的《善調律鍵盤曲集》為藍本，使用所有調性，譜寫這部二十四首曲集。有別於「練習曲」與「圓舞曲」，一般多是完整演奏這部作品，比較不會分散著演奏。介紹一九七〇年以後錄製的五張唱片。

阿勞（Claudio Arrau León）果然是古典樂壇老將（當時七十歲），展現大器又精妙的演奏。明快的觸鍵，深具說服力的口吻，卻又窺看得到像是對待小生物般的溫柔；不過，有時給人「太厲害」的感覺也是這位大師級鋼琴家的痛處吧（一點點而已）。

艾森巴赫（Christoph Eschenbach）以演奏德奧派作曲家的作品為主，所以他會演奏蕭邦的作品可說非常稀奇，而且演繹出洗鍊高雅的蕭邦。年輕時是個俊俏鋼琴王子的艾森巴赫（當時三十二歲）還真是適合演奏這作品，絕非諷刺，他那清麗演奏找不到一絲消極要素。

普萊亞（Murray Perahia）似乎很喜歡演奏蕭邦的作品，演奏《前奏曲》時更是發揮得淋漓盡致。技巧扎實，卻不會一味炫技，樂音保持一定的暖度，打造知性又遼闊的音樂世界。普萊亞這時才二十五歲就頗具大將之風。

這張是阿格麗希三十六歲時的演奏，也是挑選《前奏曲》必聽盤時，絕

對會選的一張「名盤」。聽了這張唱片就會明白她是個「有情之人」，技巧

堪稱天下無敵，將情感悄悄運至音樂裡，毫無保留，火力全開，但凡百位鋼

琴家的演奏也見不到如此決心與氣魄。當然，聽者也要有所覺悟，領受這般

音樂洗禮。

費爾茲曼（Vladimir Feltsman）是蘇聯鋼琴家，因為政治因素被禁止在

國內演奏，所以長達八年沒有推出任何錄音作品。這張唱片是甘冒風險，在

美國駐莫斯科大使館內錄製的。經年累月的鬱憤彷彿瞬間煙消雲散，完成一

場竭盡全力的超凡演奏，說是近乎完美也不為過；可惜音色稍嫌緊繃，展現

出來的氣勢也與蕭邦這部作品有著微妙的格格不入感。我一邊嘆服地聆賞，

突然懷念起柯爾托先生的音樂世界。

36）J・S・巴赫 B小調彌撒 BWV232

赫伯特・馮・卡拉揚指揮 維也納樂友協會管弦樂團+合唱團 伊莉莎白・舒瓦茲柯芙（S）尼可拉・蓋達（T）EMI 2909743（1954年）

福里茲・雷曼指揮 柏林廣播交響樂團+合唱團 昆蒂爾德・韋伯（S）赫爾穆特・克萊布斯（T）Urania UR-RS2-1（不詳）

羅林・馬捷爾指揮 柏林廣播交響樂團+RIAS合唱團 史希蒂・藍朵（S）

恩斯特・海夫里格（T）日Phil. PL-1350/1（1985年）

米歇爾・柯博斯指揮 洛桑室內管弦樂團+合唱團 伊馮娜・柏林（S）奧利維・杜福爾（T）Erato DUE 20244（1970年）

記得是八〇年代的事，我在倫敦的音樂廳聆賞馬利納（Neville Marriner）指揮皇家管弦樂團，演奏這首《B小調彌撒》。記得那時覺得這首曲子好清爽啊。就像仔細洗去陳年污垢，清透無比的巴赫，卻也如同佛像有著歲月痕跡的骯污般超凡美麗，令人感動不已。

卡拉揚的《B小調彌撒》很容易理解，流暢又直白的演奏（不是不好的意思）。他有著在腦中架構自己的音樂，將想法化為音符的優秀能力。「哦～原來如此」，卡拉揚肯定擁有音感絕佳的耳朵與聰明絕頂的腦子吧。雖是單聲道版本，但結集一流聲樂家的演出實在太精彩了；不過，要是想探求作品中更深奧的宗教性，或許會有點失望。

在慕尼黑指揮《馬太受難曲》時，因為心臟病突發而驟逝的雷曼（Fritz Lehmann），得年五十一歲，一生把巴赫的宗教曲奉為圭臬。結集他最欣賞的歌手克萊布斯（Helmut Krebs）（T）、韋伯（Gunthild Weber）（S），積極演奏巴赫的聲樂曲。他是位非常嚴謹、堅持自我信念的指揮家。這首《B小調彌撒》也是純粹又熱情的演奏，錄音年分不詳，應該是一九五〇年

代中期的錄音；雖然樂音稱不上鮮明，卻是聽過就有印象的演奏，也就不會在意樂音有點老派。

馬捷爾的指揮風格相當清新，那時他剛滿三十歲，初生之犢不畏虎的驅使柏林廣播交響樂團，颯爽開展自己的音樂。面對這首難度頗高的大曲子，卻能無所畏懼地盡情發揮，實在了不起。聆賞時格外舒心，該說是年輕的野心與巨擘級藝術來場真心的勝負對決嗎……。

米歇爾・柯博斯（Michel Corboz）總是構築著穩妥的音樂世界，即便是強而有力的樂段，也不會是刺激張揚的樂音，殘響也很豐富；與其說是坐在音樂廳，不如說是坐在教堂聆賞的感覺，也許有人覺得聽來頗療癒，但也有人想聆賞架構更明確的音樂吧。畢竟喜好因人而異，聆賞這類大型宗教曲，每個人想聽的趣點不一樣，端看自己的選擇。

37）李斯特 《梅菲斯特圓舞曲》鋼琴篇

蓋札·安達（Pf）英Col. 33CX1202（不詳）

阿圖爾·魯賓斯坦（Pf）Vic. LM-1905（1956年）

約翰·奧格東（Pf）日Vic. SX-2037（1972年）

中村紘子（Pf）日CBS SONY SONC-16002（1968年）

法朗索瓦—瑞內·杜夏堡（Pf）日Angel EAC-80308（1974年）

每張唱片都是收錄李斯特較為人知的小品，其中的《梅菲斯特圓舞曲》是與《鐘》齊名的熱門曲子。從酒店的樂手們彈奏不太穩的調弦音開始，展開華麗又惡魔的音樂故事。

安達這張唱片的錄音年分不詳，從原版唱片封套看來，應該是錄製於一九五〇年代前期。那時還是樂壇新銳的他已被公認是才華耀眼的新星，演奏風格相當洗鍊。安達以擅長詮釋同鄉的巴爾托克作品聞名，想必他對於同樣也是出身匈牙利的李斯特作品也有更深入的想法吧。從他的琴聲感受到對於作曲家的敬意與喜愛，不炫技，沒有生硬呆板之處的風格聽來格外悅耳。

魯賓斯坦的琴聲就是有本事讓人理解李斯特的音樂有多麼美妙，大器又不忽略任何細節，纖細指法堪稱一絕。《葬禮》的演奏完美無瑕，但最重要的《梅菲斯特圓舞曲》卻給人不夠有份量的感覺，技巧當然沒話說，卻讓人摸不清意圖，不管聽多少次都覺得少了點趣意。魯賓斯坦的演奏有時會這樣，他不是演奏任何作品都很得心應手嗎？

英國鋼琴家奧格東（John Ogdon）出了好幾張李斯特曲集，光是這張標

榜「李斯特之愛」，來日本時錄音的李斯特專輯就是極品。難得收錄多首李斯特最熱門的曲子（對於奧格東來說），神乎其技到令人咋舌，湧起的豐富歌心令人傾心，可惜這張唱片早已被世人淡忘（應該是）。

中村紘子這時才二十四歲，令人驚艷的明快樂音，呈現情感豐富的李斯特。她的《梅菲斯特圓舞曲》雖稱不上技巧絕佳，大器到令人瞠目的演奏，但細細品味就會發現是知性機敏，精巧、清爽率直，令人很有好感的演奏，和奧格東那有如徐徐前進的裝甲戰車，爆發力十足的演奏恰成對比。

法國鋼琴家杜夏堡（François-René Duchâble）演奏的《梅菲斯特圓舞曲》，乍聽不太像李斯特作品的感覺，沒有作曲家特有的強勢感，而是宛如舒曼音樂般浪漫又感性的音樂世界。技巧自然不在話下，卻有一種避免過於張狂而刻意壓抑的微妙感，嗅不到一絲自滿、誇耀的意圖。這樣的李斯特有著灑脫又美妙的法式風情啊……驚嘆不已。這張唱片也是被貼上「100日圓」標籤，總覺得好可憐。

38）李斯特《梅菲斯特圓舞曲》管弦樂篇

赫曼・謝爾亨指揮 維也納國家歌劇院管弦樂團 West. XWN-18730（1958年）

亞諾什・費倫契克指揮 匈牙利國家管弦樂團 West. EST-14151（1961年）

保羅・帕瑞指揮 蒙地卡羅國家歌劇院管弦樂團 日Concert Hall SMS2648（1970年）

法蘭絲・柯麗達（Pf）尚・克勞德・卡薩德許指揮 盧森堡廣播交響樂團 Forlane UM3141（1985年）

李斯特的這首《梅菲斯特圓舞曲》有鋼琴獨奏版和管弦樂版。至於哪個

是原創，哪個是改編，因為創作順序不詳，也就不得而知了。管弦樂版有熱

鬧結束的方式，也有靜靜結束的詮釋，大部分指揮家是採用前者。惡魔梅菲

斯特向樂手借了一把小提琴來演奏，狡猾地誘惑浮士德。浮士德被樂音深深吸

引，愛上美麗村姑，熱情地跳起圓舞曲，所以管弦樂版的小提琴獨奏是焦點。

該說謝爾亨的演奏就是正統嗎？總之，比起李斯特風格，德奧派色彩更

強。圓舞曲的旋律讓人想起約翰・史特勞斯的音樂，聽起來不像農民在鄉村

酒店跳舞；但謝爾亨不在意這種事，還是堂堂演奏屬於自己的音樂，這是一

大趣意。

　　費倫契克（János Ferencsik）是匈牙利指揮家。有別於也是匈牙利出身

的蕭提、杜拉第離開祖國，在國外大放異彩的指揮生涯，始終留在匈牙利的

費倫契克在共產政權嚴屬管控下，一步步耕耘他的指揮之路。他指揮的匈牙

利國家管弦樂團展現平時訓練有素的團隊默契，奏出深沉美麗的樂音，不帶

絲毫激烈張狂，讓李斯特的《梅菲斯特圓舞曲》更顯大器。低調指揮家與樸

實樂團的組合呈現非凡演奏，收錄的另一首曲子《西班牙狂想曲》也很精彩。

保羅‧帕瑞長年擔任底特律交響樂團的常任指揮，培育出一流樂團。蒙地卡羅國家歌劇院管弦樂團在馬克維契的鍛鍊下，成了深具實力的樂團。在帕瑞的指揮下，呈現生動、氣勢非凡的《梅菲斯特圓舞曲》。這時的帕瑞已經八十四歲，打造出比誰都自由開闊的樂音，最後的狂亂之舞更是魄力十足。

這張唱片還收錄了交響詩《奧菲斯》、《馬采巴》也是強而有力的演奏。

指揮家卡薩德許（Jean-Claude Casadesus）是卡薩德許（Robert Casadesus）的姪兒。他指揮的《梅菲斯特圓舞曲》是樂風中庸，讓人頗有好感的演奏，但總覺得少了什麼亮點；不過，與鋼琴家柯麗達（France Clidat）合作的《死之舞》、《匈牙利幻想曲》非常值得一聽。

39）西貝流士 小提琴協奏曲 D小調 作品47

大衛‧歐伊斯特拉赫（Vn）西克斯登‧艾爾林指揮 斯德哥爾摩音樂節管弦樂團 Angel 35315（1956年）

齊諾‧法蘭奇斯卡蒂（Vn）雷納德‧伯恩斯坦指揮 紐約愛樂 日SONY 13AC97（1963年）

雅沙‧海飛茲（Vn）沃爾特‧漢德爾指揮 芝加哥交響樂團 Vic. LSC-2435（1959年）

潮田益子（Vn）小澤征爾指揮 日本愛樂 日Angel AA-8873（1971年）

石川靜（Vn）伊力‧貝洛拉維克指揮 布魯諾國家交響樂團 Supra. 1110 2289（1979年）

三位大師與兩位（當時）新銳日本女性小提琴家演奏西貝流士最著名的協奏曲。我試著把家中關於這首曲子的黑膠唱片排成一排，呈現出來的感覺頗有趣。

歐伊斯特拉赫擅長詮釋這首曲子，曾與不同的指揮、樂團錄製好幾次這作品。他與艾爾林（Sixten Ehrling）合作的這張唱片可能是他第一次錄製這首曲子吧。艾爾林是瑞典指揮家，繼保羅·帕瑞之後，擔任底特律交響樂團的常任指揮。這張唱片是以歐伊斯特拉赫的豔麗美音為主角，艾爾林則是提供北歐風格的深厚背景，當個稱職綠葉，所以感受不到獨奏家與樂團之間的一決勝負感⋯⋯

法蘭奇斯卡蒂也是以美音著稱，伯恩斯坦尊重獨奏家的同時，該發揮的時候也不會客氣，所以兩人一進一退方式有時不太契合，聽來頗生硬，至少我覺得這組合不是很成功。

反觀海飛茲搭檔的是名氣差他一大截（失禮了）的指揮家，毫無顧慮地盡顯名家炫技。樂團的演奏水準不差，卻明顯感受到主配角的差異。我家

164

這張唱片很奢華地用兩面收錄這首曲子（大多數唱片還會收錄布魯赫（Max Bruch）的協奏曲）；雖是早期的單聲道錄音，音質卻相當通透，說是「青史留名的名盤」也不為過。

潮田益子二十九歲，小澤征爾三十六歲時的演奏，碰巧兩人都在滿洲的奉天出生，戰後就讀桐朋學園。給予兩人高度肯定的英國 EMI 知名製作人彼得‧安卓特地來到東京，協助東芝進行錄音作業。搭檔的樂團是與小澤有著深厚情誼的日本愛樂，當時可是前所未聞的組合。聆賞這張唱片時，第一印象是「樂團的演奏好精彩！」潮田的小提琴也是無話可說的精湛（相當豐盈飽滿），兩者絕妙交融，更加感受到樂團的深厚底蘊，當然也是拜小澤征爾的指揮功力之賜。

石川靜這時二十五歲。十六歲前往捷克留學的她後來以布拉格為據點，展開演奏生涯。與其說她的琴聲是流暢美音，不如說她深掘音樂結構，通曉後才詮釋，適時散發一股緊張感。有人說她的風格近似海飛茲、法蘭奇斯卡蒂，但我覺得她的演繹方式更貼近西蓋蒂（Joseph Szigeti）、謝霖（Henryk

Szeryng）的音樂世界。聽完海飛茲的華麗演奏後聆賞這張唱片，「嗯……」

總覺得感受到什麼。

40）裴高雷西《聖母悼歌》

馬里歐‧羅西指揮 維也納國家歌劇院管弦樂團 史蒂西—蘭達兒（S）哈根（A）Van.（Bach Guild）BG-549（1955年）

羅林‧馬捷爾指揮 柏林廣播交響樂團 伊芙琳‧麗爾（S）克麗絲塔‧露德薇希（A）日Phil. 13PC-97（1963年）

克勞迪歐‧席蒙內指揮 威尼斯獨奏家古樂團 伊蓮娜‧寇楚芭絲（S）瓦倫提妮一特拉妮（A）ERATO STU 71179（1978年）

埃托雷‧格拉西斯指揮 拿坡里‧史卡拉帝管弦樂團 米雷拉‧芙雷妮（S）泰瑞莎‧貝岡札（A）Archiv MA5095（1972年）

克勞迪奧‧阿巴多指揮 倫敦交響樂團 瑪格麗特‧馬歇爾（S）瓦倫提妮一特拉妮（A）Gram. 415 103（1985年）

我家有橫跨一九五〇年代、六〇年代、七〇年代、八〇年代，四個時代錄製的五張《聖母悼歌》黑膠唱片。我時常一邊工作，聆賞這首從以前就很喜歡的曲子。

羅西（Mario Rossi）以擅長指揮義大利歌劇而聞名，也很積極錄製宗教歌曲。裴高雷西的《聖母悼歌》竟然很少有早期的錄音作品，所以一九五〇年代錄製的這張很珍貴。無論是錄音（完全沒有殘響）、風格（幾乎沒什麼太大變化）現在聽來相當「古色古香」，但這般簡樸不矯作的姿態令人頗有好感，無疑是現今最難呈現的音樂風景。

相較於羅西的淡然風格，馬捷爾的演奏展現年輕時的野心勃勃，積極訴求，與其說是哀愁清麗的宗教歌曲，聽起來更像是從靈魂深處發出怒吼的音樂。樂團積極馳騁（樂團深受已故指揮弗利克賽的扎實鍛鍊），兩位實力頂尖的聲樂家也不遑多讓地展現最好一面．；但聽完後，那種積極態勢讓人覺得有點疲累。

不同於馬捷爾的指揮風格，席蒙內（Claudio Scimone）率領的小編制

樂團演奏清新又沉穩，重現二十六歲即英年早逝的天才作曲家譜寫的美麗曲子，聲樂家們也優雅地朗朗高歌。殘響一流的錄音，醞釀出宛如在教堂聆賞的氛圍（這麼形容也許有點誇張）。不會讓人感受到演奏者的主觀意識是這場演奏的優點，或許有人覺得少了些什麼，但的確有著心靈被洗滌的感受。

格拉西斯（Ettore Gracis）這張唱片的亮點絕對是芙雷妮（Mirella Freni）與貝岡札（Teresa Berganza），這兩位知名聲樂家的頂尖實力。不同於席蒙內的宗教性風格，格拉西斯想追求的是純粹的音樂性。這張唱片是在拿坡里音樂院錄音，適度抑制殘響，不少地方都讓人感受到 Archiv 唱片公司一貫的製作嚴謹。越聽越覺得芙雷妮的女高音與貝岡札的女低音，美聲交絡格外精彩。

聽了阿巴多（Claudio Abbado）指揮的演奏，就知道這個人有多聰明、優秀，是位組織力一流的指揮家。面面俱到的平衡感，讓人越聽越著迷，不會過於強勢，也不會稍嫌不足，聲樂家們的唱功也是一流。擔綱女低音的特拉妮（Lucia Valentini-Terrani）也在席蒙內那張唱片獻聲；但同一位聲樂

家的表現竟然給人截然不同的感覺，如此鮮麗的歌聲叫人不嘆服也難。不過啊，倒也不是毫無瑕疵，畢竟過於優秀的音樂聽久了還是會累⋯⋯這麼說是不是很過分呢？總之，就算這首曲子多少有些不完美，但我們還是需要一道光突然射進心裡的瞬間，不是嗎？

41）莫札特 小提琴奏鳴曲第二十五號 G大調 K.301

亞瑟‧葛羅米歐（Vn）克拉拉‧哈絲姬兒（Pf）日Phil. X-8552（1958年）

約瑟夫‧西蓋蒂（Vn）梅奇斯拉夫‧霍斯佐夫斯基（Pf）Van. SRV262 SD（1968年）

拉斐爾‧德魯安（Vn）喬治‧塞爾（Pf）Col. MS-7064（1968年）

亨利克‧謝霖（Vn）英格麗特‧海布勒（Pf）日Phil. X-8632（1972年）

賽吉爾‧路卡（Vn）馬爾科姆‧畢爾森（Pf）Noneuch 79070（1983年）

莫札特寫了許多首「小提琴奏鳴曲」，但大多都是近似「小提琴伴奏的鋼琴奏鳴曲」。他的創作生涯後期更是讓這兩種樂器以對等位置來對話，但鋼琴還是有很大的發揮，有時甚至贏過小提琴。這裡介紹的 K.301 是以流暢優美旋律開頭的 D 大調。

葛羅米歐與哈絲姬兒的搭檔充分展現這首曲子的流麗之美，演繹一場完美演奏。哈絲姬兒的強力觸鍵，與內心堅實的旋律感，支持著葛羅米歐的自然美音。哈絲姬兒比葛羅米歐年長二十六歲，雖然葛羅米歐的演奏也相當精彩，但這首奏鳴曲最為人稱道的崇高精神性，顯然是哈絲姬兒塑造出來的。

西蓋蒂的演奏從第一顆樂音開始，就不可思議地讓聽者靜下心來。率直、簡潔，十足坦誠的樂音。可能不太對追求美音之人的胃口，但西蓋蒂以他獨到的觀點，犀利又優雅地詮釋莫札特的音樂核心。樂壇老將（當時七十六歲）霍斯佐夫斯基（Mieczysław Horszowski）那毫不矯飾，始終趣意盎然的伴奏特別值得一提。

德魯安（Rafael Druian）長年在塞爾領軍的克里夫蘭管弦樂團擔任樂團

首席，所以（應該是吧）由老大哥塞爾幫他鋼琴伴奏也是理所當然。塞爾原本是鋼琴家，曾被譽為「鋼琴神童」，琴藝確實一流。他應該是利用忙碌的指揮工作空檔，和夥伴像這樣享受音樂帶來的樂趣吧。不過，呈現出來的音樂感受不到「一團和氣」的氛圍，塞爾還是一如他的指揮風格，嚴謹確實地彈奏著，其實稍微放鬆一點更好。

謝霖與海布勒（Ingrid Haebler）的組合，恰與葛羅米歐、哈絲姬兒的搭檔有著對比效果；雖然都是女流鋼琴家演奏莫札特的曲子，兩人呈現出來的氛圍截然不同。海布勒的端正樂音可說是「正統的莫札特風格」，自信十足的構築著莫札特音樂世界。謝霖的演奏風格有點犀利，但兩人搭檔的效果令人驚艷，和哈絲姬兒的情形一樣，也是由鋼琴主導音樂進行，發揮良好效果。

路卡與畢爾森（Malcolm Bilson）的搭檔，果然也是由彈奏古鋼琴的畢爾森主導。這是一張最適合聆賞古鋼琴柔美樂聲的專輯。路卡的演奏算是「相當稱職」吧。

近來比較新的演奏版本，像是韓（Hilary Hahn）與朱葉（Natalie Zhu）的演奏清新自然，非常值得聆賞。

42）舒伯特 第八號交響曲《未完成》B小調 D759

布魯諾‧華爾特指揮 紐約愛樂 日Columbia XL5041（1953年）

斯坦尼斯瓦夫‧斯克羅瓦切夫斯基指揮 明尼亞波利斯交響樂團 Merc. SR90218（1960年）

弗里茲‧萊納指揮 芝加哥交響樂團 Vic. LSC-2516（1961年）

雷納德‧伯恩斯坦指揮 紐約愛樂 英CBS 61051（1963年）

卡爾‧貝姆指揮 維也納愛樂 日Gram. 92MG0650/3三片裝（1975年）

羅林‧馬捷爾指揮 柏林愛樂 Gram. 133221（10吋）（1959年）

一提到華爾特的《未完成》，就會想到一九三六年他與維也納愛樂錄製的 S P 盤，以及一九五八年他指揮紐約愛樂的立體聲版本等兩張名盤；但這張一九五三年的單聲道版本似乎被世人遺忘。那麼，這版本的演奏如何呢？

嗯……的確沒什麼記憶點……。當然還是相當不錯，只是感受不到華爾特獨有的深沉感，音質也很古風，不過我還是好好珍藏著，就像幫助烏龜的浦島太郎。

斯克羅瓦切夫斯基（Stanisław Skrowaczewski）是波蘭出身的指揮家。從一九六〇年到七九年，擔任明尼亞波利斯交響樂團音樂總監。講究細節，遵從樂譜演奏，可說是嚴謹又精緻的《未完成》；加上 Mercury 唱片公司的錄音音質相當硬，所以弦樂音色顯得過於緊繃，整體少了些抒情氛圍。

硬派風格的萊納與芝加哥交響樂團的《未完成》，始終意外的沉穩柔美，確實是高水準演奏，但聽完後感覺少了些什麼，總覺得保留一點邪氣似乎更好；雖然舒伯特的音樂就是那麼美，但骨子裡應該藏著晦暗的矛盾情緒，可惜萊納的版本聽不到。

伯恩斯坦的《未完成》可說是毫無破綻，中氣十足的演奏。對我來說，這時是伯恩斯坦的顛峰期，也是最能感受到鮮活魄力的時期。當然也有失準時候，但當時他做出來的音樂就是能夠克服諸多批評，展現自由宏觀的樂風。聆賞這張唱片就能體會到早已聽到耳朵長繭的《未完成》竟然充滿新鮮感。

這張是一九七五年，貝姆率領維也納愛樂來日本演出時的現場演奏錄音版本；雖然我稱不上是貝姆的樂迷，但這套三片裝唱片著實是無懈可擊的精彩。每一張都是傾力完成的演奏，《未完成》也是讓人抱胸靜聽到最後的卓越作品，該說是舒伯特與維也納愛樂融為一體嗎？總之，樂音很美，不只美，還很深。

這張是貝姆率領樂團來日本演出後過了五年，馬捷爾也帶領維也納愛樂來日本演出時的現場錄音。感覺如何？老實說，很無趣。雖是毫無缺失的一流演奏，卻沒什麼迷人之處，讓人不禁想問：「馬捷爾，你怎麼啦？」反觀他年輕時指揮的《未完成》，感受得到初生之犢不畏虎的真摯，時而悠然，時而悲壯，鮮明演繹這首曲子。

43）J・S・巴赫《英國組曲》第三號 G小調 BWV808

赫爾穆特・瓦爾哈（Cem）日Angel AA-8823/4（1959年）

園田高弘（Pf）日Columbia OS-10039-40（1968年）

葛倫・顧爾德（Pf）日CBS NY 46AC 645/6（1974年）

斯維亞托斯拉夫・李希特（Pf）日Vic.（新世界）（1948年）

伊沃・波哥雷里奇（Pf）Gram. 415 480（1986年）

近幾年推出的普萊亞和席夫的全曲盤是我比較感興趣的版本，但我連稍早之前使用現代鋼琴演奏的《英國組曲》全曲專輯也還沒買。這篇是我挑選第三號，試著聆賞、評比的心得。除了瓦爾哈（Helmut Walcha）用的是大鍵琴，其他人都是用現代鋼琴演奏。

《英國組曲》本來就是為了大鍵琴演奏而寫的曲子，聽了瓦爾哈的演奏，注入腦子裡的樂音成了最佳參考範本，非常出色的演奏。瓦爾哈用的不是正統的大鍵琴，而是稱為「Ammer Cembalo」的改良版大鍵琴，音色相當貼近近現代鋼琴；不過，當心靈完全沉浸在巴赫的音樂時，根本不會在意用的是什麼樂器演奏。總之，絕對是一場青史留名的演奏。

園田高弘於一九六〇年代就錄製了《英國組曲》全曲，比顧爾德（Glenn Gould）更早，這一點值得聊表敬意。他的演奏沒有任何矯飾，也不恣意解釋，呈現純粹率直的巴赫。彈性速度也壓抑到最低限度，聽起來卻不會無趣，整體表現相當精彩。至於現代感（若以顧爾德之後的樂壇情況來說），似乎聽完後沒那麼有餘韻深沉的感動。

我反覆聆賞顧爾德的《英國組曲》，不管聽多少次，總會有一點點新發現。不同於園田的詮釋，他以「顧爾德式」的全開演奏方式演繹這首曲子，光是傾聽右手與左手那絕妙又獨特的分裂式合作，腦子就會發暈，有一種世界被重組的感覺；但顧爾德確實捕捉到巴赫的音樂神髓，即使再怎麼「顧爾德式」也無損音樂本身的高度精神性。

這是李希特年輕時（三十三歲）的演奏，展現別具個人特色的巴赫音樂。無論是速度、強弱，還是賦予曲子色彩的方式，就現代感來說，聽起來似乎有點刻意，但內聲部的強韌感讓整體音樂顯得緊實，還是有值得聆賞的亮點。就這一點來說，算是很厲害。

波哥雷里奇只錄製過《英國組曲》第二號與第三號，「後古典顧爾德」時代的鋼琴家演奏特色就是很有活力吧。並非把巴赫的音樂視為古典的「象徵」，而是以「最鮮活的手法」捕捉音樂之美。波哥雷里奇在這樣的觀點中，展現如魚得水似的躍動感，充分活用現代鋼琴特性，也鮮明呈現現代感十足的巴赫鍵盤音樂。

44）（上）布魯克納 第七號交響曲 E大調

愛德華‧范‧貝努姆指揮 阿姆斯特丹皇家會堂管弦樂團 Dec. CX2829/30（1954年）
奧托‧克倫培勒指揮 愛樂管弦樂團Col. 33CX1808/9（1960年）
卡爾‧舒李希特指揮 海牙管弦樂團日Concert Hall SMS-2394（1964年）
庫爾特‧桑德林指揮 丹麥廣播交響樂團 Unicorn RHS-356（1979年）

究竟要介紹布魯克納的哪一首交響曲呢？還真傷腦筋。結果我決定介紹第七號。尤其對於我這種不是布魯克納的狂熱信徒來說，這首曲子算是比較容易分析吧。布魯克納的交響曲往往演奏到一半就愈來愈搞不清楚到底想表現什麼，「是有什麼含意嗎？」讓人不禁心生疑惑，但這首第七號沒這問題，從頭至尾都有連貫（我是這麼想啦）。

貝努姆不遺餘力地推廣布魯克納的音樂，從稍微掀起一股風潮的一九五〇年代開始，他積極與阿姆斯特丹皇家大會堂管弦樂團錄製布魯克納的作品（3、5、7、8、9）。這首第七號是這系列的第一首錄音作品，有著貝努姆一貫謙遜又高水準的演奏，第二章尤其優美，足以在音樂史上記一筆，絲毫不覺得是年代久遠的錄音。與稱流暢的演奏讓人始終沉醉。也許沒什麼很深的情念，但音樂本身具有明確生命力。我發現貝努姆與阿姆斯特丹皇家大會堂管弦樂團的合作很少讓人失望。

克倫培勒與愛樂管弦樂團演奏的第七號，用「嚴正」這詞形容最貼切。排除一切雜物，不阿諛媚俗，堂堂面對音樂，就是如此凜然氛圍，正統又純

粹的第七號，沒有絲毫猶疑，但我覺得要是能稍稍舒緩一點……應該更好吧。

卡爾・舒李希特的版本是為了「Concert Hall」這品牌而錄製的，

一九六五年榮獲ACC大獎。當時高齡八十四歲的舒李希特指揮這首大曲，

打造出扎實又有緊迫感的音樂，第二樂章後半段的弦樂深鳴令人驚艷；雖然

發行這張唱片的不是什麼知名唱片公司，唱片封套設計看起來也頗廉價，樂

團也稱不上一流，但偶然在二手唱片行拍賣箱裡發現這張唱片還是值得購買。

桑德林居然很少錄製布魯克納的作品，真叫人意外。就我所知，只有第

三號和第七號而已，為什麼呢？第七號是和斯圖加特廣播交響樂團合作，演

奏水準一般，但他與丹麥廣播交響樂團的演奏卻相當飽滿。基本上，桑德林

是性格較為率直的指揮家，展現整體均衡不矯飾的演奏風格，所以不會出現

像是被戴著鬼面具的人嚇到的情形，不時感受得到他心中潛藏的熱情，這首

第七號就是讓人頗有好感的一例。

44）（下）布魯克納 第七號交響曲 E大調

布魯諾・華爾特指揮 哥倫比亞交響樂團 日CBS SONY 30AC319/20（1961年）

赫伯特・馮・卡拉揚指揮 柏林愛樂 日Angel EAC-47059/60（1970年）

尤金・奧曼第指揮 費城管弦樂團 RCA LSC3059（1969年）

朝比奈隆指揮 大阪愛樂 日Vic. KVX3501/2（1975年）

華爾特於一九六〇年前後，為哥倫比亞唱片公司錄製布魯克納的第四、

第七和第九號交響曲。他沒有錄製全集的意思，光是這三首就博得盛讚。從

一開始就不由得被拉進音樂中，樂團在他的率領下演奏出無懈可擊的優美音

樂；不過，或許有人因為感受不太到急馳感，而覺得有點美中不足吧。

卡拉揚很積極地推廣布魯克納的作品。一九七〇年代後期，他為 DG

錄製布魯克納的交響曲全集。在這之前，他領軍柏林愛樂演奏這首第七號

（Angel 盤是於一九七〇年錄音），彷彿量身訂製的高級西裝，無論是設計

還是觸感均為一流，無可非議；但也因為過於優雅洗鍊，可能會讓崇尚真性

（基本教義派）的布魯克納樂迷難以接受吧。「都已經到此境界，也沒什麼

好挑剔吧。」我這麼告訴自己。不愧是柏林愛樂，力求優美之餘，該收緊的

地方就是拴得緊緊的。卡拉揚五年後為 DG 錄製的版本（果然配合的樂團是

柏林愛樂）更臻成熟，完成更精緻扎實的音樂，但我還是捨不得丟掉這張華

豔的 Angel 盤。

奧曼第指揮布魯克納的作品？恐怕有些人會蹙眉吧。奧曼第從一九六〇

年代末到七〇年代初，錄製三首布魯克納的交響曲（第四、第五、第七號）。在這之前，他幾乎不碰布魯克納的音樂，所以搞不好是應市場所需，想說：「也該指揮一下他的作品吧。」免為其難錄製的吧（想像）。對於不太熟悉布魯克納作品的奧曼第來說，第四、第五、第七號似乎比較容易駕馭，聆賞他指揮的第七號，感覺還不錯；雖然整體偏甜（太軟弱了！似乎會被他的老師克倫培勒這麼喝叱），但不愧是巨擘與知名樂團的合作，整合得非常完美，呈現大器又沉穩的音樂，錄音品質也很優秀。

奧曼第指揮布魯克納的作品？別開玩笑了。要是這麼想的人，請聽聽朝比奈隆的版本吧。這張唱片是詮釋布魯克納作品的專家朝比奈隆與大阪愛樂於歐洲巡演時，特地在布魯克納長眠的聖弗洛里安修道院錄製的。那時的完美演奏與教堂的豐富殘響一起收入於唱片中，感受到各個獨奏樂器的俐落感，怕是再也找不到如此率直、優美又有熱情的第七號吧。無論聆賞多少回都是那麼打動人心，就連最後觀眾們感動不已的熱烈掌聲也收錄其中。兩片裝黑膠唱片，一面只收錄一個樂章的安排讓類比音樂迷歡喜。

45）荀貝格 三首鋼琴曲 作品11

葛倫・顧爾德（Pf）日CBS SONY（1958年）

馬利奇奧・波里尼（Pf）Gram. 2530 531（1974年）

尚一魯道夫・卡爾斯（Pf）日Vic. VX-92（1975年）

愛都華・施托爾曼（Pf）Col. ML-5216（1957年）

此曲是從無調時代轉變成十二音列時代之前（也就是一九〇九年），荀貝格創作的鋼琴曲……給人不太容易理解的印象，有著後期浪漫派殘渣般的樂音，曲子本身並不難聽，只是不適合作為坊間時尚咖啡館的背景音樂吧。

讓世人再次注意到這首曲子，應該是顧爾德的演奏吧。顧爾德早期很傾迷巴赫與荀貝格的作品。

若說波里尼（Maurizio Pollini）的演奏有如磨得銳利的刀子般犀利，那麼顧爾德的演奏特色就是把一個物體拆解，以嶄新方式重組，而意趣就藏在組合裡。兩者的演奏都很優秀，各有各的獨特之美，若只能擇一的話，我會選顧爾德，怎麼說呢？波里尼那有如銳利刀刃的犀利味出色得無可挑剔，但總覺得少了一點「妖刀」似的怪奇感，樂音爽快鮮明，卻感受不太到難以捉摸的不安感，反觀顧爾德的琴聲搖撼人心，還帶些魅惑。

雖然卡爾斯（Jean-Rodolphe Kars）這名字已被世人遺忘，但他在當時是位擁有優秀才華的新銳鋼琴家。印度出生的猶太裔奧地利人，在法國長大的他沒什麼傳統地域觀念的包袱，或許受此影響吧。具有國際觀的他是位風

格明快，深具知性的鋼琴家，但絕非即物主義的奉行者。他的演奏風格不像波里尼那般犀利，也沒有顧爾德的獨特玩心，而是堂堂迎戰音樂，或許可說是「自我探求」似的沉浸在內心世界。原本是猶太教徒的他改信天主教，成為神職人員之後，年紀輕輕便離開樂壇，從他的演奏風格不難窺見這般思想層面。

施托爾曼（Eduard Steuermann）是荀貝格的高徒，也多次首演老師的作品。就某種意思來說，他演奏的是最「正統」的荀貝格音樂吧。他的演奏非常正確又直率，忠實呈現樂譜寫的音樂，沒有二十世紀初維也納那種虛浮、詭異的音樂風格，也嗅不到濫情、益智遊戲般的玩心。摒除無謂元素的音樂結構一目了然，這樣的演奏反倒有趣，頗像教學範本的演奏。

46）柴可夫斯基 鋼琴三重奏《懷念一位偉大的藝術家》A小調 作品50

阿圖爾・魯賓斯坦（Pf）雅沙・海飛茲（Vn）畢亞第高斯基（Vc）Vic.（1950年）

蘇克三重奏（蘇克、楚赫羅、帕年卡）日DENON OX-7067（1976年）

蘇克三重奏（蘇克、楚赫羅、帕年卡）Supra.SUA-10485（1963年）

伊扎克・帕爾曼（Vn）弗拉基米爾・阿胥肯納吉（Pf）林恩・哈瑞爾（Vc）EMI ASD-4036（1981年）

海野義雄（Vn）中村紘子（Pf）堤剛（Vc）日CBS SONY SOCL-1145（1974年）

「偉大的藝術家」指的是十九世紀俄羅斯知名鋼琴家魯賓斯坦（Nikolai Rubinshtein），柴可夫斯基為了悼念這位好友而寫了這首曲子。不時流洩優美旋律，但這首變形結構的長曲可能會越演奏越顯得支離破碎，成了一首平庸作品。

這首曲子最為人熟知的名演，當屬第二代的「百萬美金三重奏」吧。

一九五八年，魯賓斯坦、海飛茲、畢亞第高斯基（Gregor Piatigorsky），三位演奏行程滿檔的演奏家齊聚加州的錄音室，愉快享受「合體」的一晚。正值成熟期的三位名家展現最卓越的實力，齊心打造無可匹敵的精彩音樂。海飛茲的小提琴樂聲非常美，魯賓斯坦的琴聲宛如精緻工藝，令人讚嘆。該進則進，該退則退，如此微妙的進退感太精彩。

蘇克三重奏以同樣的成員錄製了兩次這首曲子，楚赫羅（Josef Chuchro）擔綱大提琴，帕年卡（Jan Panenka）彈奏鋼琴，可說是結集捷克之星的豪華陣容。我試著聆賞比較後，發現一九七六年的新盤（在日本錄音）演奏更充實，一九六三年的版本似乎「太用力」，不如新盤給人的感覺

較為放鬆，音樂也更流暢。重點擺在鋼琴（我覺得）的錄音方式也很均衡，控制得宜。演奏家們這十三年來，隨著年歲增長，琴藝與經歷也愈臻成熟。

結集帕爾曼、阿胥肯納吉、哈瑞爾，三位在當時（一九八一年）最活躍的中堅演奏家組成的三重奏，演奏水準當然沒話說。帕爾曼的豔麗音色加入後，整體樂音頓時明亮許多，如此音色設定作為重點可真不是蓋的；阿胥肯納吉與哈瑞爾的樂聲則是悄無聲息地潛入聽者心中，稱得上是毫無破綻的一流演奏，但我總覺得有股違和感，這樣豈不是成了「帕爾曼三重奏」？

海野、中村、堤的三重奏風格相當穩健中庸，別具知性美的雅致演奏，或許樂風不夠有特色，但聆賞過三組個性鮮明的演奏之後，這張唱片有如最後吃上一碗美味的茶泡飯，心情頓時放鬆。耳朵聽到的是三位日本頂尖演奏家默契十足，親密交談似的演奏這首長曲。中村的鋼琴是演奏的軸心，堤的大提琴樂音細膩又扎實。

47）貝多芬 三重協奏曲 C大調 作品56

歐伊斯特拉赫（Vn）努謝維斯基（Vc）歐伯林（Pf）馬爾科姆·沙堅特指揮愛樂管弦樂團EMI 29 0630
（1956年）

許奈德漢（Vn）傅尼葉（Vc）安達（Pf）費倫茨·弗利克賽指揮 柏林廣播交響樂團 Gram. 19 236（1960年）

史坦（Vn）羅斯（Vc）伊斯托敏（Pf）尤金·奧曼第指揮 費城管弦樂團Col. D2L-320（1965年）

歐伊斯特拉赫（Vn）羅斯托波維奇（Vc）李希特（Pf）赫伯特·馮·卡拉揚指揮 柏林愛樂 日Vic. VIC-
9013（1969年）

謝霖（Vn）史塔克（Vc）阿勞（Pf）伊利亞胡·殷巴爾指揮 新愛樂管弦樂團Phil. 6500 129（1970年）

這首不是那麼深奧的曲子，但參與演奏的獨奏家們深深吸引我，所以還是忍不住掏錢買了。

這張是沙堅特（Malcolm Sargent）指揮愛樂管弦樂團，迎接以歐伊斯特拉赫為首的獨奏家們攜手錄製的唱片。這麼一來，與其說是三重協奏曲，更像是「有鋼琴伴奏的三重奏」，也因此呈現相當沉穩的演奏風格。音樂輕洩流暢，卻少了一點協奏曲的「華美感」。

弗利克賽結集三位樂壇（當時）的中流砥柱，樂風中庸的獨奏家，並親率柏林廣播交響樂團灌錄這首曲子，果然是內容扎實的演奏，三位獨奏家也巧妙展現個人特色（許奈德漢〔Wolfgang Schneiderhan〕的演奏尤其出色）。他們紡出的音樂彷彿踩著輕盈步伐，始終很有活力地前行，之所以不會顯得刻意，是因為指揮發揮巧妙操控力吧。這時期的弗利克賽除了努力和宿疾白血病奮鬥，也持續在樂壇耕耘。

史坦、羅斯（Leonard Rose）、伊斯托敏（Eugene Istomin）是半常設「史坦三重奏」的成員，三位正值顛峰期的四十世代演奏家展現通達不拘的

音樂。奧曼第的指揮也是氣勢十足，讓人見識到並非純粹伴奏的實力演出。

這張唱片的音質相當清晰，鮮明捕捉各獨奏樂器的豐富情感，吟味協奏曲的妙趣。伊斯托敏和羅斯努力展現自己最好的一面。

歐伊斯特拉赫、李希特、羅斯托波維奇，以及卡拉揚指揮柏林愛樂，光是這幾位名家齊聚一堂就讓此曲聽起來更不凡。「多頭馬車」這句成語根本不適用於這場演奏，獨奏家們的表現當然沒話說，但最令人讚賞的是卡拉揚的強韌架構力。先牢實建立一個大架構，再設定讓獨奏家們能夠發揮的空間，讓他們的獨奏自然融入其中。以協奏曲來說，通常獨奏家與指揮（卡拉揚）會呈現一對一的態勢，但這首「合奏協奏曲」形式聽不到這種感覺。獨奏家的演奏中，尤以李希特的演奏最突出。

年輕時的殷巴爾（Eliahu Inbal）指揮這首作品，面對邀請來的都是一流獨奏家，卻毫不畏怯，讓貝多芬中期作品的樂音扎實高潔，完美鳴響。若說卡拉揚版本的魅力是大器，那麼這版本的魅力就是颯爽，獨奏家們的演奏也深具魅力。總覺得這張唱片應該獲得更高評價，但不知為何似乎鮮少有樂評提到。

48）布拉姆斯 小提琴奏鳴曲第一號《雨之歌》C大調 作品78

亞瑟・葛羅米歐（Vn）捷爾吉・賽伯克（Pf）Phil. 6570 880（1976年）

艾薩克・史坦（Vn）亞歷山大・扎金（Pf）Col. ML-5922（1963年）

大衛・歐伊斯特拉赫（Vn）弗麗達・鮑爾（Pf）日Vic. VIC-3049（1974年）

迪拉娜・詹森（Vn）塞繆爾・桑德斯（Pf）日RVC RCL-8353（1982年）

堀米迪子（Vn）范登・艾登（Pf）日Gram. MG0117（1980年）

這首曲子有個《雨之歌》的美麗暱稱（似乎除了日本，其他地方幾乎都不用這暱稱），旋律沉靜優美。

葛羅米歐與哈絲姬兒搭檔留下許多精彩萬分的小提琴奏鳴曲唱片。哈絲姬兒因故身亡後，他便因應各種場合與其他鋼琴家共演。這張是他與匈牙利出身的傑出鋼琴家賽伯克（György Sebök）合作錄製的唱片。布拉姆斯的《雨之歌》很適合葛羅米歐的琴聲，溫柔、沉穩又深邃，如何深入人心比技巧更重要。葛羅米歐行雲流水般的運弓技巧，令人沉醉。

史坦於一九五一年與扎金合作錄製《雨之歌》的單聲道唱片，十二年後又錄了一次。有別於葛羅米歐的哭腔似美音，史坦以深具力道的樂音雕琢布拉姆斯的音樂。他的演奏有時過於用力，但這首顯然巧妙抑制，尤其是第三樂章展現沉靜之美。

這張是歐伊斯特拉赫於晚年，說是晚年，當時也不過六十一歲，在維也納錄製的唱片。細膩演繹布拉姆斯的作品，美麗又抒情；與其說他意圖營造抒情氛圍，應該是挖掘更深沉的心靈感受，用枯淡境界形容或許有些誇張，

但就是近似這般氛圍。倘若年輕時的歐伊斯特拉赫演奏這首曲子，應該會朗朗高歌吧。

詹森（Dylana Jenson）於一九七八年，十七歲時贏得柴可夫斯基大賽銀牌，備受矚目。她為RCA錄製過幾張唱片，後來（因為某些複雜情事）因為愛用的瓜奈里名琴被收回，深受打擊的她中斷演奏活動。聆賞這張唱片時，彷彿感受得到勇敢追夢的年輕布拉姆斯。音色細膩柔美，沁入心靈。她才剛起步的演奏生涯卻因為突如其來的衝擊而中斷，實在可惜。

堀米迪子於二十二歲那年贏得伊莉莎白女王國際音樂大賽首獎殊榮後，便錄製這首布拉姆斯的奏鳴曲。琴藝非凡，讓人深深嘆服的自然高歌，美麗又內省的樂句，實在無法想像琴聲出自甫出道的新人，只能佩服聆聽。順道一提，二〇一二年她在德國的機場因為關稅問題，被沒收價值一億日圓的小提琴。據說為了取回愛琴，她費盡心力，看來音樂家也會遭遇各種辛苦事。

49）（上）莫札特 協奏交響曲 降E大調 K.364

亞伯特・斯伯丁（Vn）威廉・普林羅斯（Va）弗里茲・史蒂德里指揮 New Friends管弦樂團 Camden CAL-262（不詳）

雅沙・海飛茲（Vn）威廉・普林羅斯（Va）伊茲勒爾・所羅門指揮 管弦樂團 RCA AGL14929（1956年）

瓦爾特・巴里利（Vn）保羅・達克特（Va）費利克斯・普羅哈斯卡指揮 維也納國家歌劇院管弦樂團 West.
XWN18041（1951年）

尚一賈克・康特洛夫（Vn）弗拉基米爾・孟德爾頌（Va）李奧波德・哈格指揮 荷蘭室內管弦樂團 日
DENON OX-7170（1984年）

傑拉德・賈利（Vn）塞爾日・科洛（Va）尚・弗朗索瓦・百雅指揮 百雅室內管弦樂團 日DENON OX-7022（1974年）

生於一八八八年的斯伯丁（Albert Spalding）是美國小提琴家，叔父是運動用品公司「斯伯丁」的創辦人。這張唱片的錄音年代不詳，因為他於一九五三年去世，所以當然是在這之前錄製的；雖是沒聽過的指揮家、樂團，但演奏相當扎實，搞不好是某知名樂團的易名也說不定。斯伯丁的演奏相當生動，沒有黑膠唱片初期錄音時的陳舊感，展現溫潤自由的音色，與中提琴名家普林羅斯（William Primrose）的搭檔相當有默契。這還是我第一次聆賞斯伯丁的演奏，不禁感嘆：「哦，原來二十世紀前期的美國有這麼優秀的小提琴家啊！」

海飛茲也是二十世紀前期以美國為據點，活躍於樂壇的大師級演奏家。這張和斯伯丁那張一樣也是由普林羅斯擔綱中提琴，相較於斯伯丁的演奏，可能是錄音的關係吧。總覺得海飛茲的琴音頗刺耳，讓人心情煩躁。每次聽海飛茲演奏莫札特的曲子時，就覺得雖然無比正確，但要是舒緩些會更好吧。收錄的另一首曲子是葛拉祖諾夫的協奏曲，還真是令人心神愉快的演奏，這又是為什麼呢？

巴里利（Walter Barylli）擔綱獨奏這首協奏交響曲，優美無比的小提琴樂音，與名家達克特（Paul Doktor）沉穩的中提琴樂音自然融合，展現高雅、高水準的演奏。不需要任何理論與解析，就是生於維也納，成長於維也納的音樂，你能做的就是默默聆賞，接受這般無可挑剔的音樂；雖是年代久遠的單聲道錄音，音質卻率真美麗得令人驚艷，百聽不膩，光是這一點就讓人無法再吹毛求疵。

荷蘭室內管弦樂團不是德奧派風格，也不偏法式風格，而是中庸之美。法國小提琴家康特洛夫的纖細豐富樂音完全融入其中。康特洛夫（Jean-Jacques Kantorow）是我一直很喜愛的小提琴演奏家，果然這首曲子也沒讓我失望，讓我聽到年輕又有魅力的莫札特。DENON 的錄音也是一流，這時已是黑膠唱片時代進入尾聲的時候，技術方面極致純熟，完美呈現美麗通透的樂音。

賈利（Gérard Jarry）搭檔百雅室內管弦樂團演奏 K.364，感覺比較偏法式風格。賈利的琴聲圓滑柔順，恰與海飛茲的琴音呈對比，可惜整體過於百雅風格，這就看個人喜好了。

49）（下）莫札特 協奏交響曲 降E大調 K.364

大衛‧歐伊斯特拉赫（Vn）魯道夫‧巴夏（Va與指揮）莫斯科室內管弦樂團 日Vic. VICX-1027（1971年）

艾薩克‧史坦（Vn與指揮）瓦爾特‧特拉普勒（Va）倫敦交響樂團 Col. MS7062（1967年）

艾薩克‧史坦（Vn）平夏斯‧祖克曼（Va）祖賓‧梅塔指揮 紐約愛樂 Col. 37244（1981年）

內維爾‧馬利納指揮 聖馬丁學院管弦樂團 London STS15563（1964年）

拉斐爾‧德魯安（Vn）亞伯拉罕‧斯基尼克（Va）喬治‧塞爾指揮 克里夫蘭管弦樂團 Col. MS6625（1963年）

我家有三張歐伊斯特拉赫演奏這首曲子的唱片，單聲道這張是錄音年

代最久遠，也是我最喜愛的唱片之一。歐伊斯特拉赫的小提琴音色無可挑剔

（其他兩張是由他兒子伊戈爾（Igor Oistrakh）擔綱小提琴，自己則是演奏

中提琴）。其二，莫斯科室內管弦樂團的演奏非常生動，奏出豔麗的莫札特

樂音。巴夏（Rudolf Barshai）的中提琴演奏與指揮均十分卓越。身為中提

琴家的巴夏曾和歐伊斯特拉赫共組弦樂三重奏，兩人默契十足。

史坦也錄過這首曲子好幾次。我家有他和中提琴家特拉普勒（Walter

Trampler）合作的版本，以及他和平夏斯‧祖克曼搭檔的演奏。前者是史坦

自己指揮倫敦交響樂團，後者是梅塔指揮紐約愛樂（史坦的六十歲紀念音樂

會）。結論是，前者的演奏比較清爽俐落，容易入耳，小提琴的琴音自然流

洩。史坦指揮莫札特這首協奏曲的功力相當不錯（他很少這麼做就是了），

可能是兼具指揮的關係，讓他可以轉換心情，放鬆不少吧。與梅塔合作的現

場演奏錄音版本也相當精彩，但總覺得小提琴的琴聲頗窒悶（就像飆不出美

妙高音的男高音），特拉普勒的中提琴表現較為出色。

馬利納的音樂總是讓我聯想到剛洗完澡，全身乾乾淨淨，肌膚散發光采的模樣。他指揮這首曲子時，就是給人這種感覺。音樂流暢、令人愉悅地進行著，一回神才發現已經結束了。要想呈現這般演奏可是需要高超技巧，而這首《協奏交響曲》就是很適合這般指揮風格（韋瓦第的管樂器協奏曲集也很適合）；但有一點讓我疑惑，那就是唱片封套沒有列出獨奏家的名字，也許「沒必要知道」吧。

塞爾和馬利納一樣，也是拔擢樂團的首席們擔綱獨奏家，演奏這首曲子。因為個個都是經過千錘百鍊，水準自然不在話下，樂團的表現也很精彩，光是聆賞第一樂章開頭部分就知道這張唱片的亮點是樂團。塞爾詮釋莫札特作品的基本特色是扎實樂音與安穩的節奏感，旋律也就自然地流暢高歌，獨奏家們在熟悉環境裡與夥伴們一起輕鬆愉快地演奏。這張唱片也是我的愛聽盤。

50）巴赫《咖啡清唱劇》BWV211

庫特・湯瑪斯指揮 萊比錫布商大廈管弦樂團 奧泰・亞當（Br）阿黛爾・斯托爾特（S）Archiv 191 161
（1960年）

卡爾・福斯特指揮 柏林愛樂 費雪迪斯考（Br）麗莎・奧托（S）EMI CFP-4516（1960年）

尼可拉斯・哈農庫特指揮 維也納古樂合奏團 馬克斯・馮・艾格蒙（Br）蘿特勞德・漢斯曼（S）DAW.
SAW 9583（1968年）

黃金比例古樂團 傑拉德・英格利什（Br）艾莉・愛梅琳（S）日Harmonla.ULS-3147（1967年）

我家有四張一九六○年代錄音的《咖啡清唱劇》唱片，每一張收錄的另一首曲子都是《農民清唱劇》，也就是所謂的「世俗清唱劇」，音樂結構和教會清唱劇差不多；雖然不是讚美歌，歌詞卻很撼動人心。一生勤奮工作的巴赫總是俐落地完成工作，創作了兩百首教會清唱劇（現存作品數量），以及二十多首世俗清唱劇。這個人的工作量還真是可觀啊。

湯瑪斯（Kurt Thomas）指揮萊比錫布商大廈管弦樂團的演奏該說是正統？還是高格調呢？總之，就是連一絲細節都不放過，讓人安心聆賞的演奏。飾演父親的亞當（Theo Adam，男低音）與飾演女兒的斯托爾特（Adele Stolte，女高音）的歌唱非常精彩，阿黛爾詮釋出女兒的可愛感。這首曲子本來就是在萊比錫創作，當然會在當地的咖啡館演出，堪稱展現「在地」演出陣容的本領吧。

這張福斯特（Karl Forster）指揮柏林愛樂的版本，比起湯瑪斯的版本本來得更強調歌劇性，突顯幽默趣點。比起費雪迪斯考（男中音），奧托（Lisa Otto 女高音）的唱功顯然遜色不少，讓我很難不在意。雖是天團柏林愛樂，

可惜樂團的伴奏沒什麼亮點。

維也納古樂合奏團是由哈農庫特夫妻偕同維也納交響樂團成員於一九五〇年代中期創立，以推廣古樂為宗旨的樂團。使用的樂器皆為古樂器，歌唱部分也較為樸質。相較前面兩個版本，強烈感受到這版本是由樂團領軍，歌唱流暢地跟隨；即便如此，漢斯曼（Rotraud Hansmann 女高音）的歌聲還是相當有魅力。

黃金比例古樂團也是以復興古樂為宗旨的樂團（遵循自古以來的傳統，貫徹沒有指揮的演奏方式）。一聽便知道沒像維也納古樂合奏團執行得那麼徹底，無論是樂器還是演奏方法都是採折衷、過渡的方式，或許有人會覺得少了點什麼，但沒有基本教義派那種硬派感（樂音的呈現沒那麼單薄）頗適合我的口味。總之，愛梅琳（Elly Ameling）的歌聲自然融入這個「折衷派古樂團」醞釀出來的氛圍，讓人深感技藝廣泛的她很適合詮釋古樂。

51）（上）李斯特 鋼琴奏鳴曲 B小調

賽門‧巴瑞爾（Pf）Remington R. 198.15（1947年）

蓋札‧安達（Pf）英Col. 33CX-1202（1954年）

克利福德‧柯曾（Pf）London CS-6371（1963年）

約翰‧奧格東（Pf）EMI ASD-600（1963年）

只有一個樂章構成的這首《B小調鋼琴奏鳴曲》，原型是舒伯特的單一樂章奏鳴曲《流浪者幻想曲》。那麼我很想說，奏鳴曲的定義究竟為何？總之，這兩首曲子都很受歡迎。因為收藏的唱片很多，所以分上下篇介紹。就各種意思來說，這是一首高難度曲子，對於自己的琴藝很有自信的鋼琴家都想挑戰吧。先介紹一九四〇年代到六〇年代前期錄製的四張唱片。

這張是一九四七年，巴瑞爾（Simon Barere）於卡內基音樂廳的演奏，也就是傳說中的現場演奏錄音版本。嗯？這是現場演奏？簡直精湛到讓我不敢置信，根本是近乎完美的演奏。就連快速音群也是輕輕鬆鬆、毫無破綻地流暢而過。倘若（有幸）現場聆賞的話，怕是三十分鐘都是驚恍到嘴巴開開吧。他的演奏技巧是眾所周知的厲害，但這首B小調奏鳴曲在他的演繹下成了吟味深沉的音樂，絕非流於技巧而已。巴瑞爾於一九五一年在卡內基音樂廳演奏葛利格的協奏曲時，因為腦梗塞猝逝，得年五十五歲；或許對他來說，算是以一種了無遺憾的方式去了另一個世界吧。

這張是安達非常早期的演奏版本，卻已確立自己的音樂世界。不過分炫

技，也沒有既定觀念，確實掌握音樂流向，緩急處理得很好，成就一場知性又優秀的演奏，可惜錄音品質不太好。

柯曾（Clifford Curzon）的演奏風格就像「交通資訊彙整」，音樂結構非常清楚易懂。這首曲子雖是奏鳴曲，卻不拘泥於既定形式，該說是自在變幻，還是隨心所欲？總之，就是很難捉住全貌的音樂。英國紳士柯曾高明的剖析這首曲子，呈現結構清楚扎實的精彩演奏，卻也少了一點李斯特音樂特有的詭異、妖嬈感，稀釋了「虛幻感」，和巴瑞爾的「完全李斯特風格」成了對比；不過，這首曲子本來就是依演奏者不同，給人的感覺也不一樣。

最後介紹的是偏愛李斯特的男人奧格東。同樣是英國鋼琴家，奧格東的感性方式卻和柯曾截然不同。他的腦子裡沒有任何像是在整理交通資訊的要素，而是全心吟味蘊藏在這首曲子裡的「李斯特特性」，宛如春日午後，蝴蝶翩舞落在花瓣上吸取花蜜似的。他那獨特的技巧與音樂性完全埋首在抽取花蜜的作業中。究竟有多少人能理解、評價如此偏執的演奏方式呢？我無法想像。不過啊，總覺得有這樣的演奏風格還真是不錯呢！

51）（下）李斯特 鋼琴奏鳴曲 B小調

阿圖爾·魯賓斯坦（Pf）Vic. LSC-2871（1965年）

瑪塔·阿格麗希（Pf）日Gram. MG- 2332（1971年）

戴佐·朗基（Pf）DENON OX-7029（1975年）

厄爾·懷爾德（Pf）Etcetra ETC-2010（1985年）

這四張都是一九六○年代中期以後錄製的唱片。這首曲子的開頭和結束方式很特別，原來有這樣的詮釋方式、有這樣的深意啊……就是給人這樣的感覺，頗符合任性自在而活的天才李斯特風格。

老實說，魯賓斯坦的B小調奏鳴曲一點也不像李斯特，處理樂音的輕重緩急方式就是魯賓斯坦風格，總覺得彈性速度頗有蕭邦味道。他用自己的風格解釋、重組這般難以捉摸（不好理解）的音樂，料理成自己的風格；雖是流暢又易懂的音樂，聽起來很悅耳，卻嗅不太到李斯特獨有的邪氣感，和我認知的B小調奏鳴曲不太一樣……就是有這樣的感覺。要說有趣，確實很有趣，但要是光聽這張唱片就認為這首曲子是這樣的風格，個人覺得有點偏頗。

阿格麗希的B小調奏鳴曲，從一開始便犀利切入曲子核心，有著彷彿高舉研磨過的柴刀揮斬纏繞的荊棘，邁向未知大地的刺激感，卻一點也不狂亂粗暴，隨處都能感受到飄零美感。在這張唱片推出之前，沒有這般風格的B小調奏鳴曲，我想今後也不會有（大概吧）。阿格麗希的演奏總是令人眼睛一亮，無比痛快，著實是大器非凡的鋼琴家。

匈牙利的英俊鋼琴家朗基（Dezső Ránki，當時二十四歲），這張唱片是他來日本演奏時留下的錄音作品；雖被說神似阿格麗希的演奏風格，卻比她的演奏更抒情。朗基的洗鍊演奏嗅不到阿格麗希的奔放感，指法纖細，並非一味炫技，而是讓這首曲子顯得更有深度。只是聆賞過阿格麗希的演奏再聽他的演奏，總覺得還是少了點什麼。當然，純屬個人喜好問題，只能說阿格麗希實在太厲害了。

懷爾德（Earl Wild）是出身賓州，土生土長的美國鋼琴家，這張唱片是他七十歲時的演奏。懷爾德一生以擅長演奏拉赫曼尼諾夫、李斯特的超炫技演奏聞名。因此，他將重點擺在如何展現華麗的大師風格，以此詮釋李斯特的作品；雖然這樣的嘗試頗有趣，但現今年輕音樂家的技巧都有一定水準，所以這般難度也不是什麼很難克服的門檻。我個人倒是頗喜歡懷爾德的演奏。

52）舒曼 第三號交響曲《萊茵》降E大調 作品97

費迪南德‧萊特納指揮 柏林愛樂Gram. LP16084（10吋）（1953年）

保羅‧帕瑞指揮 底特律交響樂團 Mercury SR-90133（1958年）

卡洛‧馬里亞‧朱里尼指揮 愛樂管弦樂團 Angel S35753（1959年）

拉斐爾‧庫貝利克指揮 柏林愛樂 Gram. SLPM138908（1964年）

沃夫岡‧沙瓦利許指揮 德勒斯登國家歌劇院管弦樂團 EMI 063-02-420（1973年）

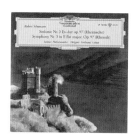
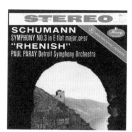
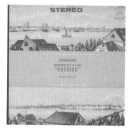

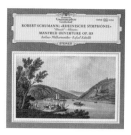

這首應該是舒曼留下的四首交響曲中，最受歡迎的吧。創作於一八五〇年，和大提琴協奏曲同一年創作的這首曲子也是給人悠然自在感，感受得到開闊明朗氛圍。從德勒斯登來到萊茵河畔的杜塞道夫，試圖轉換心情的舒曼甫邁向四字頭的人生，一直困擾他的精神疾病也舒緩許多，即便只是暫時而已。

擅長德國古典音樂的指揮家萊特納（Ferdinand Leitner）曾來日本好幾次，於 NHK 交響樂團的歲末音樂會指揮「貝九」，可惜名氣沒那麼亮。這張是他指揮柏林愛樂的演奏，不講求華麗，呈現的是「舒曼的心象風景」。演奏風格稍嫌老派，但質感頗高，溫情滿溢的第二樂章十分精彩。整體給人比較刻板的印象，錄音品質也不太好。

帕瑞與底特律交響樂團是平均分數相當高的組合，但這首《萊茵》卻讓我聽得有點意興闌珊。當然，以質感來說沒那麼差，但就是無法感動人心。該說是呆板？還是有種莫名的空虛呢？總覺得缺少舒曼音樂的某種必要元素，而且這種感覺始終揮之不去。

相比之下，朱里尼指揮愛樂管弦樂團的演奏就顯得很大器，樂音鏗鏘有

力，速度感也掌控得宜。更重要的是透過音樂，讓人感受到說故事似的明朗真情，彷彿朱里尼代替舒曼在雄辯什麼，就是一場底蘊深厚的演奏。這時期的朱里尼與愛樂管弦樂團簽訂專屬契約，由ＥＭＩ發行好幾張值得一聽的唱片。義大利指揮家與英國樂團造就出別具說服力的舒曼音樂。

庫貝利克於七〇年代，和巴伐利亞廣播交響樂團合作錄製舒曼交響曲全集，這張唱片就是最初錄製的全集。庫貝利克一如既往地傾力發揮他的「中庸之美」。每次聆賞他的演奏，就會浮現清風拂過波希米亞草原的景象。他非常擅長像這樣自然流暢打造出富有自我特色的音樂，但似乎感受不太到他想向聽者傾訴什麼的意圖。

演奏風格毫不矯飾，率直純粹的好漢沙瓦利許，與承繼純正德式風格的德勒斯登國家歌劇院管弦樂團合作，呈現格調高雅又端正的舒曼作品。這張是介紹的五張唱片中錄音時間最新的一張，音質通透，樂音顆顆分明，演奏也是無可非議的精湛。爽朗的樂音還嗅得到一股泥土香。沙瓦利許再次讓我們彷彿瞧見萊茵河流經德國土地的情景。

53）裴高雷西《和諧協奏曲》

安傑洛‧埃弗里克安指揮 溫特圖爾交響樂團 West.XWN18587（1954年）

卡爾‧慕辛格指揮 斯圖加特室內管弦樂團 日London L18C-5120（1962年）

湯瑪斯‧福里指揮 伯恩室內樂團 日Archiv 28MA 0014（1980年）

這首曲子從很久以前就有這說法：「可能不是裴高雷西做的曲子吧。」因為沒人能具體回答到底是誰的作品，所以直到現在還是被視為「傳說是裴高雷西的作品」。近來有相關研究驗明這首曲子究竟出自誰的手，但對一般音樂愛好者來說，不在乎這般學術方面的鑽研，反正我從以前就很喜歡這六首稱為「裴高雷西的和諧協奏曲」作品，大概直到嚥下最後一口氣時，都是這麼認為吧。介紹三張分別是一九五〇年代、六〇年代與八〇年代錄音的作品。

溫特圖爾交響樂團於一八七五年創立，是瑞士最古老的交響樂團。在義大利音樂學家兼指揮埃弗里克安（Angelo Ephrikian）領軍下，奏出高格調的《和諧協奏曲》。說是古意盎然嗎？近乎完美的流麗演奏（管它是誰作的曲子）讓人深切感受到這首曲子的音樂質感有多高。以現代古樂演奏標準來說，也許「過於華麗」，但這就是一種精妙至極的音樂形式。這張雖是一九五四年的錄音，音質卻是一流。

我從以前就常聽這張由慕辛格指揮的《和諧協奏曲》唱片，他是一九六

218

○年代致力「復興巴洛克音樂」的名家。慕辛格與斯圖加特室內管弦樂團的演奏，比起溫特圖爾交響樂團來得更俐落，風格中庸。正因為不是「原創古樂器」一派，所以無論是樂音還是演奏風格都相當穩健親和，所以不太懂樂理之類的東西也沒關係，還是可以安心又舒服地聆賞（這張唱片讓我一直都有這種感覺），成了我的愛聽盤之一。

創立於一九六四年的伯恩室內樂團，是由十四位弦樂演奏家組成的瑞士室內樂團，但不是專門演奏巴洛克音樂的樂團，所以他們詮釋的《和諧協奏曲》沒那麼「古樂風」；雖然沒有慕辛格版本那麼自在豐富，旋律倒是相當悠揚，只是就現在來說，這樣的風格應該是屬於「折衷派」吧。十分悅耳的演奏。

伯恩室內樂團這張唱片清楚標記（也無法確定就是了）作曲家是名叫瓦賽納爾·烏尼克·威賀姆的荷蘭貴族；雖然我還是很難相信如此高質感的音樂是一介無名業餘音樂家的創作，但事實又如何呢？總之，還是有演奏家持續演奏「裴高雷西的和諧協奏曲」曲集。

54）華格納《紐倫堡的名歌手》第一幕前奏曲

尤根・約夫姆指揮 巴伐利亞廣播交響樂團 Epic LC-3485（1958年）

沃夫岡・沙瓦利許指揮 愛樂管弦樂團 英Col. 33CX1655（1960年）

漢斯・克納佩茲布許指揮 慕尼黑愛樂 日West. VIC5203/4（1962年）

拉斐爾・庫貝利克指揮 柏林愛樂 Gram. LPEM19228（1963年）

皮耶・布列茲指揮 紐約愛樂 Col. MQ32296（1973年）

威廉・福特萬格勒指揮 維也納愛樂 日Angel WF-60028（1949年）

每次聽這首曲子，就會想起幾年前在拜魯特音樂節觀賞《紐倫堡的名歌手》。樂團的樂聲像是地底湧起的轟鳴，散發一股強大魄力。當然，唱片與CD都無法重現當時的感覺，當年在現場聆賞的音樂始終烙印在我耳裡。

印象中，世人似乎對於約夫姆指揮華格納作品的評價不高，但這張專輯收錄的每一曲都值得一聽。巴伐利亞廣播交響樂團的演奏凜然堂皇，大器磅礴，很有約夫姆的風格，讓人不由得挺直背脊聆賞的演奏。

這張是沙瓦利許指揮英國的愛樂管弦樂團的版本，但不知為何從一開始就覺得：「啊啊、這就是純正的德式風格音樂啊！」或許指揮家的血液裡流著這般濃烈的血吧。高雅俐落，嗅不到半點「傲慢感」，著實是自然又有魅力的樂音。

克納佩茲布許（Hans Knappertsbusch）指揮慕尼黑愛樂的立體聲版本。

這時的克納佩茲布許先生已經七十五歲，還是從容地指揮這首曲子，不慌不忙，悠然地紡出自己的音樂。來吧。愉快的舞臺表演要開始囉。從音樂感受到這般怦然感。如此純粹率直的樂音是克納先生的意圖？還是樂團的特色呢？一九五

○年錄製（與維也納愛樂合作）全曲盤的《前奏曲》也是精彩得無懈可擊。

指揮柏林愛樂的庫貝利克當年才四十幾歲，可說是樂壇的中堅世代，卻已經有著橫綱相撲般的堂堂氣勢，率領樂團展現正統音樂風格，越聽越覺得「無可挑剔」，但不完美才是人的本性（也許只有我這麼想）；不過，要是現場聆賞這場演奏，肯定只有佩服的份兒吧。

這是布列茲的六張專輯唱片中錄音最佳的一張，從第一顆樂音開始就讓人驚艷，俐落端正的演奏很有布列茲風格；雖然相當精湛，卻似乎少了一點節慶歡愉感。可能是我太敏感吧。總覺得整體演奏風格有一種「高高在上」的感覺。

聽完布列茲版本，再聆賞福特萬格勒（Wilhelm Furtwängler）版本，頓覺心情好舒暢，有如脫掉過於合身的衣服，換上寬鬆衣服，深深覺得好音樂就是這回事；雖然樂音稍嫌老派，卻很深沉，聆賞完布列茲版本就會明白福特萬格勒版本有著十倍的真價值。

55）華格納《女武神的飛行》

漢斯‧克納佩茲布許指揮 維也納愛樂 London LD-9064（10吋）（1954年）
奧托‧克倫培勒指揮 愛樂管弦樂團 英Col. 33CX1820（1960年）
喬治‧塞爾指揮 克里夫蘭管弦樂團 日CBS SONY 20AC-2044（1968年）
埃里希‧萊因斯朵夫指揮 洛杉磯愛樂 Sheffield Lab.7（1977年）

老實說，我手邊沒幾張華格納的唱片，因為平常多是聽 CD。尤其是因為電影《現代啟示錄》而為人熟知的這首《女武神的飛行》，總覺得如此壯闊音樂還是用新技術錄音的 CD 聆賞比較適合；雖說如此，老唱片還是有它的優點。

克納佩茲布許於一九五〇年代，與維也納愛樂合作錄製華格納、布魯克納的作品，由英國 Decca 唱片公司發行。聆賞克納納先生的演奏時，忽然覺得「這個人可能是為了指揮華格納的作品而來到世上吧」。他指揮的華格納就是別具說服力，如同這本書的書名「懷舊又美好」的唱片。

或許因為克倫培勒是個穩重篤實、一板一眼的人，所以他的指揮風格有時讓人覺得過於犀利、有壓迫感。因為每首曲子的風格不同，他的這項人格特質時而發揮十足效果，時而讓人聽得疲累，這首華格納的作品似乎屬於後者，而且樂團的音質相當硬。明明聆賞沙瓦利許指揮愛樂管弦樂團（上一篇）的樂音是那麼悅耳動聽。

塞爾的性格也是正經八百，但沒有克倫培勒那種帶有攻擊性的犀利感，

而是秉持「基於客觀性的冷靜式熱情」，所以聆賞時總讓人讚嘆：「還真是巧妙啊！」但不會有「塞爾的演奏讓我一聽就愛上了！」、「喔喔～這次真是絕啊！」之類的反應；不過，這張專輯「《尼貝龍指環》管弦樂曲集」可以清楚感受到塞爾對於華格納作品的想法，像是《齊格飛》中的〈森林絮語〉尤其精彩，所以我很喜歡這張唱片。

這張唱片好像是萊因斯朵夫辭去波士頓交響樂團音樂總監一職，成為自由之身的他與各大樂團合作時錄製的。萊因斯朵夫本來就很擅長指揮歌劇，所以華格納的作品成了他的拿手曲目，也常擔任大都會歌劇院的客席指揮。

這張唱片是他難得與洛杉磯愛樂合作的作品。這張 Sheffield Lab 發行的唱片不是使用帶子，而是直接使用原盤錄製的「直刻錄音」，也就是所謂的「發燒」（audiophile）唱片。音質確實很好，可惜樂團的樂音似乎有點雜，就是稍嫌粗糙，給人有點使蠻力的印象，或許是因為一次就錄製完成的關係吧。總之，滿心期待買了這張唱片，結果頗失望。

56）莫札特 第十四號鋼琴奏鳴曲 C小調 K.457+幻想曲 C小調 K.475

魯道夫·法庫斯尼（Pf）Col. ML4356（1950年）

威廉·巴克豪斯（Pf）日London MX-9019（1955年）

葛倫·顧爾德（Pf）日CBS SONY 00AC 47-51（1973/4、1966年）

彼得·塞爾金（Pf）Vic. LSC-7062（2LP）（1969年）

內田光子（Pf）Phil. 412 617-1（1984年）

K.457 與 475 都是 C 小調，為了成對搭配而做的曲子，所以演奏「奏鳴曲」之前，習慣以像是前奏曲方式演奏「幻想曲」。因此，這裡介紹的唱片都是依 475、457 的順序呈現。莫札特譜寫的 C 小調曲子不多，每一首都是精彩之作。

法庫斯尼（Rudolf Firkušný）是捷克鋼琴家，擅長詮釋捷克音樂家德弗札克、史麥塔納的作品，演奏德奧派音樂的評價也很高。這首莫札特也是沒有多餘矯飾，純粹坦率的演奏，確實感受到演奏者內心的溫情，可惜現在很難聽到這樣的演奏風格了。

巴克豪斯多是演奏貝多芬的曲子，也會十分慎重挑選莫札特的曲子演奏。單憑這一點，就知道這個人對於莫札特的作品有其獨特品味；雖然不太尋得到溫柔親切感，卻有著端正的楷書之美，尤其是第二樂章（如歌的行板）滿溢慈愛之情。

顧爾德毫不遲疑地用十根手指確實捕捉莫札特的音樂世界。有別於其他人的演奏，顧爾德重組莫札特的作品，呈現一場左手與右手交錯的有機對

話，乍聽是相當隨意的樂句處理與速度設定，其實不然，依舊有他一貫的世界觀。

當時的塞爾金（二十二歲）給人一直想掙脫兩位大前輩的強烈風格，不斷苦鬥的印象。一位是他的父親魯道夫，另一位是顧爾德。此時的他必須逃離兩人的強大氣場，確立自己的音樂風格才行。這張莫札特專輯也許就是他一路苦鬥的如實記錄，讓人實在很想勸他一句：「不必這麼鑽牛角尖啊！」

聽到的是深沉內省（還有著喘不過氣的苦悶）的莫札特。透過這張專輯可以一窺年輕時的彼得．塞爾金不斷在錯誤中嘗試、學習的身姿。

內田光子的莫札特可說是異常的穩妥扎實，又很深沉的 475 與 457，或許與顧爾德的奔放呈現強烈對比；雖然深沉機敏，卻絲毫不令人覺得窒悶，反而有種舒爽感，還真是不可思議。也是因為身為鋼琴家的內田光子天資聰穎的緣故吧。不但充分掌握曲子，也追求更為率直坦然的莫札特音樂。

57）亨德密特 交響曲《畫家馬提斯》

雅舍・霍倫斯坦指揮 倫敦交響樂團 Unicom RHS 312（1970年）

赫伯特・凱格爾指揮 德勒斯登愛樂 Eterna 827542（1980年）

康士坦丁・席維斯崔指揮 愛樂管弦樂團 Angel S35643（1958年）

赫伯特・馮・卡拉揚指揮 柏林愛樂 Angel S35949（1961年）

保羅・亨德密特指揮 柏林愛樂 Gram. 2536 820（1955年）

保羅・亨德密特指揮 柏林愛樂 Tele. LB6002（10吋）（1934年）

「畫家馬提斯」是指十六世紀德國畫家格呂內瓦爾德（Matthias Grünewald）。他那畫風詭異的代表作「聖安東尼的誘惑」常被用於唱片封套設計。亨德密特於一九三四年在柏林發表這首作品，惹惱納粹政權。福特萬格勒力挺作曲家，結果被迫辭去柏林愛樂音樂總監一職，也就是所謂的「亨德密特事件」。其實問題不在於音樂內容，而是這作品的藍本，也就是歌劇「畫家馬提斯」的劇情明顯「反納粹」，在殺雞儆猴的效應下遭政治迫害。

霍倫斯坦（Jascha Horenstein）以擅長詮釋馬勒的作品聞名，展現生動、情感豐富的演奏。這首曲子在他的詮釋下，聽者彷彿欣賞畫卷似的，音樂流暢進行著，高潮部分感受得到倫敦交響樂團的狂野咆哮。

凱格爾（Herbert Kegel）於東德時代長年擔任萊比錫廣播交響樂團、德勒斯登愛樂的常任指揮，也是擅長詮釋馬勒作品的指揮家。多次造訪日本的他贏得極高評價，可惜於東西德統一的混亂時期，舉槍自殺。他指揮的《畫家馬提斯》和霍倫斯坦相比，內省色彩更濃烈，與其說是彰顯樂音，不如說是刻意壓抑，聽起來像在突顯內聲部。凱格爾可能個性比較低調吧。

席維斯崔（Constantin Silvestri）的訴求該說是英式風格嗎？總之，就是自然架構出優美中庸的音樂，愛樂管弦樂團也始終奏出沉穩滑順的樂音。

「原來是這麼悅耳的曲子啊！」讓聽者不禁有此感觸，就是很好消化吧。這也是一種詮釋方法。

這張是卡拉揚指揮柏林愛樂的版本。正值精氣神與實力都在顛峰時期（當時五十三歲）的指揮功力讓人嘆服，音樂統合得相當完美，音色明亮飽滿，讓聽者彷彿跟隨樂團奔馳在音樂世界，且始終維持適度緊迫感，絕對是卡拉揚留下來的眾多唱片中數一數二的名盤。

最後介紹的這張是作曲家自己指揮《畫家馬提斯》。我家收藏的是一九三四年首演一個月後，亨德密特指揮柏林愛樂的錄音（Tele.），以及一九五五年再次與柏林愛樂合作錄製的版本（Gram.）。亨德密特作為指揮家的實力也是頗受肯定，所以一九三四年的演奏絕對不容錯過；雖說作曲家指揮自己的作品不見得最有說服力，但Tele版本的《畫家馬提斯》算是推翻這說法，讓聽者感受到十足魄力。雖是SP重製的版本，音質卻非常好。

反觀一九五五年的演奏就讓人覺得沒什麼共鳴感，一樣也是毫無破綻的演奏，卻少了一股緊揪人心的魄力。莫非是首演當時的大時代緊繃氛圍給予音樂相當程度的刺激？

58）（上）舒曼《克萊斯勒魂》作品16

卡爾‧恩格爾（Pf）Phil. A77.406（不詳）

約爾格‧德慕斯（Pf）West. 5142（1952年）

蓋札‧安達（Pf）Angel. 35247（1955年）

伊夫‧納特（Pf）Discophiles Francais 730.074（1954年）

喬吉‧桑多爾（Pf）VOX PL11.630（1959年）

旋律充滿魅力的舒曼鋼琴曲《克萊斯勒魂》，小說家 E・T・A・霍夫曼的筆下人物是以克萊斯勒為模特兒，寫成自由、幻想的音樂故事。只有舒曼才能創作出如此特殊又迷人的音樂。

先介紹一九五〇年代錄製的五張單聲道唱片，皆為精湛之作。唱片封套多有貓的圖案，可能是因為這首曲子的靈感來自霍夫曼寫的小說吧。

恩格爾（Karl Engel）的《克萊斯勒魂》錄音年分不詳，但就音盤情況來看，應該是錄製於一九五〇年代中期吧。給人感覺高雅又舒服，不帶任何壓迫感的舒曼音樂。情感充沛生動，別具機敏感，錄音品質也不差。

這張是演奏舒曼作品的名家，錄製舒曼鋼琴曲全集的德慕斯（Jörg Demus）二十四歲時的演奏；雖是很久以前的錄音，琴聲卻很有特色（用的應該是貝森朵夫鋼琴吧），清亮優美，感受到浪漫派情懷，年輕鋼琴家捕捉到舒曼那如夢似幻的音樂風格。貓圖案的唱片封套設計很有趣意。總之，就是我想好好珍藏的唱片。

這張唱片是安達三十四歲時的演奏，年紀輕輕的他就有大將之風，直到

五十五歲離世，依舊擁有一流實力。他的琴聲不是一味傾洩，而是內省、消化後紡出樂音。只是演奏速度似乎快了一點（第五首和第七首），這部分扣分，技巧方面倒是沒什麼可議之處，為什麼會這樣呢？

納特（Yves Nat）是法國鋼琴家，深入研究舒曼、貝多芬等作曲家的德國古典音樂。相較於德奧的演奏家，納特演繹的舒曼不是追求浪漫派特有的故事性，而是著重於如何呈現更細緻的樂音，也就是比起劇情梗概，更在乎文章的緩急順暢度；就這一點來說，他的演奏風格給人很放鬆的感覺，可惜第五首、第七首也是略有慌亂感。

生於一九一二年的桑多爾（György Sándor）是匈牙利鋼琴家，跟隨巴爾托克習琴，也是以詮釋巴爾托克音樂聞名的鋼琴家。他演繹舒曼的作品也很有一套，演奏風格相當優雅，即使是速度較快的部分也很穩，完美駕馭這首曲子；雖然這張唱片沒得到多大青睞，卻頗值得一聽，也許少了一點浪漫派的情懷，卻是無庸置疑的一流演奏。

58）（下）舒曼《克萊斯勒魂》作品16

弗拉基米爾·霍洛維茲（Pf）日CBS SONY SOCL-1096（1962年）

阿圖爾·魯賓斯坦（Pf）Vic. LC-3108（1964年）

阿妮柯·謝格蒂（Pf）Hungaroton HLX-90010（1960年前期？）

瑪塔·阿格麗希（Pf）Gram. 410 653-1（1984年）

我最初聆賞的《克萊斯勒魂》就是霍洛維茲的ＣＢＳ盤，這是一九六〇年代中期的事。那時給我的印象格外強烈，他演奏的《克萊斯勒魂》成為藍本，烙印在我的腦中，就像爐邊閒聊似的，非常舒心優美的演奏。技巧當然沒話說，但賦予這首曲子多麼豐厚的演奏者的人性（包含這個人的光明與黑暗面），就成了霍洛維茲演奏舒曼作品的一大要點。當然，可能有人覺得就風格來說，似乎「太沉重」。

魯賓斯坦的《克萊斯勒魂》沒放入那麼多情緒，也就比較沒那麼有渲染力。他用自己的文脈咀嚼音樂，呈現純熟優質的「魯賓斯坦音樂」。倒也不是有什麼新意，魯賓斯坦的音樂就是魯賓斯坦的音樂，所以討論新舊前後沒有任何意義。不過，還真是巧妙啊……尤其是從「非常徐緩」的第六首到「很性急」的第七首，最後是「快速，又有玩心」的第八首，依著指示的纖細指法令人著迷。另外收錄的《預言鳥》、《阿拉貝斯克》也很精彩。

謝格蒂（Anikó Szegedi）是生於一九三八年的匈牙利女鋼琴家。一九六三年榮獲羅伯特・舒曼國際鋼琴大賽第三名。從一九六〇年代到七〇

年代，由匈牙利國營唱片公司「Hungaroton」發行她演奏貝多芬、舒曼作品的唱片。當時的她似乎就像唱片封套的照片，是位嬌媚美女。她的演奏水準不差，聆賞完霍洛維茲、魯賓斯坦的演奏，聽聽這般比較沒什麼特色的「一般演奏」也不錯。

聽完霍洛維茲與魯賓斯坦的演奏，鮮明得令人眼睛一亮就是阿格麗希的精湛演奏。一腳踢飛霍洛維茲的滿溢情緒，魯賓斯坦的華麗技巧，取而代之的是酷又犀利，氣勢十足的演奏。當然不能否定先人的豐功偉業，但阿格麗希無疑是創造了有別於以往的嶄新《克萊斯勒魂》。完美的技巧與高度音樂性，洞察一切的清澈眼力，鮮明躍動的情感，這場演奏悉數囊括。

如果喜歡《克萊斯勒魂》這首曲子，建議收藏霍洛維茲、魯賓斯坦與阿格麗希的唱片。總覺得光是比較這三張唱片，就能稍稍一窺什麼是卓越演奏的幾個要點。

59）德布西《映象》（管弦樂）：《伊貝利亞》

安德列·克路易坦指揮 巴黎音樂院管弦樂團 日Angel AA7194（1964年）

查爾斯·孟許指揮 法國國家管弦樂團 Festival Claique FC-437（1966年）

弗里茲·萊納指揮 芝加哥交響樂團 Vic. LSC-2222（1958年）

安德烈·普列文指揮 倫敦交響樂團 日Angel EAC-80569（1979年）

皮耶·布列茲指揮 克里夫蘭管弦樂團 Col. 32988（Box）（1969年）

德布西的《映象》是由《吉格》、《伊貝利亞》、《春之迴旋曲》三首曲子構成，光是這首《伊貝利亞》就分為三個樂章，而且經常被抽出來單獨演奏。德布西從未去過伊比利半島，只是捕捉腦子裡的「西班牙風格」映像，小說家也常做類似的事。

最具代表性（當時）的法國指揮家克路易坦（André Cluytens）與孟許指揮法國交響樂團演奏德布西的作品，可說是「王道」。克路易坦的版本繽紛多彩，有如鑑賞一幅美麗的風景畫，心情豐盈舒爽。無論是樂音的強弱、呼吸都是純正的法式風格，彷彿用樂團細細描繪的印象派畫作。我手邊這張雖是東芝 Angel 的早期錄音（紅盤），音質卻非常好。

孟許的指揮風格不同於克路易坦，著重於西班牙風格旋律的躍動感，印象畫派要素較為薄弱。第二首「夜之香氣」的描寫相當細緻，不單是感官性，還感受得到一股騷動之前的靜謐感，接著迎來破曉時分，熱鬧的慶典開始。孟許驅使樂團傾力奏出遼亮開闊的樂音。他指揮波士頓交響樂團的舊版本（RCA 一九五八年）也是卓越名演。我也很喜歡法國國家管弦樂團自由

又道地的法式演奏風格。

萊納、芝加哥交響樂團與德布西，這三者似乎找不到什麼共通點；不過（不管怎麼說），指揮確實掌握音樂結構，構築著鮮明的音樂世界，呈現世人熟悉的「萊納樂風」，所以聆賞時，不禁心生「原來如此啊」的感嘆；不過，倒是感受不到拉丁風格的性感與妖豔。

普列文（André Previn）的指揮風格比較接近克路易坦，也是描繪出一幅精緻畫作，這類型的音樂便能讓他發揮描繪音樂的本領。長年在好萊塢從事電影配樂工作所累積的經驗就是實力的證明，但這般技巧性絕對不會讓人生厭是他的一大優點。普列文這個人應該是人品一流吧。他的指揮風格嗅不到半點煽情味。

布列茲的德布西就是樂音非常優美，還帶著一種豔麗感。他的指揮風格有時給人過於精算而顯得冷澈的感覺，但這首德布西的作品沒了這種精算感，而是加上某種重要元素。布列茲引領克里夫蘭管弦樂團，紡出纖細大膽的精彩樂音，音質也很鮮明，堪稱是這首曲子的經典名演之一吧。

60）柯瑞里 合奏協奏曲 作品6 第八號《聖誕協奏曲》G小調

柯瑞里協會室內樂團 Vic. LM1776（1954年）

I Musici 合奏團 日Phil. 18PC-6（1962年）

I Musici 合奏團（全集）日Phil. 15PC37-39（1966年）

克勞迪歐・席蒙內指揮 威尼斯獨奏家古樂團 日Erato RE-1073（1970年代前期）

尚一弗朗索瓦・百雅指揮 百雅室內管弦樂團 日Erato E-1042（1972年）

柯瑞里（Arcangelo Corelli，一六五三～一七一三年）為聖誕夜譜寫的《聖誕協奏曲》是全部十二首的《合奏協奏曲集 作品6》中，最有名的曲子，常被挑出來單獨演奏，尤其是最後的「Patrale」最為人熟知。本來是聖誕夜時特別演奏的曲子，現在一般演奏會也常演奏「Patrale」。

柯瑞里協會室內樂團是一九五一年於羅馬成立的室內樂團。一如團名，以演奏柯瑞里的作品為主的樂團，六〇年代初期錄製過一張立體聲的《合奏協奏曲》全曲盤（LP 三片裝）。我收藏的是只收錄五首的單聲道舊版本，很有一九五〇年代的「古樂風格」，一切恰到好處的演奏；雖然風格很古風，音色也很古風，整體倒是讓人頗有好感，只是時至今日，這樣的表現方式可能沒什麼意義。當然也有人覺得：「就是喜歡這樣的演奏，就是要這樣才行。」端看個人喜好。

I Musici 合奏團與柯瑞里協會室內樂團一樣，也是一九五一年於羅馬創立的樂團；雖是同樣的編制，但 I Musici 合奏團以更軟性的訴求來演奏，優雅美音博得高人氣。這兩張唱片都可以聆賞到創團者之一，阿優（Félix

Ayo）以樂團首席身分擔綱小提琴獨奏。一九六二年的版本除了柯瑞里的

作品，還匯集曼弗雷迪尼（Francesco Manfredini）、托雷里（Giuseppe

Torelli）、羅卡泰利（Pietro Locatelli）等作曲家譜寫的《聖誕協奏曲》，

盡情享受巴洛克風格的聖誕氣氛。一九六六年版本是三片裝全集，雖然

一九六二年版本的樂音較為緊繃，但兩種版本都是不容錯過的優秀演奏，尤

其推薦不太喜歡「I Musici 樂風」的人，絕對是值得深沉吟味的作品。

威尼斯獨奏家古樂團於一九五九年創立，也是義大利的室內合奏團。不

同於沒有指揮的前兩個樂團，席蒙內長年擔任指揮。可能是因為有指揮在的

關係吧。總覺得較有一統性，也比較有組織性。樂音澎湃，聽起來和柯瑞里

協會室內樂團演奏的《聖誕協奏曲》截然不同，彷彿是另一首曲子。

百雅室內管弦樂團是創立於一九五三年的法國樂團，總是以輕柔流麗的

「法式」風格演奏這首令人喜愛的作品。演奏家個個實力一流，發揮最大加

乘效果，奏出悅耳動聽，讓人心神愉悅的《聖誕協奏曲》。

61）（上）葛利格 鋼琴協奏曲 A小調 作品16

瓦爾特・季雪金（Pf）赫伯特・馮・卡拉揚指揮 愛樂管弦樂團 法Col.33FC 1008（1951年）

喬治・季弗拉（Pf）安德烈・范德努特指揮 愛樂管弦樂團 Angel S36738（1959年）

班諾・莫伊塞維契（Pf）奧托・阿克曼指揮 愛樂管弦樂團 CND 506（1953年）

莫拉・琳裴妮（Pf）赫伯特・蒙格斯指揮 愛樂管弦樂團 EMI MFP2064（1964年）

約翰・奧格東（Pf）帕沃・貝格隆指揮 新愛樂管弦樂團 EMI SLS5033（1972年）

這次介紹的是葛利格的鋼琴協奏曲。不知為何,挑選的十張唱片中,有五張的伴奏都是愛樂管弦樂團(一張是新愛樂管弦樂團),應該是巧合吧。

先介紹這五張。

季雪金與卡拉揚的演奏堪稱黃金組合,雖然音色比較老派,卻感受得到磅礴氣勢。鋼琴與樂團的進退攻防讓人聽得心緒澎湃,尤其是第二樂章開頭,鋼琴與樂團的糾纏較勁令人驚嘆。聽了卡拉揚的指揮,就會覺得其他伴奏遜色多了。這麼有活力的曲子還是聆賞更新一點的錄音比較好吧。不過,這張唱片有作為範本的價值就是了。

現在的年輕人可能沒聽過季弗拉(Georges Cziffra)這位匈牙利鋼琴家(有羅馬血統),但他可是以媲美李斯特的超凡技巧演奏風靡一世。他的出現在當時可是蔚為一種社會現象(好比鋼琴家布寧〔Stanislav Bunin〕在樂壇展露頭角時)。季弗拉演奏葛利格的作品?也許覺得有點違和感;但是當唱針落在唱片上的那一刻,就覺得這演奏還真不賴,並非一味依賴華麗技巧,而是琢磨每顆樂音;雖說頗感意外,卻是讓人不由得入迷傾聽的演奏。

246

錄音品質也很優秀。

莫伊塞維契（Benno Moiseiwitsch）一八九〇年生於烏克蘭的奧德賽，後來歸化英國籍，以演奏李斯特、拉赫曼尼諾夫等作曲家的作品為主；雖是沉穩又一絲不苟的演奏，卻少了絢麗感，要是少了讓人驚艷的亮點就無法感動聽者的心。

琳裴妮（Moura Lympany）是一九一五年生於英國的女鋼琴家，也是第二次世界大戰之前英國最受歡迎的鋼琴家（就是這麼回事），光是擅長演奏拉赫曼尼諾夫的作品這一點就知道她的觸鍵技巧有多強。可惜伴奏的樂團表現不怎麼樣，錄音品質也不夠好的關係，整體感覺頗呆板。

芬蘭指揮家貝格隆（Paavo Berglund）堪稱詮釋西貝流士作品的專家（可以這麼說），他與奧格東的搭檔深具魅力。隨著第二樂章、第三樂章推進，演奏愈來愈輕快，也越發生動。奧格東展現身為名家的大器演奏，貝格隆也毫不客氣地較勁，這般英雄惜英雄，一較高下的氣勢就是精彩之處。鋼琴演奏沒話說，樂團表現一流，這張不是很有名的唱片卻是我的最愛之一。

61）（下）葛利格 鋼琴協奏曲 A小調 作品16

克利福德·柯曾（Pf）奧芬·費耶斯塔德指揮 倫敦愛樂 London CS-6157（1960年）

克利福德·柯曾（Pf）阿納托爾·費斯托里指揮 倫敦交響樂團 Dec.LXT 2657（1956年）

彼得·卡汀（Pf）約翰·普里查德指揮 倫敦愛樂 CFP 160（1971年）

阿圖爾·魯賓斯坦（Pf）安托·杜拉第指揮 RCA交響樂團 RCA LM1018（1949年）

梅納翰·普雷斯勒（Pf）吉恩·馬里·歐貝森指揮 維也納節慶管弦樂團 Concert Hall M2381（1965年）

葛利格與舒曼的鋼琴協奏曲經常收錄在同一張唱片，或許是因為兩首都是小調，也是作曲家唯一的鋼琴協奏曲作品，曲調都很浪漫，長度也大概是一張唱片單面可收錄的時間。李帕蒂、佛萊雪、安達的版本都是不凡演奏，但因為在舒曼協奏曲單元介紹過他們的作品，所以在此割愛。

這張唱片請來與作曲家同鄉的名指揮家費耶斯塔德（Øivin Fjeldstad），柯曾擔綱演奏葛利格的協奏曲，心想應該挺不錯才是……沒想到一聽，卻有違期待。音樂風格中規中矩，但似乎過於拘束，沒有讓人喘息的空間，也感受不到這首曲子蘊藏的年輕活力，可能是樂團（倫敦愛樂）的演奏頗無趣吧（稍嫌沉鈍）。

這張的錄音時間比上述唱片再早個四年，柯曾與費斯托里（Anatole Fistoulari）指揮倫敦交響樂團錄製的單聲道版本；雖然樂音有點過時，但老實說，比之後錄製的立體聲版本更值得聆賞，理由就是「獨奏家與樂團相當契合」，整體流暢生動又自然，展現柯曾的優雅音樂風格。

介紹舒曼的協奏曲時，就已經盛讚過卡汀的演奏，他演奏葛利格的曲子

也很精湛（可惜沒一起收錄）。氣勢十足的年輕鋼琴家奏出的樂音是如此迷人，普里查德（John Pritchard）指揮倫敦愛樂，也不服輸地奏出恢弘樂音。

現在很少人知道卡汀這位鋼琴家，也沒什麼機會聆賞他的作品，但他的出色演奏卻始終烙印在我的腦海裡。

魯賓斯坦一生錄音過四次這首協奏曲，這張是初次錄音的版本，與指揮家杜拉第的組合相當難能可貴。聆賞過多位鋼琴家演奏這首協奏曲，還沒人像魯賓斯坦如此怡然自得的詮釋這作品，臻至「忘我的境界」；雖然杜拉第的指揮風格偏老派，鋼琴家的自然風格卻為這首曲子注入新風，流暢愉快地演奏著，實在太精彩，令人著迷。

普雷斯勒（Menahem Pressler）是美藝三重奏的鋼琴演奏者，主要活躍於室內樂領域，也很積極拓展個人活動。他呈現的是高雅內省的葛利格音樂，不流於俗情，而是率直詮釋音樂，可惜被樂團表現不夠好，錄音品質欠佳，這兩個因素扯後腿。

62）巴爾托克 第二號小提琴協奏曲

耶胡迪・曼紐因（Vn）安托・杜拉第指揮 明尼亞波利斯交響樂團 Merc. MG-50140（1957年）

艾薩克・史坦（Vn）雷納德・伯恩斯坦指揮 紐約愛樂 Col. MS-6002（1958年）

捷爾吉・加雷（Vn）赫伯特・凱格爾指揮 萊比錫布商大廈管弦樂團 Gram. LPM18786（1962年）

藤原浜雄（Vn）勒內・福德塞茲指揮 柏林廣播交響樂團 Gram. 2561 114（1971年）

平夏斯・祖克曼（Vn）祖賓・梅塔指揮 洛杉磯愛樂 Col. M35156（1979年）

石川靜（Vn）茲德涅克・科斯勒指揮 捷克愛樂 Supra. 1110 3385（1980年）

這首曲子首演於一九三九年四月，第二次世界大戰爆發前籠罩歐洲的緊迫氛圍彷彿沁滿整首曲子。

曼紐因（Yehudi Menuhin）錄音過四次這首協奏曲，其中三次是搭檔杜拉第。曼紐因似乎特別有自信駕馭這首曲子，鑽研每處細節，傾盡全力詮釋這首高難度作品。不會過柔，也不會太硬的音色，恰到好處地呈現巴爾托克的音樂，可惜明尼亞波利斯交響樂團在杜拉第的指揮下，有些地方似乎「太用力」。

史坦與伯恩斯坦的搭檔展現兩位巨匠的精鍊演奏，可說是技巧完美無瑕的組合，沒有半點疏漏地追求音符的極致呈現。如此構成力、專注力令人佩服，卻也正因為毫無差池，聆賞時總覺得有點喘不過氣。當然，絕對是一場卓越非凡的演奏，但要是稍微率性一點更好吧。

加雷（György Garay）是一九〇九年生於匈牙利小提琴家。一九六〇年代擔任凱格爾領軍的萊比錫布商大廈管弦樂團的樂團首席。加雷的溫柔演奏風格有別於史坦，即便是帶著緊迫感的樂句都有他的一套詮釋方式，卻不會

讓人覺得自我意識過剩，這是其他演奏家身上很難感受到的特質。個人認為再也沒有這麼悅耳的巴爾托克音樂了。

這張ＤＧ唱片是生於一九四七年的藤原浜雄，奪得伊莉莎白女王國際音樂大賽第三名時的現場演奏錄音。小提琴琴聲有如一把鋒利的手術刀，第一樂章整體稍嫌生硬，呈現通透優美音色的第二樂章十分完美，第三樂章讓人感受到一氣呵成的急馳感，始終維持著活力滿溢的樂音，最後加入聽眾熱烈的掌聲，這般演奏真的只拿到第三名？

祖克曼一如往常地奏出清朗美音，「生硬」這詞與他無緣。雖是無比精彩的演奏，但如此機巧地演奏這首曲子真的好嗎？腦中留著一抹疑問。或許這也是純屬個人喜好的問題吧。梅塔指揮洛杉磯愛樂的伴奏無懈可擊。

石川靜的演奏風格與祖克曼恰成對比，屬於力道偏強、穩妥的樂音。開頭就讓人驚艷；相比之下，樂團的音色就稍嫌單薄，有些地方無法跟上小提琴的敏銳詮釋；話雖如此，整體還是頗具說服力又有魅力的演奏。這張唱片是在布拉格「藝術之家」的現場演奏錄音。

63）莫札特 第三號小提琴協奏曲 G大調 K.216

大衛‧歐伊斯特拉赫（Vn兼指揮）柏林愛樂 EMI 34709（1971年）

羅林‧馬捷爾（Vn兼指揮）英國室內管弦樂團 FMRS 7068（1975年）

亞瑟‧葛羅米歐（Vn）魯道夫‧莫拉特指揮 維也納交響樂團 Eterna 8 200132（1954年）

尚一賈克‧康特洛夫（Vn）李奧波德‧哈格指揮 荷蘭室內管弦樂團 日Columbia OF-7167（1984年）

艾薩克‧史坦（Vn兼指揮）哥倫比亞室內管弦樂團 Col. ML5248（1957年）

莫札特的第一號到第五號小提琴協奏曲是於一七七五年在薩爾茲堡一口氣譜寫完成，可說首首名曲，第三、第四、第五號尤其精彩。

這張是歐伊斯特拉赫演奏兼指揮柏林愛樂的版本（全集），無論是獨奏還是指揮都是無可非議的精湛。小提琴的樂音美得極致，樂團的整體表現也很完美，堪稱是展現王者風範的演奏。巴夏指揮的版本與他自己指揮柏林愛樂果然在精緻度上有一點落差。歐伊斯特拉赫推出這張莫札特小提琴協奏曲全集之後便與世長辭。

不知為何，似乎多是小提琴家兼指揮演奏這首協奏曲，但馬捷爾的情形不太一樣，是由指揮擔綱小提琴獨奏。馬捷爾本來就是小提琴家，成了指揮之後，每天還是練琴不輟，果然是獨奏名家，技巧方面毫無瑕疵，可惜琴聲偏尖細，有點美中不足，感覺整體表現較為薄弱。

葛羅米歐與戴維斯搭檔的立體聲全集評價很高，但是單聲道時代錄製的全集也毫不遜色，自然又愉悅的美音，描繪出莫札特音樂最美的一面；或許有人覺得美到有點過頭，但要是有人義正詞嚴地反駁：「太美有什麼不好？」

那他應該會把葛羅米歐這張單聲道唱片當作一輩子的寶物。不太清楚莫拉特（Rudolf Moralt）這號人物，單憑聆賞這張唱片，感覺他似乎是位作風瀟灑，頗具實力的指揮。

我很欣賞的法國小提琴家康特洛夫，在哈格的指揮下，流暢優美地奏出這首 G 大調協奏曲。近似歐伊斯特拉赫的演奏風格，但質感絕對不輸偉大的前輩。卓越又知性的琴藝，還帶了些現代感的琴聲說明了康特洛夫不負美名的實力。同時收錄第五號的這張唱片成了我的愛聽盤，錄音品質絕佳。

史坦在立體聲時代曾與塞爾、克里夫蘭管弦樂團合作錄製這首曲子，這裡介紹的這張唱片是他於單聲道時代演奏兼指揮的作品，十分扎實俐落的演奏。史坦後來的演奏有時沒那麼悅耳動聽，更顯得這版本的樂音爽朗有活力，樂團的伴奏可圈可點。實在不明白他為何不錄製演奏兼指揮的莫札特協奏曲全集呢？

64）莫札特 第五號小提琴協奏曲 A大調 K.219

雅沙·海飛茲（Vn）威廉·史坦伯格指揮RCA Victor交響樂團 Vic. LM9014（1952年）

米夏·艾爾曼（Vn）約瑟夫·克里普斯指揮 新交響管弦樂團 Everest 3298（1955年）

齊諾·法蘭奇斯卡蒂（Vn）艾德蒙·德·施托茲指揮 紐約愛樂 Col. MS7389（1968年）

羅林·馬捷爾（Vn兼指揮）英國室內管弦樂團 FMRS 7608（1975年）

亞瑟·葛羅米歐（Vn）柯林·戴維斯指揮 倫敦交響樂團 日phil. PC5620-22（1965年）

大衛·歐伊斯特拉赫（Vn兼指揮）柏林愛樂 日Vic. SMK7772（1971年）

每次聆賞時，一想到莫札特十九歲時寫了這首曲子就讚嘆不已。

世人對於海飛茲演奏莫札特的作品，一向評價不高。他那高亢偏硬的音色不太能表現莫札特音樂裡自然蘊含的包容力（類似這樣的感覺）。試著比較單聲道與立體聲這兩張新舊版本的ＲＣＡ唱片，果然兩張都不太合我的胃口。只能說，風靡一世的人始終堅持一貫風格。

艾爾曼（Mischa Elman）這張 Everest 唱片（可能是立體聲版本）是在二手唱片行的百圓拍賣箱挖到的寶。小提琴演奏家彷彿將滿滿思緒移至琴弓，演奏著「熱情滿溢」又有個性的樂音，無論是音樂還是風格就某種意思來說，皆與海飛茲完全不一樣；雖然現在聽來稍嫌老派，卻有著只有那時代才有的獨特韻味，可說是美好舊時代那無可動搖的世界觀。

法蘭奇斯卡蒂的目標不同於海飛茲，演奏出可愛又優美的莫札特風格，所以他那高超技巧不單是技巧，也蘊含這般特質。法蘭奇斯卡蒂與華爾特共演的莫札特協奏曲博得極高評價，但他與蘇黎世室內管弦樂團合作的這版本，雖然樂團編制較小，卻讓人覺得更貼近獨奏家想要表達的意念；不過，

音樂的表現方式比較「老派」，這就考驗個人喜好了。

馬捷爾也演奏過第三號（詳見唱片封套），第五號的演奏風格則是幡然一變，相當俐落鮮活。相較於前三位（海飛茲、艾爾曼、法蘭奇斯卡蒂），馬捷爾呈現令人驚艷的「現代化」莫札特音樂。小提琴的琴聲有時讓人覺得「好尖銳」，但憑著豐富情感與律動彌補了這一點，樂團也很有默契地配合，成就一場高水準演奏，讓人見識到馬捷爾的傲人才華。

葛羅米歐與戴維斯、倫敦交響樂團合作，錄製莫札特協奏曲全集，但實在很難評價這個組合很成功吧。因為不管是哪一首曲子，音樂的呈現方式都是千篇一律的爽快俐落，總覺得沒有充分活用葛羅米歐的優美特質（高雅沉穩），失去他的「個人風格」。

素有王者風範的歐伊斯特拉赫演奏第三號著實精彩，相較之下，個人覺得第五號現在聽來就遜色些。演奏方面算是零失誤，卻找不到觸動人心的亮點。我也不曉得為什麼反覆聽了幾次還是這樣的感覺。

65）J・S・巴赫 第三號大提琴奏鳴曲 G小調 BWV1029

安東尼奧・揚尼格羅（Vc）羅伯特・維龍・拉克魯瓦（Cem）West. XWN18627（1957年）

安德烈・納瓦拉（Vc）魯傑羅・格林（Cem）Musidisc RC796（1966年）

皮耶・傅尼葉（Vc）祖札娜・魯齊科娃（Cem）日Erato REL-3138（1973年）

約瑟夫・楚赫羅（Vc）祖札娜・魯齊科娃（Cem）日Supra. OS-2874（1964年）

帕布羅・卡薩爾斯（Vc）保羅・包加特納（Pf）日CBS SONY SOCU6（1950年）

原本的題名是「Sonaten für Viola da gamba und Cembalo」（為維奧爾琴／古提琴與大鍵琴而寫的奏鳴曲），這裡介紹的版本皆為古樂器風潮尚未興起之前錄製的作品，每一張都是用現代大提琴演奏的唱片。

年輕時的揚尼格羅邀請到名家羅伯特・維龍・拉克魯瓦為其伴奏，一起朗朗高歌巴赫的作品。他那不一味流於輕柔耽美，接受卡薩爾斯指導的琴藝果然蘊含收斂之美，展現高雅的演奏。1029 的演奏很精彩，1027、1028 的演奏也不遑多讓。揚尼格羅這時期的演奏有著「盡情展現自我」的自然魅力，不帶半點無趣的精算意圖。

納瓦拉（André Navarra）與格林（Ruggero Gerlin）是同世代的法國大提琴家，兩人合奏出有些粗獷的樂音，有一種連續猛敲的感覺，這樣的風格用來表現 1027、1028 這般偏重均衡感的沉穩曲子，似乎沒什麼說服力；但要是用於 1029 這種有張力的 G 小調曲子，就會有如魚得水般的生動感，可惜大提琴的演奏過於用力，有點蓋過大鍵琴琴音。

傅尼葉是我相當喜愛的大提琴家，優雅的演奏風格讓他有「大提琴王

子」的美譽；不過，這首 1029 倒是給人相當積極表現的印象；雖然相較於現代的古樂器演奏，琴聲偏宏亮，以致於有些地方聽起來比較有年代感，但畢竟是名家傅尼葉的演奏，所以是超越時代藩籬，值得聆賞的音樂。

捷克大提琴家楚赫羅（Josef Chuchro）活躍於室內樂界，或許用「非華麗派」這詞形容他演奏巴赫作品的風格再適合不過。該說是純粹，還是質樸呢？就是不會刻意炫技的音樂風格。魯齊科娃（Zuzana Růžičková）是一位樂風典雅的大鍵琴家，給予楚赫羅的質樸樂音最有力的支持。還有一點，楚赫羅的謙遜樂風讓人感受不太到他演奏用的是現代大提琴。

卡薩爾斯（Pablo Casals）這張唱片的伴奏用的是現代鋼琴，所以樂器編制更偏離古樂演奏，如此「非典型」風格展現十足魄力，促使聽者全神貫注在他的演奏，就是有著一展巴赫音樂精神的強烈企圖吧。所以聽者必須有所覺悟，才能全然接受他想要表達的東西，像我就沒想過一邊悠閒看書，一邊聆賞他的音樂。

66) 布拉姆斯 第二號交響曲 D大調 作品73

皮耶·蒙都指揮 舊金山交響樂團 Vic. 1173（1942年）

阿圖羅·托斯卡尼尼指揮 NBC交響樂團 Vic. LM1731（1952年）

奧托·克倫培勒指揮 愛樂管弦樂團 Angel S35532（1958年）

安托·杜拉第指揮 明尼亞波利斯交響樂團 Mercury SRW 18052（1958年）

恩奈斯特·安塞美指揮 瑞士羅曼德管弦樂團 London CSA2402（1963年）

從秋日跨到冬季時，就想聆賞布拉姆斯的交響曲，其實一年到頭什麼時候聽都無所謂，但就是有這樣的氛圍。下次來試試盛夏時分一邊觀賞螢火蟲，一邊聽吧。這次選的是以一九五〇年代為主的五張老唱片。

蒙都（Pierre Monteux）和不同樂團錄音過好幾次這首曲子，這張是最早期的作品。因為是 SP 時代的錄音，無論樂音還是演奏都偏老派，卻很有味道，不斷聽到令人驚艷的精彩樂音。聆賞這張唱片時，強烈感受到蒙都對於音樂的真心至情。無關新舊問題，該有的地方絕不會少，也不會刻意添綴，第四樂章的演奏尤其精湛，封套設計也很優秀。

不同於溫柔裏著聽者的蒙都風格，托斯卡尼尼的布拉姆斯就像猛然一刺的銳利聲響，但絕非不帶情感，嚴峻深處湧起的是豐富情懷，也是托斯卡尼尼的音樂精髓。這應該是樂團接受過嚴格鍛鍊的成果吧。的確讓聽者聆賞時，感受到一定程度的緊迫感。

克倫培勒的演奏風格就是中規中矩，不耍花招，非常正統的布拉姆斯，反應他的嚴謹性格。明明是英國的交響樂團，奏出來的樂音卻是不折不扣的

德系風格；雖然不會讓人強烈感受到「連綿不斷的情感」，卻是能夠作為布

拉姆斯交響曲的演奏範本，值得長久致敬。

　　杜拉第指揮明尼亞波利斯交響樂團的版本屬於樂音偏硬的布拉姆斯，但

整體演奏保有一定水準，只是這樣的演奏風格現在聽來讓人有點疲累，與其

說是晚秋氣息，不如說是寒風呼嘯的氛圍，搞不好這般硬派風格在那時的美

國比較受歡迎吧。當然也有人會說：「我到現在還是很愛這種風格。」

　　說到古典音樂的經典演奏，似乎沒有人會提到安塞美（Ernest Ansermet）

指揮瑞士羅曼德管弦樂團，演奏布拉姆斯的交響曲，但我覺得這場演奏其實

還不錯。尤其這首第二號有著「布拉姆斯的田園交響曲」悠閒風情，安塞美

的舒緩樂音能讓聽者沉醉其中，頗適合這作品的曲調。所以不只晚秋，也很

適合初春聆賞，或許少了幾許德式風味，但反覆吃同一種口味也會膩。

67）（上）貝多芬 第五號鋼琴協奏曲《皇帝》 降E大調 作品73

魯道夫·塞爾金（Pf）尤金·奧曼第指揮 費城管弦樂團 Col. MS-54373（1950年）

羅伯特·卡薩德許（Pf）迪米特里·米卓波羅斯指揮 紐約愛樂 Col. ML5100（1950年）

威廉·巴克豪斯（Pf）克萊門斯·克勞斯指揮 維也納愛樂 日London LLA10006（1952年）

弗拉基米爾·霍洛維茲（Pf）弗里茲·萊納指揮 RCA Victor交響樂團 Vic. LM1718（1952年）

克利福德·柯曾（Pf）漢斯·克納佩茲布許指揮 維也納愛樂 London LL1757（1958年）

本來想說聽到耳朵長繭，就不必介紹了。但這麼重要的曲子還是不能省略。分上下兩篇介紹，先介紹一九五〇年代，活躍於單聲道時代的五位鋼琴家。

塞爾金錄音過四次這首協奏曲，分別是和華爾特、奧曼第、伯恩斯坦、小澤征爾等一代巨擘共演，尤以他和奧曼第合作的版本最精彩。閱讀塞爾金的傳記才明白原來他和奧曼第的交情很好，難怪可以在放鬆狀態下奏出美妙絕倫的樂音。塞爾金的演奏技巧絕非頂級，每顆樂音卻能不可思議地竄進聽者的心。奧曼第小心翼翼不妨礙好友的這份貼心讓聽者體驗到精彩的音樂世界，這張唱片無疑是為塞爾金正值壯年的鋼琴家生涯譜下一個完美紀錄。

這張是卡薩德許與米卓波羅斯（Dimitris Mitropoulos）指揮紐約愛樂共演，在巴黎錄音的唱片。究竟是什麼緣由促成這次合作呢？樂團在米卓波羅斯的指揮下，始終展現強而有力的演奏，開頭的導入部有如交響樂般氣勢恢弘。卡薩德許不是在「演奏貝多芬的作品」，而是堂堂迎戰米卓波羅斯的強大氣場；雖說如此，他的琴聲也不會「過於華麗」，如此微妙美感就是卡

薩德許的特色吧。

巴克豪斯錄音過好幾次這首曲子，這張唱片是第二次錄音的版本。克萊門斯指揮維也納愛樂的演奏堪稱強力後盾，讓巴克豪斯無後顧之憂，盡情施展琴藝；這般不帶絲毫猶疑的琴聲聽起來該說是堅實的貝多芬？還是展現「皇帝」的王者風範？居然能夠達到這般境地啊……之所以讓我不禁疑惑，是因為感受到一股不服輸的執拗心態嗎？

霍洛維茲的《皇帝》和巴克豪斯的版本是對照組，有一種管他貝多芬是不是王者的傲氣（純屬個人感受），就是很有個性的演奏，相當有意思。

柯曾與克納佩茲布許、維也納愛樂的共演很精彩。柯曾依舊展現很有個人風格的高水準演奏，美中不足的是少了一點新意。畢竟像《皇帝》這般耳熟能詳的曲子，要是沒端出什麼讓人驚艷的亮點就會讓人聽得很疲累。

67)（下）貝多芬 第五號鋼琴協奏曲《皇帝》降E大調 作品73

雅各布‧金佩爾（Pf）魯道夫‧肯培指揮 柏林愛樂 日Angel ASC-5002（1959年）

范‧克萊本（Pf）弗里茲‧萊納指揮 芝加哥交響樂團 Vic. LSC-2562（1961年）

費莉西亞‧布魯門濤（Pf）羅伯特‧瓦格納指揮 茵斯布魯克交響樂團 Everest 3424（1961年）

葛倫‧顧爾德（Pf）李奧波德‧史托科夫斯基指揮 美國交響樂團 日CBS SONY SOCL 1110（1966年）

馬利奇奧‧波里尼（Pf）卡爾‧貝姆指揮 維也納愛樂 Gram. 2740 284（1978年）

這幾張都是立體聲時代錄製的唱片。生於一九〇六年的金佩爾（Jakob Gimpel）是波蘭鋼琴家，擅長演奏蕭邦與德奧派音樂作品。觸鍵輕柔，流暢彈奏著悅耳動聽的《皇帝》。柏林愛樂在肯培的指揮下，呈現精粹演奏，讓人聆賞到最後一刻都不厭倦。可惜這張唱片現在可能不受世人青睞吧。

當時是當紅炸子雞的克萊本，與正值顛峰的萊納、芝加哥交響樂團共演貝多芬的這首名曲。克萊本在日本的評價出乎意料的低，尤其很少評價他詮釋貝多芬的作品，但這張唱片真的值得聆賞；不但感受得到指揮家萊納的滿滿熱情，克萊本的演奏也有著初生之犢不畏虎的氣勢，樂音生動鮮明，有一種滿布灰塵的貝多芬雕像被擦拭光亮的感覺，個人覺得這場演奏應該得到更高評價。

布魯門濤（Felicja Blumental）是波蘭出身（一九〇九年）的女鋼琴家，雖是以演奏蕭邦的作品聞名，但其實她的拿手曲目範圍很廣，也錄製過貝多芬的鋼琴協奏曲全集。這張沒聽過的指揮家與樂團的唱片是我在百圓拍賣箱挖到的寶，當我好奇地把唱片放在唱盤上，原來是令人越聽心越暖的演奏。琴聲清朗，就是有股莫名的開朗氛圍吧。茵斯布魯克交響樂團也是全力演

奏。老實說，遠比巴克豪斯（立體聲唱片）版本來得有趣多了（純屬個人觀點）。原盤是英國的 SAGA 錄製、發行，我也很愛一起收錄的《降 B 大調輪旋曲》。

一直都是和伯恩斯坦合作演出貝多芬的協奏曲系列，引起世人關注的顧爾德竟然和出了名的怪指揮史托科夫斯基共演這首第五號，還真是出乎意料的組合。我懷著興奮期待的心情一聽，感想就是「也沒那麼怪啊」，鬆了一口氣的同時也有點掃興。速度偏慢是見人見智的問題，但撇開速度偏慢這一點，整體演奏基本上並未標新立異，呈現堂堂純粹的貝多芬作品。我想速度之所以故意放慢，可能是因為顧爾德不喜歡《皇帝》流於庸俗的華麗吧。始終秉持這般信念的鋼琴家很偉大，全力配合的指揮也很偉大（不曉得他是不是這麼想就是了）。

這張唱片是正值生涯頂峰的波里尼與臻至成熟期的貝姆，以及維也納愛樂的豪華組合。已然確立自我風格的波里尼琴聲，與包容力十足的樂團默契絕佳。本來想多加讚賞（真的），但礙於版面因素只好擱筆……。

68）德弗札克 第八號交響曲《英吉利》G大調 作品88

喬治・塞爾指揮 克里夫蘭管弦樂團 Col. D3S 814（1958年）
布魯諾・華爾特指揮 哥倫比亞交響樂團 Col. Y33231（1962年）
伊斯特凡・克爾提斯指揮 倫敦交響樂團 London CS-6358（1963年）
茲德涅克・科斯勒指揮 斯洛伐克愛樂 日Vic. VIC-3008（1973年）
瓦茲拉夫・紐曼指揮 捷克愛樂 日DENON 7183（1982年）

這首《英吉利》交響曲雖然沒有《新世界》那麼有名，卻是旋律平易近人的精彩作品。

塞爾與克里夫蘭管弦樂團的合作，怎麼說呢？一向給人的印象就是「沒有絲毫缺失卻稍嫌冷調」；但這首「德弗8」從開頭就飄著一股暖意，或許說是波希米亞的鄉愁比較貼切吧。塞爾是匈牙利人，母親是斯洛伐克人，也許在這般血脈的驅使下，嚴謹揮舞著指揮棒的手不知不覺間多了幾分溫情。

華爾特指揮的「德弗8」幾乎感受不到波希米亞鄉愁，比較偏「布拉姆斯風格」，似乎捕捉不到德弗札克的音樂特色。演奏本身有一定水準，但要是再多些「田園風味就更動人」；不過，用「田園風格的布拉姆斯」來形容好像也不太恰當。

克爾提斯指揮的「德弗8」從一開始就展現超凡獨特性。有如農民之舞般的機敏幽默（就像用於唱片封套那張布勒哲爾的畫作），樂音鮮活生動。不帶半點布拉姆斯的風格，而是滿滿的德弗札克風味。聆賞完正統的華爾特風格，再聽這張唱片就覺得很有意思，有種興奮感。即便是同一首曲子，詮

釋方法不同就能瞧見不一樣的音樂風景。倫敦交響樂團的表現也是奔放又有活力。

科斯勒指揮斯洛伐克愛樂，就是一場不耍任何花招，純粹率直的演奏。不需要多餘解釋，展現音樂裡蘊含的東西就對了。感受到演奏者們就是有此率直的確信（自信），但明知如此，還是覺得有點樸素。嗯，要是這麼想的話，建議聆賞紐曼（Václav Neumann）指揮捷克愛樂的演奏。

相較於斯洛伐克愛樂的演奏，捷克愛樂的樂音顯然較為溫柔、洗鍊，細節部分也不馬虎，感覺偏西歐風格吧。不過，聽到木管樂器的悠揚獨奏就會覺得：「啊～沒錯，這就是波希米亞風格音樂～」，或許可說是一種DNA使然的技巧。就某種意思來說，是讓人能夠安心聆賞的「德弗8」。

倘若只能從五張唱片中，遴選一張的話，我還是會選塞爾版本。克爾提斯版本也很有意思，但塞爾版本那種巧妙溫情感實在令人沉醉，說是鐵漢柔情也不為過吧。

69）德弗札克 第九號交響曲《來自新世界》 E小調 作品95

李奧波德‧史托科夫斯基指揮 交響樂團 Vic. LM1013（1949年）

喬治‧塞爾指揮 克里夫蘭管弦樂團 Col. WL5059（1952年）

尤金‧奧曼第指揮 倫敦交響樂團 日CBS SONYW20008（1968年）

柯林‧戴維斯指揮 阿姆斯特丹皇家大會堂管弦樂團 日Phil. 15PC 45（1977年）

瓦茲拉夫‧紐曼指揮 捷克愛樂 日DENON 7026（1981年）

因為介紹了「德弗 8」，所以就……順勢介紹「德弗 9～新世界」。我翻找了一下唱片櫃，我家只有五張《來自新世界》的唱片，而且多是在拍賣箱挖到的便宜貨。

史托科夫斯基錄過五次這首曲子。雖是因為喜歡封套設計而買了這張單聲道唱片，但演奏扎實，果然值得一聽，即使樂音稍嫌老派，但要是講究第二樂章的「故事性」，務必嘗嘗這位指揮的獨門技藝，好比名廚的獨門功夫料理。樂團水準很高，讓人不禁愈聽愈入迷。

塞爾分別於 SP 時代、LP 時代、立體聲時代錄音過好幾次這首曲子。這張是單聲道時代指揮克里夫蘭管弦樂的版本，還真是符合這個人的性格，一場速度感到位、爽快俐落的演奏，卻沒有因此犧牲抒情要素。這版本絕對是水準一流的演奏，但因為也有立體聲版本，所以擁有這張單聲道唱片的人應該不多吧。這版本就是有其獨特味道（尤其是詼諧曲，太精彩了）。

這張奧曼第的版本是兩片裝唱片，收錄的另一首曲子是《田園》，也是在百圓拍賣箱尋到的寶，實在超值，罐裝咖啡都不只百圓吧。奧曼第難得與

倫敦交響樂合作，感覺如何？非常有意思，從一開始的弦樂合奏就很迷人。

倫敦交響樂團的獨特犀利感（有時頗狂野），就是不同於樂風一向華麗、統

合性高的費城管弦樂團，可惜比較感受不到豐盈的波希米亞風情。奧曼第於

一九五六年錄製的單聲道版本（指揮費城管弦樂團），樂音過於矯作，實在

不合我的口味。

「牢實捕捉德弗札克的真性情，撼動聽者的心」這是戴維斯版本（收錄

第七、第八、第九號交響曲三片組盒裝）封套上的文宣，倒也沒有廣告不實

就是了。戴維斯的《來自新世界》的確氣勢萬鈞，一開始就感受到「放馬過

來」的氣勢，打破這首「通俗名曲」的框架⋯⋯展現無比雄心。我絕對不是

戴維斯的樂迷，但他對於音樂的專注與投入，絕對值得聆賞。

捷克指揮家紐曼的《來自新世界》有著不輸給戴維斯的強悍意念。捷克

愛樂在他的指揮下，奏出扎實又飽滿的樂音，不但保有抒情元素，也沒有多

餘綴飾。我介紹第八號時也提到，紐曼與捷克愛樂的演奏就是打造出讓聽者

安心聆賞的正統德弗札克音樂世界。

70）莫札特 嬉遊曲 降E大調 K.563

雅沙・海飛茲（Vn）威廉・普林羅斯（Va）艾曼紐・費爾曼（Vc）Vic. LTC-1021（1954年）

金・普涅特（Vn）弗雷德里克・瑞斗（Va）安東尼・皮尼（Vc）Heliodor 479048（1953年）

義大利弦樂三重奏 Gram. 139150（1966年）

阿瑪迪斯SQ的團員 Gram. 413786（1984年）

艾薩克・史坦（Vn）平夏斯・祖克曼（Va）雷納德・羅斯（Vc）日CBS SONY SOCO127（1973年）

這首弦樂三重奏是莫札特為了小提琴、中提琴、大提琴而譜寫的唯一作品，推測他是為了營生，接受委託，趁創作人生最後三大交響曲的空檔倉促寫成的曲子，卻完美得令人難以置信。

以海飛茲為首的三位名家共演。海飛茲的美音始終如首席女高音般主宰整首曲子，這樣的呈現方式著實讓人有點疑惑，但當時的海飛茲正值顛峰，該說是天馬行空嗎？總之，就是有股不顧一切，展現自我的魄力；不過無論好壞，畢竟這張唱片展現的莫札特風格也是好久以前的演奏了。

普涅特（Jean Pougnet）、瑞斗（Frederick Riddle）、皮尼（Anthony Pini）這三位的名氣都沒那麼高，但都是一九四○年代倫敦愛樂的首席演奏家，可說是英國中堅實力派音樂家；雖然世人對於這張唱片幾乎沒什麼評價（原盤是 Westminster 唱片發行），但絕對是始終維持一流水準的演奏。三人的表現並駕齊驅，展現沉穩、知性，恰到好處的樂風，不會刻意強調「莫札特的音樂特質」。三位也一起錄製過貝多芬的弦樂三重奏（全曲集）。

這是五張唱片中，唯一固定班底的演奏，義大利弦樂三重奏（一九五八

年創團）的作品。他們奏出的音樂縝密流暢，默契十足。樂音似乎偏南歐的

開朗、樂天風格，卻不會流於輕佻，始終保有扎實的音樂性。

這張是阿瑪迪斯弦樂四重奏三位團員（除了第二小提琴之外）的演奏。

將近四十年都沒有替換過團員，堪稱稀有樂團，但樂音多少隨著時代更迭，

有著微妙變化。這張是解散之前的演奏，樂音有著前所未有的豔麗滑順，的

確是無可挑剔的精湛演奏。嬉遊曲本來就是曲風輕鬆的娛樂音樂，只要聽起

來順暢悅耳就行了。

史坦、祖克曼、羅斯的組合可說氣勢十足，雖然感覺是以史坦為主角，

但他那內斂謙遜的演奏風格會讓人不禁狐疑：「咦？怎麼回事啊？」但也因

為這樣的表現方式，打造出韻味深沉的音樂。再者，可能是錄音方面的考量

吧。羅斯的大提琴似乎擔綱這場演奏的要角，醞釀出含蓄優美的樂音。

71）葛利格 《皮爾金》

湯瑪斯‧畢勤指揮 皇家愛樂 伊兒賣‧霍爾維格（S）HMV ALP1530（1956年）

約翰‧巴畢羅里指揮 哈雷管弦樂團 希拉‧阿姆斯特朗（S）日Angel EAA-124（1969年）

艾度‧迪華特指揮 舊金山交響樂團 艾莉‧艾梅玲（S）日Phil. 28PC-98（1982年）

瓦茲拉夫‧紐曼指揮 萊比錫布商大廈管弦樂團 阿黛爾‧斯托爾特（S）日Phil. SFX-7743（1967年）

沃爾特‧蘇斯金德指揮 愛樂管弦樂團 Angel 35425（1957年）

畢勤、巴畢羅里、迪華特（Edo de Waart）的版本是有加入獨唱與合唱的「戲劇音樂」，紐曼與蘇斯金德（Walter Suskind）的版本則是收錄兩部組曲，紐曼的版本有歌唱，蘇斯金德的沒有。每一張唱片的選曲、配置也不一樣。畢勤、巴畢羅里、紐曼的版本唱的是德語，迪華特的版本是挪威語……這首曲子的語言版本還真是多到眼花撩亂。

畢勤的樂風始終生動、充滿活力。英國人似乎很愛傳統的北歐音樂，也許是因為精神層面有共鳴吧。畢勤打造出來的是很有個人風格，舒心愉悅的音樂。每次遇到這種描繪情景的音樂，他就會火力全開，盡情展現對於音樂的熱情，而且充滿「畢勤爺爺」的慈愛。尤其當霍爾維格（Ilse hollweg）的歌聲響起時，樂音的纖細度非常動人。

巴畢羅里也是英國指揮家，也很擅長指揮北歐的音樂作品。他和畢勤一樣都是性格頑固的紳士，但他的指揮風格比畢勤更穩健、端整，宛如解開畫軸的繫繩，音樂就像畫作般流暢地開展。他長年率領、培育的哈雷管弦樂團奏出獨特的溫情與透明感，應該是這五張唱片中最抒情的一張吧。再熟悉不

過的旋律有著前所未有的美感，可惜聲樂家的表現不是很出色。

迪華特當時是舊金山交響樂團的音樂總監。樂團奏出底韻厚實的樂音。

迪華特總是以誠懇、積極的態度處理這首耳熟能詳的名曲，還能從中感受到他賦予曲子的新時代價值，讓人不由得靜心聆賞。艾梅玲（Elly Ameling）的清新美聲也是應該被提及的一大亮點。

紐曼的指揮風格像在敘述一則鮮明生動的故事，呈現出不同於迪華特的音樂風景，充滿自信地打造出北歐民間故事的音樂舞臺，有如「立體繪本」般層次分明的歡快演奏。捷克出身的指揮家與萊比錫布商大廈管弦樂團演奏葛利格？或許有人會狐疑，但想想，葛利格曾在萊比錫學習音樂呢！

蘇斯金德與愛樂管弦樂團的演奏風格，現在聽來有點老派，不是錄音的關係，而是曲子的詮釋方式有點過時，就是有種「在家裡聆賞古典樂名曲」的一九五〇年代氛圍吧。當然，也不是說這樣的感覺不好。

72）普契尼 歌劇《波希米亞人》

維多莉亞·洛斯·安赫莉絲（S）畢約林（T）湯瑪斯·畢勤指揮 RCA管弦樂團 HMV ALP 1410（1956年）
蕾娜塔·提芭蒂（S）普蘭德（T）阿爾貝托·艾雷德指揮 聖奇西里亞學院管弦樂團 Dec. LXT2622（1953年）
米蕾拉·芙蕾妮（S）帕華洛帝（T）卡拉揚指揮 柏林愛樂 Dec. 565/6（1972年）
米蕾拉·芙蕾妮（S）尼可拉·蓋達（T）湯瑪斯·席帕斯指揮 羅馬歌劇院管弦樂團 Angel SBL3643（1962年）

本書極少介紹歌劇，畢竟歌劇一套通常是好幾張唱片，重量可是相當可

觀啊！所以介紹歌劇時，還是以ＣＤ與ＤＶＤ的音源為主，而我手邊能夠

介紹的唱片也只有這幾張。

「總之，《波希米亞人》這齣歌劇要是沒讓觀眾哭就沒意義啦！」小澤

征爾先生如此斷言。女主角咪咪的魅力就是整齣歌劇的重心。

這張是結集洛斯・安赫莉絲（los Ángeles）、畢約林（Jussi Björling）、

麥瑞爾（Robert Merrill）、托濟（Giorgio Tozzi），四位當時大都會歌劇

院明星級聲樂家的畢勤版本。安赫莉絲的顛峰期美聲震撼人心，讓人聽得如

癡如醉。畢勤到美國愉快指揮這場演出。ＲＣＡ管弦樂團應該是紐約大都會

歌劇院管弦樂團的別稱吧。

提到提芭蒂（Renata Tebaldi）的《波希米亞人》，就會想到她與卡洛・

貝貢吉（Carlo Bergonzi）搭檔演出的立體聲版本（一九五九年），但其實

在這之前還有一張單聲道版本。提芭蒂的歌聲有著年輕女孩張力十足的嬌媚

感，賈欽托・普蘭德（Giacinto Prandel）的清朗歌聲也很迷人，可說是一

對俊男美女的年輕情侶組合。可惜提芭蒂過於有活力，感受不太到女主角病魔纏身的悲苦。無論是合唱還是樂團的表現都是高水準。

「就算下定決心不會再為芙蕾妮飾演的咪咪而哭，還是不由得哭了。每演必哭。」小澤先生回憶道。芙蕾妮（Mirella Freni）就是這麼適合詮釋咪咪這角色。尤其和同鄉青梅竹馬帕華洛帝（Luciano Pavarotti，飾演魯道夫）共演的《波希米亞人》，加上卡拉揚的華麗指揮，成了這齣歌劇的必聽盤。

這張卡拉揚指揮的英 Decca 唱片內容扎實，錄音品質一流，開頭的第一顆樂音就讓人驚嘆。卡拉揚的指揮功力讓人無話可說。芙蕾妮和帕華洛帝的演出也很精彩，自在穿梭於優美歌聲中的柏林愛樂美音著實令人著迷。芙蕾妮的歌聲就像小澤先生說的「讓人不由得哭了」，始終都是走純情可憐路線。芙蕾妮的歌聲惹人憐愛，兩人的默契沒話說。感覺這版本的芙蕾妮歌聲比

這張是席帕斯（Thomas Schippers）指揮的 Angel 盤。芙蕾妮的搭檔是蓋達（Nicolai Gedda），兩位共演這齣歌劇後，成了真正的情侶。蓋達唱出那句：「多麼冰冷的小手！」真的很精彩，「大家都叫我咪咪。」這麼回答的芙蕾妮歌聲惹人憐愛，兩人的默契沒話說。感覺這版本的芙蕾妮歌聲比

Decca 盤來得年輕，Decca 盤的歌藝純熟，席帕斯指揮的版本則是多了幾分鮮活感，要說哪個版本比較好，還真是難以選擇。總之，兩種版本都是會讓觀眾感動落淚的歌聲。

73）拉威爾 鋼琴組曲《庫普蘭之墓》

瓦爾特・季雪金（Pf）日Col. OL. 3179-81（三片裝）（1955年）

羅伯特・卡薩德許（Pf）日Col. ML4520（1951年）

伊鳳・蕾菲布（Pf）日RCA RVC-2012（1977年？）

帕斯卡・羅傑（Pf）日Dec. SXL-6674（1973年）

尚一菲利普・柯拉德（Pf）日Angel EAC-77346-48（三片裝）（1977年）

永井幸枝（Pf）BIS LP246（1983年）

莫里斯・拉威爾借用古典形式，營造美麗妖嬈的人造庭園世界。他創作的鋼琴曲中，《庫普蘭之墓》的氛圍是我的最愛。

季雪金是德國人，卻十分擅長演奏法國音樂，尤其是拉威爾的作品，華麗的響亮度是一大特色。似乎不少鋼琴家都極力避免這麼做，試圖正確、纖細地重現作曲家的精神，季雪金的琴聲卻不會讓我有這種感覺。聆賞他的演奏時，總是讚嘆：「原來如此啊！」

卡薩德許的演奏感受得到他的「好人品」，每顆音、每個樂句都泛著真性情。唯有與作曲家有交情的鋼琴家才能用別具說服力的琴聲奏出拉威爾的音樂，而且這般技巧並非鋒芒外露，而是靜靜地沉潛於內，足見卡薩德許的演奏是有別於季雪金的另一種拉威爾音樂原型。

從單聲道時代巨擘們的世界來到一九七〇年代，當時有三位具代表性的法國鋼琴家。蕾菲布（Yvonne Lefébure）是生於一九〇四年的女鋼琴家，師事柯爾托。年輕時的她曾在拉威爾面前演奏《水戲》一曲，博得盛讚。她錄製這張唱片時已經七十幾歲，指尖功力卻絲毫未減。貫穿全曲的凜然風格感

受得到身為鋼琴家一路走來的歷練。尤其是「小步舞曲」的柔韌樂音非常精彩，「觸技曲」也很有氣勢。

羅傑（Pascal Rogé）與柯拉德（Jean-Philippe Collard）錄音時都才二十幾歲，可說是當時法國年輕鋼琴家雙雄。羅傑的《庫普蘭之墓》樂音清澄鮮明，令人驚艷。英 Decca 的錄音品質絕佳，這版本感受得到鋼琴家試圖讓拉威爾的音樂呈現新風格（tone）；的確有別於前輩鋼琴家們的演奏風格，展現新穎色調。羅傑對於音色的感覺優於常人吧。

相較於五感全開的羅傑，柯拉德的演奏就顯得知性、內斂多了。有如為季雪金的演奏注入一股新風，高雅又優美的演奏。同世代的法國鋼琴家各有特色，喜歡哪一位的演奏全憑個人喜好，我是兩者都喜歡。

至於永井幸枝的琴聲，尤其是樂音的響亮度格外出色。這張是瑞典的唱片公司 BIS 活用自然殘響錄製而成的數位錄音版，構築出充滿幻想的《庫普蘭之墓》世界。永井的演奏也很精湛，是一張適合悠然午後時光聆賞的唱片。

74）柴可夫斯基 幻想曲《黎米尼的法蘭契絲卡》作品32

查爾斯・孟許指揮 波士頓交響樂團 Vic. VICS-1197（1956年）

查爾斯・孟許指揮 皇家愛樂交響樂團 Reader's Digest（1963年）

卡洛・馬里亞・朱里尼指揮 愛樂管弦樂團 Angel 35980（1963年）

李奧波德・史托科夫斯基指揮 紐約體育場交響樂團 Everest SDBR-3011（1958年）

雷納德・伯恩斯坦指揮 紐約愛樂 Col. MS-6528（1966年）

米斯蒂斯拉夫・羅斯卓波維奇指揮 倫敦愛樂 EMI 1C065-02 973（1972年）

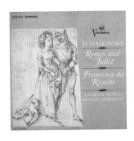

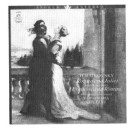
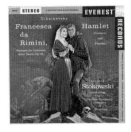

這首曲子是年輕時的柴可夫斯基根據但丁的《神曲》（地獄篇），寫成的音樂作品。音樂從氣勢磅礡的地獄場景開始，描述紅顏薄命女子法蘭契絲卡的悲戀故事。音樂的描寫功力是演奏的一大要點，要是演奏的不夠到位，就成了缺乏魅力的無趣音樂。

孟許是描寫音樂功力一流的指揮家，分別和波士頓交響樂團、皇家愛樂各錄音過一次，皆為可圈可點的非凡演奏；但硬要選的話，他指揮波士頓交響樂時的劇力萬鈞氣勢更有說服力，故事線清楚分明，從頭至尾讓人沉醉其中，展現卓越統率力。皇家愛樂的版本音質比較好，整體豐富生動很有畫面感，但以精緻度來說，還是稍稍輸給波士頓交響樂團。

朱里尼的描寫功力沒話說，沒有多餘綴飾，該收則收，該強則強，該緩的地方又緩得恰到好處。樂團默契絕佳，鳴響著令人心蕩神馳的樂聲。聆賞時，只有讚嘆的份兒。

史托科夫斯基的音樂就是戲味十足，宛如獄圖在眼前順勢展開，「真的看到地獄景象」。有人嫌史托科夫斯基的音樂過於渲染，但對我這種門外漢

292

來說，「音樂能讓聽者聽得很興奮，不是很好嗎？」當然，也不是說史托科夫斯基的指揮風格毫無瑕疵，但至少這樣的音樂呈現方式是他多年歷練的成果。收錄的另一首曲子《哈姆雷特》也很有意思。

這張是一九六六年，伯恩斯坦指揮紐約愛樂的版本，堪稱黃金時代的演奏果然氣勢恢弘，精彩絕倫，整體表現非凡。這時期的伯恩斯坦悠遊於音樂世界，無論做什麼都很帥氣（絕大部分時候）。這首《黎米尼的法蘭契絲卡》也是愈聽愈迷人，展現扎實優美的樂音。

羅斯卓波維奇（Mstislav Rostropovic）以指揮身分指揮倫敦愛樂，讓人不禁豎起大拇指。他將演奏大提琴的功力充分展現在指揮方面，形塑流暢又強韌的力道。此外，也深切感受到「他果然是俄國人」，因為旋律的高歌方式和西歐指揮家不太一樣，就是有股說教意味吧。這一點端看個人喜好，但不可否認這是一場高水準演奏。

75）巴赫《郭德堡變奏曲》BWV988

亞歷克西‧魏森伯格（Pf）EMI c151-11 655/45（1971年）

彼得‧塞爾金（Pf）Vic. LSC 2851（1964年）

佐拉‧蕭伊絲（Pf）Gram.2555 006（1972年）

麗莎‧索因（Pf）Finlandia FA315（1978年）

葛倫‧顧爾德（Pf）Col. ML5060（1955年）

葛倫‧顧爾德（Pf）日CBS SONY 28AC 1608（1982年）

提到《郭德堡變奏曲》，就必須從顧爾德推出的新舊版本開始說起，在此介紹六張現代鋼琴的演奏版本。這首曲子是近幾年才受到注目，一切肇因於顧爾達。

魏森伯格的《郭德堡變奏曲》相當有魅力，每段變奏都很有個性，讓人百聽不厭。他的演奏風格不同於顧爾德那般讓曲子的重心自由挪移，而是順著曲子在一個範圍內打造深思過的樂音。巴赫音樂透過千錘百鍊的指尖在現代復甦，很精彩，但不到讓人眼睛一亮的程度。魏森伯格不是我偏愛的鋼琴家，但這張唱片值得一聽。

塞爾金是深受顧爾德影響的鋼琴家世代。尤其他有個不得不與其對抗的偉大鋼琴家父親（魯道夫），這段父子情說來複雜。彼得的演奏有著顧爾德沒有的東西，那就是年輕人纖細又敏感的心緒，也不是說顧爾德不夠纖細感性。總之，不同於顧爾德外顯的攻擊力道，十八歲的彼得靜靜注視自己的內心，所以每次聽他演奏《郭德堡變奏曲》，彷彿聽到年輕心臟的怦跳聲，是這張唱片的精彩之處，也是一大魅力。我想，肯定不少人和我一樣始終醉心

於彼得的版本吧。

蕭伊絲（Zola Shauis）是生於一九四二年的美國女鋼琴家。她用最直率的演奏方式，奏出沉穩的巴赫音樂；雖是用現代鋼琴的演奏，聽起來卻像是大鍵琴的樂音，而且盡量不踩踏板，也不強調樂音強弱。我們應該尊重這也是一種用現代鋼琴演奏這首曲子的方法吧。

芬蘭鋼琴家索因（Liisa Soinne）的演奏則是運用現代鋼琴的特色呈現這首曲子，細心活用踏板，這一點很有女鋼琴家作風（這麼形容似乎不妥），用沉穩樂音娓娓道出巴赫的音樂世界，讓人很有好感的演奏風格。

顧爾德的新舊版本都是無懈可擊的精湛，實在很難評斷哪個比較好；但對我來說（不同於雷斯塔博士的看法），還是偏好一九五五年版的新鮮衝擊感。顧爾德以這張唱片一舉顛覆樂壇的口味。不是可以用滿分十分來計分的音樂，而是樂音沁入聽者的肌膚，留存體內的音樂，從未聽過如此率直、純粹的音樂。也許是我過度想像吧。搞不好巴赫自己都奏不出這般風格的《郭德堡變奏曲》，不是嗎？

76）普羅柯菲夫 第二號小提琴協奏曲 G小調 作品63

齊諾・法蘭奇斯卡蒂（Vn）喬治・塞爾指揮 哥倫比亞交響樂團 Col. ML4648（1953年）

雅沙・海飛茲（Vn）查爾斯・孟許指揮 波士頓交響樂團 Vic. LM2314（1959年）

大衛・歐伊斯特拉赫（Vn）阿爾西奧・加列拉指揮 愛樂管弦樂團 EMI SAX2304（1959年）

艾薩克・史坦（Vn）尤金・奧曼第指揮 費城管弦樂團 日CBS SONY 18AC770（1963年）

斯托卡・米蘭諾娃（Vn）瓦西爾・斯捷法諾夫指揮 保加利亞廣播交響樂團 Harmo. HMB117（1972年）

這首曲子首演於一九三五年。從一九五〇年代到六〇年代初，大師級小提琴家們紛紛錄製這首曲子，一躍成為大受歡迎的曲目。

法蘭奇斯卡蒂的演奏非常平易近人，悅耳動聽。他那自然又獨特的琴聲與曲子完美融合。小提琴家流暢奏出帶點不安定的巧妙詼諧感，演繹這首曲子的古典風格精神，塞爾的指揮也是俐落又穩妥。

相較於法蘭奇斯卡蒂的琴聲，一樣是以美音擄獲人心的海飛茲呈現出來的是質地偏硬，帶點金屬感的琴聲，突顯這首曲子蘊含的「現今時代的不安感」。整體表現非常流暢，深具說服力的高水準演奏，說是名演也不為過。孟許的指揮恰到好處，與獨奏家的演奏完美契合。

這張唱片是歐伊斯特拉赫的演奏。第一樂章的小提琴獨奏就讓人驚艷，樂音本身沉穩優美，卻有股莫名的不安氛圍從開頭的暗示瀰漫到最後一顆樂音。演奏家以流暢清麗又細緻的音樂，讓聽者不覺得緊繃窒悶；雖然沒什麼華麗亮點，卻是極為思慮深沉，始終維持一定水準的精湛演奏。加列拉（Alceo Galliera）指揮愛樂管弦樂團的演奏也是默契絕佳。

史坦的演奏也是精彩絕倫。那時四十三歲的他不但擁有洗鍊技巧，音樂性也更為深刻，算是介紹他的幾張唱片中，最具攻擊性的一場演奏吧。但並非暴力型演奏風格，而是收放得宜，該高歌就高歌，無論音質還是樂句劃分都能感受到他直搗音樂核心的魄力。奧曼第的精鍊指揮與獨奏家的犀利運弓搭配得天衣無縫。

米蘭諾娃（Stoika Milanova）於一九四五年生於保加利亞，師事歐伊斯特拉赫。一九七二年以這張演奏普羅柯菲夫作品的專輯榮獲「French Academy of disk」大獎。我主要聆賞的是她在一九五〇年代的演奏，沒想到七〇年代的演奏風格幡然一變，音色突然變得明朗開闊，無拘無束似的。可能與錄音技術有關吧。就連樂音呈現方式也不一樣（技術層面）；雖然我對於這方面不太清楚，但總覺得像在聆賞「（當時）新世代音樂」。米蘭諾娃的演奏風格始終很有力道，技巧方面也毫無瑕疵，個人覺得是一場展現卓越意志的演奏；但就音樂風格來說，相較於前面四位大師的「特色」，她的表現還是不太夠味。

77）馬勒 交響曲《大地之歌》

弗里茲・萊納指揮 芝加哥交響樂團 日Vic. SRA-2251（1959年）

布魯諾・華爾特指揮 紐約愛樂 德CBS 61 981（1960年）

雷納德・伯恩斯坦指揮 維也納愛樂 日London L25C-3040（1966年）

奧托・克倫培勒指揮 愛樂管弦樂團+新愛樂管弦樂團 EMI C-065-00065（1966年）

尤金・奧曼第指揮 費城管弦樂團 Col. MS-6946（1967年）

礙於版面限制，只能割捨兩張華爾特的舊版本。反正已是公認的超凡演奏，也就沒必要在此抒發個人感想。介紹的五張唱片幾乎都是六〇年代的錄音。

在萊納漫長指揮生涯中，關於馬勒的作品只錄過這首《大地之歌》與第四號交響曲。擔綱演唱的是路易士（Richard Lewis）與福雷斯特（Maureen Forrester）。因為是馬勒音樂的演奏風格尚未確定時代的錄音，所以無論是樂團還是歌唱方式都與現在的詮釋方式「不太一樣」，怎麼說呢？就是有著爽快俐落感，充滿古典趣意的馬勒音樂吧。其實這樣的風格也沒什麼不好，但要是帶點黏稠感就更好了。

聆賞完萊納的版本，再聽華爾特的版本，總覺得聆賞的不是同一首曲子。華爾特不愧是馬勒的高徒，從一開始就生動構築馬勒的獨特音樂世界，可惜有點過於收斂，或許有人不太喜歡這種詮釋方式吧。海夫里格（Ernst Haefliger）的歌聲無比清朗，相比之下，米勒（Margaret Millar）的歌聲就遜色許多。

伯恩斯坦當時居然遠赴維也納錄製《大地之歌》，展現比華爾特更大器、更硬派的演奏風格，感受得到他想開拓全新馬勒音樂世界的意圖（明明當時的他對馬勒的音樂似乎不感興趣），維也納愛樂也扎實呼應，奏出底蘊厚實的樂音。金（James King）與費雪迪斯考兩位男聲樂家的渾厚嗓音絕對值得聆賞。伯恩斯坦後來將事業重心移至歐洲，但他指揮的馬勒音樂就我的喜好來說，就是有點不乾不脆。

克倫培勒於一九六四年指揮愛樂管弦樂團，與露德薇希（Christa Ludwig）合作錄音完成後，等待溫德利希（Fritz Wunderlich）的行程空檔時，愛樂管弦樂團突然宣布解散。後來設法以新愛樂管弦樂團東山再起，終於在一九六六年與新樂團錄製加入男高音的樂章，完成全曲錄音。「等待是有價值的。」製作人安德烈（Peter Andrew）感慨表示。果然是一張備受讚譽的名盤，克倫培勒演繹的馬勒音樂高雅不凡，不帶絲毫浮誇表現。

奧曼第版本的男高音和萊納一樣是理查·路易士，女中音則是柯卡西亞（Lili Chookasian），呈現整體感覺良好，沒什麼瑕疵的《大地之歌》，但

還是有人覺得奧曼第與費城管弦樂團不太適合演奏馬勒的作品。世人居然對奧曼第有此偏見，想想也挺有趣。

78）蕭邦 第二號鋼琴奏鳴曲《送葬進行曲》降F小調 作品35

弗拉基米爾・霍洛維茲（Pf）日CBS SONY SOCL-1550（1962年）

弗拉基米爾・霍洛維茲（Pf）日Vic. RVC-1550（1950年）

瑪塔・阿格麗希（Pf）日Gram. MG-2491（1974年）

穆雷・普萊亞（Pf）Col. M32780（1974年）

伊沃・波哥雷里奇（Pf）日Gram. MG0114（1981年）

安德烈・加伏里洛夫（Pf）日Angel EAC-90295（1984年）

初次聆賞這首曲子聽的是霍洛維茲的CBS盤，屬害程度只能用瞠目結舌來形容，尤其最終樂章精彩得令人屏息。這張一九六二年錄製的「第二號鋼琴奏鳴曲」堪稱霍洛維茲留下的眾多錄音作品中，數一數二精彩的吧。近乎完美的演奏深植人心，十幾歲時的我反覆聆賞這版本。

霍洛維茲於一九五〇年錄製的單聲道版本，就是很有個人特色的演奏。就某種意思來說，確實頗有意趣，音色的纖細度令人驚嘆，但整體完成度、深度與說服力還是略遜一九六二年的版本吧。不過，《送葬進行曲》這個樂章的強大氣勢絕對值得著墨。

光是聽到阿格麗希演奏第一樂章的開頭，就讓人深深嘆服：「實在太厲害了！」愈聽愈入迷。大器又有通透感，樂音美得深具說服力。要說唯一美中不足之處，就是少了霍洛維茲那般狂野（或是近似於這種感覺）的妖豔光芒吧。若問我一定要有這種感覺嗎？我只能靜默以對。

普萊亞是一位離「狂野」這詞更遠的鋼琴家，該說是他的特質嗎？算是一種優點吧。普萊亞的用詞非常清楚易懂，而且語法和阿格麗希一樣都沒那

麼鮮明犀利，有如家中常備藥，清楚知道如何用在這首曲子的哪個部分，就是一位不會讓人失望的鋼琴家。可惜就純熟度來說，這首第二號鋼琴的演奏還是給人少了一點什麼的感覺，當時普萊亞才二十七歲。順道一提，霍洛維茲非常欣賞普萊亞。

在一九八○年的蕭邦鋼琴大賽掀起一股旋風的波哥雷里奇，後來和 DG 簽約，錄製這場演奏。犀利強韌的觸鍵，夢幻般的柔軟弱音清晰交絡，不受常規與習慣束縛的獨特速度感，明顯感覺得出他也深受顧爾德影響；雖是值得介紹的演奏版本，聽完後卻有「應該沒盡全力」，略嫌「單薄」的感覺，足見他是一位「可以不斷精進」的鋼琴家。

只能用「力道強勁的觸鍵，技巧華麗」來形容加伏里洛夫（Andrei Gavrilov）的演奏，宛如參加俄羅斯機械體操大賽的蕭邦。

79）舒伯特 第六號交響曲 C大調 D589

阿爾馮斯‧德雷賽爾指揮 巴伐利亞廣播交響樂團 Merc. MG15003（1950年）

湯瑪斯‧畢勤指揮 皇家愛樂 英Col. 33CX-1363（1956年）

卡爾‧貝姆指揮 柏林愛樂 日Gram. MG2426（1971年）

漢斯‧施密特—伊瑟斯德特指揮 倫敦交響樂團 Merc. SR90196（1959年）

沃夫岡‧沙瓦利許指揮 德勒斯登國家管弦樂團 Eterna 8 26 289（1967年）

舒伯特的交響曲除了《未完成》、《偉大》這兩首有副題的作品之外，其他都沒什麼名氣；雖然這首第六號也是他年輕時寫的小型作品（寫給業餘樂團演奏的曲子），卻有著令人愛不釋手的趣意，當然，也得看演奏風格而論。

關於德雷賽爾（Alfons Dressel）這位指揮，只知道他一九〇〇年生於德國，曾任紐倫堡愛樂音樂總監，一九五五年辭世。那麼，我是什麼時候，又是在哪裡買到這張唱片（10吋盤）呢？雖是聽起來「頗老掉牙」的演奏風格，卻愈聽愈覺得「這樣的風格也挺有意思」，就是因為有如此抑揚分明、很有躍動感的音樂才讓世人再次注意到古樂器吧。總之，就是一場古風十足的演奏。我很喜歡這種不花俏的演奏風格。

畢勤在舒伯特的音樂裡加入獨特見解（個人觀點），果然描繪出優雅清麗的舒伯特音樂世界。每次聆賞他的演奏，「哦？原來第六號是這麼讚的曲子啊！」就會有此感觸。皇家愛樂在他的指揮下，連細節都展現畢勤的意圖。第二樂章的行板非常優雅！展現高雅輕妙，魅力滿點的舒伯特音樂。

貝姆的演奏風格就是率直純粹，讓人心生好感。當然，也許有人覺得以

這般風格演奏舒伯特的早期作品不夠優柔，但貝姆端出來的就是細節毫不馬虎，端正嚴謹的音樂，就看個人喜好了。柏林愛樂展現不同於卡拉揚指揮時的風貌，好似在吟味前輩貝姆的指揮風格。總之，就是給人這種感覺。

聽到伊瑟斯德特這名字，腦中就會浮現正統德式音樂，而他呈現出來的就是這樣的舒伯特音樂。「咦？這不是貝多芬嗎？」瞬間有此錯覺。貝姆的演奏風格帶著些許維也納風情，漢斯的風格可就一點也嗅不到這種感覺，卻是極為典雅的演奏。嗯……也和畢勤的演奏風格很不一樣嗎？

沙瓦利許與德勒斯登算是我很喜歡的組合，但這首第六號的演奏風格卻無法說服我的心，是因為不夠流暢的緣故嗎？就是感受不到他們想呈現什麼樣的音樂。總之，就是無法讓我感動的演奏。

80）孟德爾頌 弦樂八重奏 降E大調 作品20

楊納傑克SQ+史麥塔納SQ West. WST14082（1959年）

雅沙·海飛茲+皮亞提果斯基演奏會 Vic. LSC-2738（1964年）

萬寶路音樂節的演奏家團體 Col. MS 6848（1966年）

I Musici合奏團 日Phil. 13PC-167（1966年）

聖馬丁學院室內樂團 日Phil. 25PC-26（1978年）

孟德爾頌的弦樂八重奏本來是為了讓兩組弦樂四重奏比試，一展實力而譜寫的曲子，結果不但超越這架構，還完成說是小規模交響樂也不為過的精緻作品，成為不少合奏團演奏的曲目，也常有兩組弦樂四重奏合體演奏這作品。

其中最著名的演奏當屬楊納傑克弦樂四重奏＋史麥塔納弦樂四重奏的豪華組合。彼此不是抱著一較高下，分出勝負的敵對意識，而是盡情享受眾人融為一體的演奏樂趣；雖說如此，兩組赫赫有名的一流弦樂四重奏齊聚一堂，總覺得多少有點壓迫感……這種感覺很難具體形容。就某種意思來說，這是一場讓人微笑地沉醉其中，刺激萬分的演奏。

以海飛茲與皮亞提果斯基為核心，加上普林羅斯與貝克（Israel Baker）的八人合奏團，愉快演奏這首弦樂八重奏；雖是頂級豪華陣容，卻絲毫沒有頭角崢嶸感，而是只限一夜合體的歡愉氛圍。我覺得正因為是如此天衣無縫、自然舒心的演奏，才能體現這首曲子的根本精神。

這張唱片是參加萬寶路音樂節的音樂家們，以小提琴家拉雷多（Jaime

Laredo）、亞歷山大‧施奈德為主的合體演奏。聆賞演奏時，腦中浮現的感想就是：「大家是來真的吧！」紡出來的樂音細緻緊密。認真演奏當然沒什麼不好，但孟德爾頌音樂裡特有的「沙龍氛圍的優雅感」似乎淡了些，其實帶點玩心演奏這首曲子不是更好嗎？

I Musici 合奏團的演奏也很精湛。弦音優美是這樂團的招牌，音樂的流暢度還是有一定水準，只是演奏這首曲子時，刻意壓抑這些特質，積極表現音樂本身的魅力與渲染力，其實再清朗些更好吧。詼諧曲的明快躍動感果然有義式風情。

聖馬丁室內樂團的樂風比 I Musici 更沉穩，而且比起美聲，他們更重視整體協調感。既非德式情懷，也不是義式風情，而是優雅的英國風孟德爾頌，讓人愉快聆賞的演奏，可惜少了一點靈巧感。

81）拉摩 大鍵琴作品集

羅伯特・維隆—拉克魯瓦（Cem）West. XWN 18125（1963年）

羅伯特・維隆—拉克魯瓦（Cem）日Erato ERA 2094（1970年）

亞伯特・富勒（Cem）Cambridge CRS 1603（1962年）

亞伯特・富勒（Cem）Nonesuch H71278（1973年）

芙格特・德雷福斯（Cem）日Valois OS665-7（三片裝全集）（1962年）

拉摩（Jean-Philippe Rameau）是活躍於路易十五統治時的宮廷音樂家，那時可說是法國文化最璀璨的時期。拉摩充分汲取這般氛圍，留下許多作品。他為大鍵琴創作的每一首曲子旋律都很平易近人，而且多有加上愉快的標題，方便背記。相較於作品完全沒任何標題，只有曲號的史卡拉第作品，身為聽者的我真心感謝拉摩的法式貼心與機敏。

法國大鍵琴演奏家拉克魯瓦（Robert Veyron-Lacroix）是演奏拉摩作品的名家，演奏風格如行雲流水。我家有他演奏拉摩作品集的新舊版本唱片，個人比較喜歡舊版本的 Westminster 唱片，率直又溫柔，感受得到演奏家把音樂看得比什麼都重要。相比之下，新版本的 Erato 盤就顯得過於華麗、炫技，也可能是因為樂器的關係吧。Erato 盤的拉克魯瓦用的是一七七五年，尚─亨利・赫姆希製作的大鍵琴，至於 Westminster 盤就不清楚了。但至少就我聽來，這版本的樂音比較悅耳。

富勒（Albert Fuller）是一九二六年生於美國的大鍵琴演奏家，師從柯克帕特里克（Ralph Kirkpatrick）。他用的是知名大鍵琴製造商多德

（William Dowd）製作的樂器（近似古樂器的複製品）。樂音緊致剔透，演奏頗有格調，錄音品質也不錯；但相較於拉克魯瓦的演奏（舊版本），總覺得曲子的整體結構清楚到有點學究味。至於新版本的 Nonesuch 盤，富勒用的也是威廉·多德製造的樂器，音質比舊版本來得明快華麗，演奏風格也自然多了。好聽與否，端看個人喜好。總之，我還是偏愛一板一眼的舊版本。

好奇路易十五聆賞這些曲子時，聽到的是什麼樣的樂音呢？

德雷福斯（Huguette Dreyfus）是一九二八年生於法國的女大鍵琴演奏家。當這張唱片放上唱盤，唱針落下時，頓時覺得好放鬆。先不論技巧、演奏風格，就是細心又溫情的演奏，柔軟的音色好好聽。這張三片裝盒裝唱片是在拍賣箱以八百日圓挖到的寶，成了我的愛聽盤之一，當然與價格無關。

82）（上）蕭邦 第三號詼諧曲 升C小調 作品39

斯維亞托斯拉夫・李希特（Pf）CBS（Melodiya原盤）36681（1977年）

塔瑪斯・瓦薩里（Pf）Gram. 619 451（1964年）

伊沃・波哥雷里奇（Pf）日CBS SONY 28AC-1258（1980年）

伊沃・波哥雷里奇（Pf）日Gram. 28MG-0144（1981年）

我高中時初次聆賞蕭邦的詼諧曲就是這首第三號，從此這首曲子有著我的個人回憶。那時聽的演奏版本是 DG 發行的李希特現場演奏錄音盤（日本盤的標題是「李希特的義大利樂旅」），著實是令人眼睛一亮的精湛演奏。

每顆樂音是那麼敏銳，帶著滿滿的自信，有如沐浴在陽光下的水晶杯，不帶一絲晦暗，閃耀動人的演奏，還有那令人瞠目結舌的尾聲。

李希特這張 Melodiya 盤是後來進錄音室錄製的版本，少了現場演奏錄音的俐落感，卻有著李希特獨有的「強韌感」，底蘊深沉的演奏。鋼琴家完美駕馭音樂，灌注強韌生命力（又帶著幾分柔軟）；不過，我更偏愛現場演奏版本。

瓦薩里（Tamás Vasáry）是擅長詮釋蕭邦音樂的匈牙利鋼琴家；但我覺得他的演奏缺乏感動人心的要素，是很穩妥又自然的演奏沒錯，感覺很舒服，卻找不到任何亮點。我覺得詼諧曲是蕭邦留下的眾多作品中，最能觸動聽者情感的創作形式，可惜他的琴聲找不到這般 poignant（痛切、撼動人心）要素。

這張唱片是一九八〇年，波哥雷里奇參加第十屆蕭邦鋼琴大賽，引發評審阿格麗希退席等風波的現場演奏錄音；雖是一張話題性十足的唱片，但撇開業界的風風雨雨不談，確實相當精彩。很難說是完美純熟的演奏，該說是奇特嗎？就是有些地方處理得較為粗糙，感覺就是一位青年熱情專注屬於自己的音樂；或許稱不上是名演，但我想大大讚美波哥雷里奇年輕時那種對於音樂的專注與熱情絕非只是表面功夫（鋼琴怪傑顧爾德世代的代表人物之一）。當然，他的專注與熱情就是一種意念的展現。說到底，音樂就是一種意念的展現。

風波不斷的蕭邦鋼琴大賽還在進行時，波哥雷里奇就和 DG 簽約，同年在慕尼黑錄製蕭邦作品集。這張作品集裡的詼諧曲演奏風格比現場演奏錄音版本來得純熟，但那種義無反顧的熱情顯然淡薄許多，有些地方沒了一貫的積極態勢，欠缺說服力。可能是因為初次以職業鋼琴家身分進錄音室錄音，多少有點緊張的關係吧。

82）（下）蕭邦 第三號詼諧曲 升C小調 作品39

弗拉基米爾・阿胥肯納吉（Pf）日London L25C-3051（1967年）

阿圖爾・魯賓斯坦（Pf）Vic. LM1132（mono）（1951年）

阿圖爾・魯賓斯坦（Pf）日Vic. SRA7720（stereo蕭邦合集盒裝）（1959年）

弗拉基米爾・霍洛維茲（Pf）日Vic. RVC1547（mono蕭邦合集盒裝）（1957年）

阿胥肯納吉……他的演奏沒什麼可議之處，十分勻稱優秀，樂音優美，技巧方面也沒瑕疵，卻找不到讓人感動的亮點，就是照譜彈奏出正確又流暢的音樂（我明白要做到這般境地也不容易）。當年明明才三十歲的他，演奏風格卻已定型到某種程度，怎麼說呢？就是給人該沉穩的地方就很沉穩的印象。

巨擘魯賓斯坦……一九五一年錄音的單聲道版本絕對是高水準，一九五九年錄音的立體聲版本也不遑多讓。李希特的現場演奏錄音版本很精彩，但那種一期一會，「震撼人心」的要素只在魯賓斯坦的演奏聽到，而且「始終存在」，這就是他厲害的地方。彷彿牢牢按住四個角，在這方天地照著自己所想的盡情演奏，強韌指法讓樂音不亂不濁，完美駕馭每顆樂音。曲子後半段，右手演奏上升、下降的快速音群，那種纖細又狂野的美感就是完美，說是指尖的魔術也不為過。

單聲道與立體聲版本的演奏風格與品質相差無幾，但立體聲版本的樂音較為通透，連細節都能聽得一清二楚，大多數人應該比較喜歡這版本吧。但我個人偏愛單聲道版本那種有一點點模糊的樂音，像是從音塊中聽到魯賓斯

坦那熾熱的靈魂嘶吼，撼動聽者的心。倘若只能選一張的話，我會選單聲道版本。這是我比較過新舊版本所得到的結論。

霍洛維茲演繹的蕭邦，展現不同於魯賓斯坦的風格。我看過一則關於霍洛維茲的獨奏會結束後，魯賓斯坦造訪後臺休息室的逸話。「真是難為情啊！今晚有幾顆音彈得不好。」聽到霍洛維茲這番話的魯賓斯坦心想：「只是一個晚上有幾顆音彈得不好，對我來說，可是很開心的事呢！」

從這段對話就能看出兩位大師的演奏風格截然不同。霍洛維茲的完美主義就像一把利刃般犀利美麗，他用絕對感性呈現不同於魯賓斯坦那種任由心緒駕馭指尖的風格。當然，兩位都是堪稱神技的演奏，也有讓人稍稍偏頭疑惑的時候（有時會彈錯音）。以這首第三號詼諧曲來說，個人覺得霍洛維茲的演奏似乎欠缺說服力，是很精湛沒錯，卻少了些韻味，雖然張力十足，該收的地方卻弱了點。同一天錄音的《夜曲》就非常美。

83）（上）莫札特 第四十號交響曲 G小調 K.550

艾利希・克萊巴指揮 倫敦愛樂 London LPS 89（1949年）

福里茲・雷曼指揮 維也納交響樂團 Gram. LPX 29252（1950年代中期）

湯瑪斯・畢勤指揮 皇家愛樂 Phil. ABL 3094（1953年）

卡爾・慕辛格指揮 維也納愛樂 Dec. LXT 5124（1956年）

卡爾・舒李希特指揮 巴黎歌劇院管弦樂團 Concert Hall M-2258（1963年）

卡洛・馬里亞・朱里尼 指揮新愛樂管弦樂團 Dec. SXL 6225（1965年）

揀選莫札特的第四十號交響曲唱片可不是一件容易的事，因為太多張了。總之，以活躍於一九五〇年代到六〇年代的大師級指揮家為主，選出六張唱片。每一張都是別具特色的演奏。

克萊巴（Erich Kleiber）的樂音果然老派，那又怎麼樣呢？就像《北非諜影》一定要是黑白電影才有味道，不是嗎？克萊巴呈現悠揚的莫札特，這可不是常人能達到的境界。隨著樂聲，心靈沉靜地想去西方淨土一遊⋯⋯倒也不會這麼想啦，但確實是淋漓盡致的演奏。

雷曼的第四十號也是不容錯過的演奏。樂團從第一樂章開頭的主題便奏出鮮明生動的樂聲，明明是聽到耳朵長繭的熟悉旋律卻有著令人雀躍的新鮮感，果然直到最後都讓人聽得心悅誠服；雖然樂團的演奏有時不夠細緻，但這也是一種魅力。個人認為雷曼是一位應該得到更多好評的指揮家。

畢勤的這張唱片讓我清楚明白究竟是「現在聽來依舊新鮮有趣」，還是「其實不必特地找來聽」的演奏。至於兩者的分歧點為何，我也不太清楚。可惜這首第四十號似乎屬於後者。

我記得慕辛格指揮維也納愛樂演奏莫札特交響曲的錄音作品應該只有這一首，不太確定就是了。總之，兩者的默契相當好。穩穩妥妥，一點也不浮誇的演奏宛如陽光煦煦的南德風景，散發悠然氣息。我也很喜歡聆賞收錄的另一首曲子第三十三號。這組合要是能推出莫札特交響曲系列該有多好。

這張是舒李希特指揮巴黎歌劇院管弦樂團，演奏莫札特四首交響曲的唱片。舒緩的第二樂章，與機敏爽快的第三樂章恰成對比，非常有趣。舒李希特這時已經高齡八十三歲，清楚自己想以什麼方式做自己想做的事，絲毫不願妥協，果真是底蘊扎實的演奏。

這張唱片是朱里尼的初次立體聲錄音。英 Decca 的錄音水準果然一流，毫無瑕疵，展現恢弘大器的演奏。太厲害了！讚嘆不已。可惜樂音有點過於滑順細緻，反倒讓人懷念克萊巴、雷曼和舒李希特那種富有個人特色的樂音。當然，朱里尼的指揮風格不會讓人失望。

83)（下）莫札特 第四十號交響曲 G小調 K.550

安東尼‧柯林斯指揮 倫敦市立交響樂團 EMI CFP 127（1960年）

費倫茨‧弗利克賽指揮 維也納交響樂團 Gram. 2535 710（1959年）

羅林‧馬捷爾指揮 柏林廣播交響樂團 Phil. 71AX222（1967年）

班傑明‧布列頓指揮 英國室內管弦樂團 日London K15C-7053（1967年）

席蒙‧哥德堡指揮 水戶室內管弦樂團 TOBU 0003/4（1993年）

本來想說介紹完上一篇的六張唱片就行了。想想還是不甘心，再追加介紹五張唱片。

柯林斯（Anthony Collins）以擅長詮釋西貝流士作品而聞名的英國指揮家。他以不妥協的犀利樂音讓我們聽到蘊厚實的莫札特音樂。倫敦市立交響樂團是以演奏電影配樂為主的臨時樂團，因為收入優渥，所以結集不少實力一流的演奏家。畢竟這張收錄第四十號交響曲（還有「朱彼特」）的唱片本來就是為了函售而錄製，當然要有一定水準。

弗利克賽難得與維也納交響樂團合作。竟然以超級慢的速度起奏，緩慢到讓聽者都有點緊張了，聽得我不禁心生疑惑。沒想到第二樂章（行板）的速度更慢，我一度以為是不是唱盤出問題。跟著如此慢的速度聆賞這首曲子，想說後半段應該有什麼可以期待的亮點，結果什麼也沒有，演奏就這樣結束了。弗利克賽是我偏愛的指揮家，可惜這場演奏只能用「空轉」這詞形容，實在不明白他的意圖。

弗利克賽於一九六三年去世後，柏林廣播交響樂團迎來新總監馬捷爾。

這組合相當有企圖心，不時能聽到十分狂放的演奏，沒想到這首第四十號的演奏卻意外的保守。說得好聽一點，就是正統；說得難聽一點，就是毫無特色＝沒有賣點，完全感受到不到小步舞曲之後那種富有張力感，那種扣人心弦的旋律。

作曲家布列頓（Benjamin Britten）也是一流指揮家。他指揮第四十號的特色就是完全忠於「音樂該有的姿態」，也就是按譜演奏，第二樂章（行板）的演奏長度是十六分十五秒，足足比一般指揮花上約兩倍的時間。看來布列頓希望以較長的時間來呈現這首交響曲吧。即便如此，整體並不拖沓，英國室內管弦樂團也紡出美麗悅耳的樂音，有如做工精緻，上好毛料衣服的演奏讓人百聽不厭，且一點也不老派。

最後要介紹的是比較新的錄音版本。哥德堡（Szymon Goldberg）指揮水戶室內管弦樂團的一九九三年現場演奏錄音版本，最近推出黑膠唱片；雖然不太符合這本書的書名「懷舊美好」，但因為實在很精彩，不介紹太可惜了。若要用一句話來形容哥德堡指揮的第四十號，那就是「一如他的人品般

美好的第四十號」，很難讓人不喜歡的演奏風格。這場音樂會也是八十四歲辭世的哥德堡在人生最後階段的珍貴演奏。從音樂呈現出來的風貌就能一窺他的好人品吧。樂團的表現也很優秀。

84）（上）布拉姆斯《歌曲集》

克麗絲塔・露德薇希（Ms）傑弗瑞・帕森斯（Pf）EMI 063-02 015（1970年）

克麗絲塔・露德薇希（Ms）雷納德・伯恩斯坦（Pf）日CBS SONY 25AC-329（1972年）

艾莉・艾梅玲（Ms）諾曼・薛德（Pf）日Harmonia ULS-3151（1968年）

艾莉・艾梅玲（Ms）道爾頓・鮑德溫（Pf）Phil. 9500 398（1977年）

蘇姍・丹寇（S）阿爾弗雷德・霍列切克（Pf）Supra. LPV446（1953年）

布拉姆斯一生創作無數首歌曲，我自己挑選了幾首較為人熟知的曲子，然後聆賞不同聲樂家的版本，試著比較。

・「死亡是寒冷的夜」Der Tod, das ist die kuhle Nacht, Op. 96-1

根據海涅（Heinrich Heine）的詩而譜寫的曲子。我聆賞了西弗麗德、普萊絲、露德薇希（新、舊版本）、丹寇（Suzanne Danco）的歌聲。歌曲雖短，卻有深意，靜靜地開展，直到情感高昂的轉折處。在伯恩斯坦鏗鏘有力的琴聲伴奏下，露德薇希的歌聲是那麼有戲劇張力，又收斂得恰到好處，情感表現也很精湛。相較之下，西弗麗德的歌聲就纖細許多，給人有點神經質的感覺。普萊絲的情感表現也很飽滿細緻，但文學的表現力沒有露德薇希那麼有說服力。不過，露德薇希的舊版本那種歌劇式唱腔似乎有點過頭。

丹寇的歌聲楚楚可憐，卻又強而有力地傾訴什麼。她用自己的方式與世界觀駕馭這首高難度曲子，不單是動人的美聲。

330

・「小夜曲」Standchen Op.106-1

在此介紹西弗麗德、霍特（Hans Hotter）、艾梅玲（舊版本）、露德薇希（舊版本）。西弗麗德的歌聲有點神經質，霍特是四位中唯一的男性聲樂家，他的歌聲與摩爾（Gerald Moore）的琴聲融為一體，鮮明描繪高歌小夜曲時的情景，絕對值得聆賞；雖是一首輕妙曲子，霍特的歌聲卻讓人感受到人生的滄桑感。露德薇希的舊版本顯然少了些這首曲子蘊含的輕巧感，有點過於正經，稍微俏皮一點比較好。關於這一點，艾梅玲（舊版本）的表現就很像年輕女孩，展現可愛又快活的歌聲，醞釀出來的自然情感讓人沉醉。

・「少女之歌」Madchenlied Op.107-5

分別是艾梅玲（舊版本）、普萊絲、露德薇希（新、舊版本）。沒有情人的少女一邊操作紡織機，訴說她的心情。艾梅玲的歌聲率直不花俏，感受得到少女一邊操作紡織機，訴說她的心情。艾梅玲的歌聲率直不花俏，感受得到少女心底深處的孤獨，展現一流唱功。普萊絲的歌聲很優雅，卻少了撼動人心的熱情。露德薇希的舊版本真的很好聽（雖然很想這麼說），但聽起

來不像真切傾訴的少女，比較像是感嘆年華老去的女人。她與伯恩斯坦合作的新版本，情感詮釋得很到位，唱到聽者的心靈深處；不過，個人還是覺得艾梅玲的版本技高一籌。

84）（下）布拉姆斯《歌曲集》

伊姆嘉德·西弗麗德（S）艾力克·韋爾巴（Pf）Gram. LPEM 19165（1958年）

漢斯·霍特（Br）傑拉德·摩爾（Pf）英Col. 33CX1441（1956年）

瑪格麗特·普萊絲（S）詹姆斯·洛克哈特（Pf）Orfeo S058 831（1984年）

希爾斯滕·芙拉格絲塔（S）愛德溫·麥克阿瑟（Pf）Dec. LXT 5345（1957年）

・「永恆之愛」Von ewiger Liebe Op.43-1

年輕情侶身陷困境，男的想放棄這段感情，女的力勸情人別放棄，強調「兩人的愛是永恆之愛」。艾梅玲的舊版本不炫技，率直歌聲讓人頗有好感，可惜比較沒什麼讓人眼睛一亮的要素。至於艾梅玲的新版本，歌聲比舊版本來得扎實，可惜錄音的迴聲效果過強，我比較想聽純粹一點的聲音。普萊絲的整體表現相當優秀，幾乎沒什麼可挑剔的地方；硬要挑剔的話，就是少了一股震懾人心的力道吧。

露德薇希的舊版本表現得相當沉穩。正因為這首曲子很有故事性，讓她更能發揮實力吧。帕森斯的伴奏也很到位。她與伯恩斯坦合作的版本是現場錄音，歌聲與伴奏都很積極宣洩情感，就看聽者喜歡哪一種表現方式。

正值顛峰期的蘇姍・丹寇是法國聲樂家，傾力高歌布拉姆斯這首佳作。歌聲通透，確實很有說服力，美聲縈繞耳畔；而且這張唱片竟然是在捷克錄音，霍列切克的伴奏和歌聲很相契，我很喜歡。

・「夏夜」Von ewiger Liebe Op.43-1

依據海涅描寫夏夜美景的詩而創作的曲子。因為手邊只有霍特與普萊絲高唱的版本，所以無從比較，但因為我很喜歡這首曲子，所以挑出來介紹。

該說霍特的男中音很老練嗎？就是絕非美聲，卻有著誘人進入音樂世界的魔力。傑拉德·摩爾的伴奏優美動聽。普萊絲的歌聲讓人十分驚艷，比起故事性強，有戲劇張力的作品，也許她的聲線更適合這種端端正正，屬於描寫性質的小品曲子。

・「我倆漫步」Wir Wandelten Op.96-2

這首抒情曲子的歌詞出自道默（Georg Friedrich Daumer）的詩。芙拉格絲塔（Kirsten Flagstad）的歌聲沉穩高雅。當年已經六十多歲的她，歌聲雖然有點不若以往，卻依舊動人。西弗麗德的歌聲楚楚可憐，但總覺得她的聲音有點貧弱。普萊絲的詮釋也沒什麼感動人心的亮點；霍特的歌聲雖沒出奇之處，卻很有他的特色，確切表達青年墜入情網，無法自拔的心情。

85）布拉姆斯 單簧管五重奏 B小調 作品115

李奧波德・瓦赫（Cl）維也納音樂廳SQ 日West. VIC-5238（1951年）

大衛・奧本海姆（Cl）布達佩斯SQ Col. MS-6226（1960年）

理查・史托茲曼（Cl）克里夫蘭Q RCA ARL1-1993（1976年）

卡爾・萊斯特（Cl）阿瑪迪斯SQ Gram. 139 345（1967年）

卡爾・萊斯特（Cl）維梅爾SQ Orfeo S-068830（1982年）

阿弗列德・普林茲（Cl）維也納愛室內合奏團 日Yamaha（1974年）

布拉姆斯五十八歲那年，結識單簧管名家繆爾菲爾德（Richard Mühlfeld），深受影響的他為單簧管這樂器寫了三重奏與五重奏以及兩首奏鳴曲。這是一首無論聆賞多少次都值得好好吟味的名曲，有著人到晚年看破紅塵的心緒與氛圍。

瓦赫與維也納音樂廳弦樂四重奏共演的版本雖是超過七十年的錄音作品，卻是這首曲子的「經典」演奏。確實是博得好評的精湛演奏，不會太緊繃，也不會過於柔情，琢磨出恰到好處的音樂氛圍，別具深沉的維也納風情；不過，或許有人覺得太精緻而顯得無趣也說不定。

單簧管演奏家奧本海姆（David Oppenheim）與布達佩斯弦樂四重奏一起打造出樂音偏硬，緊迫感十足的氛圍，感受不太到維也納風情，倒是清楚呈現曲子的架構；比起情緒氛圍，演奏家們似乎更著重於分析這首曲子。整體演奏水準很高，自成一種風格。

一樣是來自美國的單簧管演奏家史托茲曼與克里夫蘭弦樂四重奏，算是比較年輕的世代組合。沒有布達佩斯世代那般偏硬的即物主義風格，明顯多

了幾分自然感。吟味到的不是訴說人生晚年的哀愁，而是（當時）年輕人追求自由的柔韌感。光是一向以細緻合奏著稱的克里夫蘭弦樂四重奏就很有看頭。

萊斯特（擔任柏林單簧管首席三十四年）與阿瑪迪斯弦樂四重奏的共演，可說是無懈可擊的一流演奏；雖然並非力道十足的演奏，但每處細節都很到位，讓人安心沉浸樂聲中。萊斯特的演奏堪稱完美，阿瑪迪斯弦樂四重奏的表現也不遑多讓。

維梅爾弦樂四重奏是一九六九年，於萬寶路音樂節成立的美國弦樂四重奏樂團。這張唱片的精彩度絕對不遜於萊斯特與阿瑪迪斯合作的版本。萊斯特與阿瑪迪斯弦樂四重奏的組合展現滴水不漏的緊密協調度，他與維梅爾弦樂四重奏的共演則是激盪出奇妙火花，相互應和，奏出鮮明樂聲。數位錄音呈現的自然樂音令人驚艷，也是這張唱片的一大魅力。

這張唱片是普林茲（Alfred Prinz）與維也納愛樂實力頂尖的夥伴們來日本時，錄製的室內樂作品。承繼瓦赫的「純正維也納風格」，夥伴們的扎

實樂音響遍每處角落。感覺普林茲的樂音比萊斯特來的柔和，別具深厚包容力，展現吟味深沉的音樂。他吹奏莫札特的單簧管五重奏時也是如此，讓我一時陷入普林茲與萊斯特，二擇一的長考中，結論就是無法選擇，反正兩張就替換著聽吧。

86）浦朗克《法蘭西組曲》

法蘭西斯・浦朗克（Pf）日CBS SONY 20AC 1890（1950年）

安德烈・普列文（Pf）英Col. 61782（1962年）

加布里埃爾・塔契諾（Pf）EMI ASD 2656（1968年）

《法蘭西組曲》是浦朗克於一九三五年創作的鋼琴小品集，之後又親自改編成小編制樂團演奏用的曲子。原曲是活躍於十六世紀中葉的法國作曲家克勞德・傑瓦西（Claude Gervaise）譜寫的舞曲，浦朗克妙手生花的將其改編成現代風曲子，融合古典樂與現代樂風（也可以說是拼貼吧）。可惜時至今日，艾瑞克・薩提的音樂廣受歡迎，浦朗克的鋼琴曲似乎較不受青睞。我個人很喜歡他的作品，《法蘭西組曲》就是我的偏愛之一。

這張是作曲家浦朗克親自演奏這首曲子的唱片。年輕時的他是極負盛名的鋼琴家，琴技一流，每首曲子都滿載豐富情感。因為是作曲家親自演奏，「原來這首曲子是這樣的意思啊」聽者自然心領神會；雖說如此，也不能說「這就是最正確的演奏」，畢竟作品流傳開來就自然成為教材，依時代更迭有著不同解釋，連帶作曲家的意圖也就成了「一種解釋」或是「就是這意思」。浦朗克親力親為的這張唱片的確是意味深沉的演奏，但聽久了就覺得風格有點老派，讓人「想聽聽其他演奏家怎麼詮釋這作品」。聽完作曲家本人的演奏，再聽普列文的演奏，感想就是「餅還是餅店做

的好吃」。總之，專業的事還是交由一流鋼琴家演奏就對了。也體悟到頂尖鋼琴家果然一出手就是不凡。這張唱片是這位才華出眾的鋼琴家享譽古典樂壇時的演奏，這時期的普列文專研浦朗克的作品，錄製這張唱片。這場演奏清新自然，才氣盡顯，技巧扎實，彷彿為音樂注入新風；雖然感受不太到古典舞曲風格，但的確是卓越演奏。

生於一九三四年的塔契諾（Gabriel Tacchino）是浦朗克的唯一高徒。因此，他的拿手曲目就是浦朗克的鋼琴曲，完成全曲的錄音。精湛詮釋恩師的作品，表現出這作品的舞曲節奏感，也漂亮點出浦朗克那「不按牌理出牌」的獨特風格。或許是因為他以現代風格呈現恩師的作品而贏得好評，也確實是優雅正統，十分穩妥的演奏，但聽過普列文那般自由開闊的琴聲，就覺得塔契諾的演奏有點過於正經八百。當然每個人的喜好不同，也許這樣的演奏風格很適合演繹這作品的部分曲子。

87）理查 · 史特勞斯 歌劇《玫瑰騎士》

艾利希 · 克萊巴指揮 維也納愛樂 葛登（S）尤麗納琦（S）瑞寧（S）Dec. LXT5623（1954年）

希維歐 · 瓦維索指揮 維也納愛樂 克蕾絲邦（S）葛登（S）Dec. SXL6146（1964年）

喬治 · 蕭提指揮 維也納愛樂 克蕾絲邦（S）明頓（S）榮格維（B）London50-5544（1968年）

尤金 · 奧曼第指揮 費城管弦樂團（組曲）英CBS SBRG72342（1964年）

維也納愛樂擔綱演奏的歌劇《玫瑰騎士》唱片共有三種（不知為何，全是英 Decca 原盤）。蕭提指揮的是全曲盤（四片裝），其他兩張是選粹盤的製作似乎也頗費功夫，所以又多出了一張組曲盤。

一提到《玫瑰騎士》，世人就會把這齣歌劇和維也納愛樂劃上等號。事實上，卡拉揚、貝姆、伯恩斯坦等指揮大師都和維也納愛樂演奏過這齣歌劇，備受好評。其中尤以克萊巴（父）指揮的版本最受推崇。葛登、尤麗納琦、瑞寧齊聚一堂著實精彩萬分。維也納愛樂的伴奏也是可圈可點，非常迷人，散發濃濃的維也納風情。我有這場演奏的全曲 CD，但畢竟是一齣大型歌劇，所以我平常都是聆賞選粹盤。英 Decca 單聲道唱片的音質比 CD 更清朗自然。

指揮歌劇的專家瓦維索（Silvio Varviso）指揮維也納愛樂，奏出美妙樂音。這張唱片本來要以選粹盤方式推出，所以沒有全曲盤，畢竟光是 LP 單面就要塞入長達三十六分鐘的第一幕選段，實在需要相當技術；但因為當時英 Decca 的錄音技術非常好，所以推出全曲盤。事實證明呈現出來的樂音清

亮悅耳，不愧是英 Decca 啊。拜高超技術所賜，完美呈現克蕾絲邦（Regine Crespin，元帥夫人）那情感豐富的歌聲與樂音融為一體，美得令人沉醉（還有點催情效果），堪稱極致的選粹盤。

正值顛峰期的蕭提攜手最適合飾演元帥夫人的克蕾絲邦，以及擔綱蘇菲一角的葛登演出《玫瑰騎士》；雖說整體表現沒什麼好挑剔……但我總覺得蕭提與維也納愛樂的默契似乎稍嫌不足。蕭提著重戲劇效果，以致於樂團的切入點不時有點違和感，或許因為這緣故吧。克麗絲邦的歌聲就沒有瓦維索版本那麼沉穩（當然她的歌唱實力沒話說）。至少就我聽來，根本是以蕭提為主角的《玫瑰騎士》。不過，飾演歐克斯男爵的榮格維（Manfred Jungwirth）表現非常精彩，很有說服力。明頓（Yvonne Minton）的歌聲也很迷人。這張唱片的錄音效果非常好。

結論就是克萊巴指揮的《玫瑰騎士》全曲盤絕對值得珍藏。

再多介紹一張《玫瑰騎士》的組曲。奧曼第十分擅長指揮這部組曲，也多次錄製。費城管弦樂團的音色優美，一點也不輸給維也納愛樂，令人讚嘆。

88）布魯克納 第九號交響曲 D小調

布魯諾・華爾特指揮 哥倫比亞交響樂團 Col. Y35220（1959年）

雅舍・霍倫斯坦指揮 維也納尚音樂團 VOX PL-8040（1953年）

卡爾・舒李希特指揮 維也納愛樂 EMI 053-00647（1961年）

雷納德・伯恩斯坦指揮 紐約愛樂 日CBS SONY SOCL163（1969年）

赫伯特・馮・卡拉揚指揮 柏林愛樂 日Gram. MG1057（1975年）

卡洛・馬里亞・朱里尼指揮 芝加哥交響樂團 日Angel EAC-80385（1976年）

布魯克納創作的最後一首交響曲，彷彿不敢逾越貝多芬似的，最後一個樂章並未完成，但前三個樂章都是值得一聽的逸作。

華爾特的演奏風格非常平易近人，一切是那麼圓滑順暢，彷彿向聽者傾訴故事；但或許有人覺得「未免太平易近人」，再莊嚴一點會更好。我個人倒覺得是一場高水準又情感豐富的演奏。

據說維也納尚音樂團（Vienna Pro Musica Orchestra）是維也納交響樂團的別稱，但沒有正確資料可佐證。順道一提，布魯克納的第九號交響曲首演於一九○三年，擔綱演出的是維也納交響樂團。一九五○年代前期，美國的VOX唱片公司多次前往維也納進行錄音工程，不過，相較於華爾特的指揮風格，留下霍倫斯坦指揮維也納尚音樂團的演奏系列作品；不過，相較於華爾特的指揮風格，嗯……霍倫斯坦的風格就是莊嚴堂皇，不帶絲毫親切感，肯定有人就是喜歡這般風格。

該怎麼形容舒李希特的指揮風格呢？就是正統吧。讓人想起飽含南德空氣的厚重雲海。維也納愛樂在大師的指揮下，奏出令人心悅誠服的樂音，尤其是第三樂章別具說服力，樂聲的撫慰感彷彿瞬間消解壓抑已久的情緒，心

情豁然開朗，就是一種直搗心窩的率直感。

伯恩斯坦幾乎沒錄製過布魯克納的作品，唯獨這首第九號搭檔紐約愛樂、維也納愛樂錄音過兩次。我沒聽過維也納愛樂版本，他與紐約愛樂的演奏乾脆俐落，堪稱是這時期的伯恩斯坦留下的名盤之一吧。撇開什麼精神性、宗教性，突顯音樂的純粹，感受到真心與熱情，以不同於歐洲指揮家們的觀點詮釋布魯克納的作品，著實令人佩服。

聆賞卡拉揚指揮的第九號，讓我心生疑惑：「好像沒什麼讓人感動的亮點……」直到第三樂章才出現令人心頭為之一震的驚艷感；但不知為何，總覺得始終覆著一層名為「沒什麼重心可言的音樂」薄膜。之所以會有這種感覺，或許和個人喜好有關吧。

相較之下……應該可以這麼說吧。朱里尼指揮芝加哥交響樂團的演奏就相當抑揚分明，從音樂感受到生命力。樂團有如充滿活力的生物，在手中躍動著。怎麼說呢？就是沒有那麼的布魯克納，比較像是離開德國這片土地，成為「國際化的布魯克納」，值得細細吟味。

89）貝多芬 第七號鋼琴奏鳴曲 D大調 作品10-3

弗拉基米爾・霍洛維茲（Pf）日Vic. RVC1503（1959年）

斯維亞托斯拉夫・李希特（Pf）日EMU EAC-80344（1976年）

斯維亞托斯拉斯夫・李希特（Pf）德CBS S72499（1960年）

葛倫・顧爾德（Pf）日Col. MS6866（1964年）

阿爾弗雷德・布蘭德爾（Pf）VOX VBX419（1964年）

園田高弘（Pf）Evica EC-350（1983年）

這首曲子是貝多芬年輕時譜寫的第七號鋼琴奏鳴曲，作品10的三首奏鳴曲中最受世人喜愛，也是最有企圖心的一首，除了承襲海頓的鋼琴音樂架構之外，還會不時迸出貝多芬的獨創樂音。

這張唱片是霍洛維茲的初次立體聲錄音，正值RCA時代的最後時期。

他詮釋貝多芬作品就是很有個人特色，這首第七號更是如此，構築屬於自己的音樂世界。要說是「正統的貝多芬作品演奏」，似乎有點牽強。只能說，有人喜歡這種稍微跳脫框架的演奏風格，也有人覺得不合胃口吧。但至少由始自終都秉持著霍洛維茲想要表達的意念，這般自信最是迷人。

聆賞李希特的演奏時，總是不由得讚嘆：「好精緻啊～」這首第七號（錄音室錄音）也是如此。尤其是慢板樂章的一開頭非常美，雖是貝多芬的初期作品，但在李希特的詮釋下有著難以言喻的深沉韻味；另一方面，該說是情感太外顯嗎？有些地方比較絮叨，如何拿捏收放就是演繹貝多芬初期作品的一大難題。李希特於一九六〇年在卡內基音樂廳的現場演奏錄音版本非常精彩，滿場觀眾無不屏息靜聽流暢又自然的演奏。

當時三十二歲的顧爾德讓聽者強烈感受到年輕人的熱情。異常快速的第一樂章，極為緩慢的第二樂章，讓這首奏鳴曲「滿載想傾訴的話語」。他總是能成功捕捉貝多芬奏鳴曲裡的滿滿情感，可惜這首第七號卻給人「過於矯情」的印象，整首曲子讓人聽得心浮氣躁。

當時三十三歲的布蘭德爾（Alfred Brendel）與顧爾德算是同世代。他的演奏與顧爾德恰成對比，演奏風格相當洗鍊，是個從年輕時就很知性、老成的人。他演奏這首第七號也很精巧，沒什麼可議之處，但就是有一股說教味，少了點趣味性。看來他天生就是個與隨興一詞無緣的人。

日本公認詮釋貝多芬作品的第一把交椅，園田高弘的演奏沒什麼奇特之處，算是趨於主流風格，卻令人百聽不厭，可說臻至達人境界。這張是這次介紹的所有唱片中，除了霍洛維茲那張之外，最讓人心服口服的演奏吧。山葉平台鋼琴的樂音真美。

90）貝多芬 第三號大提琴奏鳴曲 A大調 作品69

皮耶·傅尼葉（Vc）弗里德里希·古爾達（Pf）日Gram. MGW-5173（1959年）

皮耶·傅尼葉（Vc）威廉·肯普夫（Pf）Gram. 413-520-1（1965年）

莫里斯·詹德隆（Vc）菲力普·安垂蒙（Pf）Col. MS6135（1959年）

安東尼奧·揚尼格羅（Vc）約爾格·德慕斯（Pf）Phil. 838 331（1965年）

馬友友（Vc）艾曼紐·艾克斯（Pf）CBS IM39024（1983年）

堤剛（Vc）羅納德·圖里尼（Pf）日CBS SONY 69AC 1159-61（1980年）

 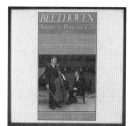

法國大提琴家傅尼葉攜手兩位優秀的德奧派鋼琴家，分別是當時還是二十世代的新銳鋼琴家古爾達，以及演奏貝多芬的名家肯普夫，由ＤＧ錄製大提琴奏鳴曲全集。古爾達的琴聲清新又有躍動感，有著初生之犢不畏虎的氣勢，與傅尼葉的琴聲相應和。這首曲子依唱片版本不同，有「大提琴奏鳴曲」、「寫給鋼琴與大提琴的奏鳴曲」、「寫給大提琴與鋼琴的奏鳴曲」三種曲名（到底哪一個正確？）。以傅尼葉與古爾達這張唱片來說，應該是「寫給鋼琴與大提琴的奏鳴曲」的曲名比較適合吧。傅尼葉掌握主導權，古爾達依舊保有典雅流麗的自我風格。

相較於搭檔古爾達的版本，傅尼葉與肯普夫共演時，個人特色更為鮮明，或許因為肯普夫是位純熟的鋼琴家，懂得如何巧妙接招的緣故吧。硬要說哪一個版本比較好，實在是個難題，只能說端看個人喜好。要是我的話啊，嗯……會選肯普夫的版本吧。搞不好又後悔。

詹德隆（Maurice Gendron）與安垂蒙（Philippe Entremont）也是我很欣賞的演奏家。兩位法國演奏家於一九五九年在卡內基音樂廳登臺共演，

贏得滿堂彩。那時在紐約錄製的這張唱片一直是我的最愛之一；雖是早已聽慣的曲子，他們的悠揚演奏卻總是有著不可思議的新鮮感，因為兩人的天賦才華表露無遺吧。

揚尼格羅的演奏風格比傅尼葉、詹德隆更外放，也可以說是更即物主義。不曉得是不是為了配合揚尼格羅，德慕斯的獨奏也顯得爽快俐落，輕妙琴聲值得聆賞。其實比起揚尼格羅，我更欣賞德慕斯沉著又闊達的演奏。

馬友友的琴聲悠揚迷人，宛如循著水道，由高至低潺潺流著的水流，一切是那麼自然、流暢……，無論是演奏巴赫、貝多芬，還是德弗札克都給人這般感覺。有人喜歡這種與生俱來的自然感，應該也有人覺得自然過頭吧。

反觀艾克斯的琴聲就有點慌亂。

堤剛的琴聲比前面介紹的幾位都來得豪快，鋼琴家圖里尼（Ronald Turini）的演奏也頗有力道，就是一場氣勢上都不想輸給對方的精彩演奏。

近來，堤剛的古樂演奏也頗負盛名，畢竟他演奏現代樂器的功力相當深厚。

個人覺得堤剛演繹貝多芬作品的風格相當貼近一般日本人印象中的貝多芬。

91）馬勒 第二號交響曲 《復活》 C小調

奧托‧克倫培勒指揮 維也納交響樂團 伊洛娜‧史坦因格魯伯（S）希爾德‧蘿瑟兒—梅丹（A）Turnabout 34249/5（1951年）

布魯諾‧華爾特指揮 維也納愛樂 瑪麗亞‧契波塔莉（S）羅賽特‧安戴（A）日CBS SONY 40AC1962/3（1948年）

布魯諾‧華爾特指揮 紐約愛樂 艾米麗雅‧孔達麗（S）莫琳‧福蕾絲特（Ms）日CBS SONY 46AC611/2（1957/58年）

赫曼‧謝爾亨指揮 維也納國家歌劇院管弦樂團 米米‧克爾澤（S）薇斯特（A）日West. ML5242/3（1958年）

雷納德‧伯恩斯坦指揮 紐約愛樂 李‧薇諾拉（S）珍妮‧圖瑞兒（Ms）英Dec. CSA2242（1963年）

祖賓‧梅塔指揮 維也納愛樂 伊蓮娜‧寇楚芭絲（S）克麗絲塔‧露德薇希（Ms）Dec. CSA2242（1975年）

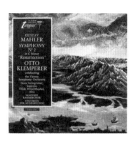

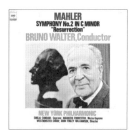

克倫培勒多次錄製這首第二號交響曲，最早的版本是美國的 VOX 唱片

公司前往維也納錄製的唱片。音質不是很好，樂團的演奏風格也頗老派，但

撇開這兩點不談，的確有著觸動人心的要素。我覺得這種「心像是揪了一

下」的感覺很難在近年來講求演奏精緻的音樂會聽到，彷彿傳達著戰爭終於

結束，流亡海外的指揮重返歐洲，再次吸到維也納空氣的喜悅。

介紹華爾特的新舊版本各一張。遭受納粹政權迫害的華爾特和克倫培

勒一樣被迫長期流亡海外，一九四八年他總算攜手維也納愛樂，演奏他最敬

重的馬勒的第二號交響曲；雖是年代湮遠的單聲道現場錄音版本，音質竟

然不差。當時的他已經七十一歲，想必指揮與樂團都很感慨吧。因為是現場

錄音，合奏部分多少有些瑕疵，卻是熱情滿滿的《復活》，尤其最後的結尾

氣勢磅礡。十年後，華爾特指揮紐約愛樂，又錄了一次《復活》的立體聲版

本，也是把這首曲子詮釋得淋漓盡致。相較於維也納愛樂的演奏，也許有人

覺得這版本過於中庸，少了些許馬勒音樂的獨特風格；但不可否認，這場演

奏大器優雅，有著其他版本難以匹敵的精練說服力。

常與 Westminster 唱片公司合作的謝爾亨（也是被迫逃離納粹政權的非猶太裔人）也是戰後不久便致力於演奏馬勒作品的指揮家。他一派從容地指揮樂團奏出悠然痛快的樂聲；雖然給人劇力萬鈞的感覺，卻感受不到什麼微妙的激烈情感，這就是他的獨到之處。我喜歡這種感覺，但應該有人聽不慣情感不夠濃烈的馬勒吧。

相較於克倫培勒、華爾特的版本，伯恩斯坦的指揮風格倒是頗具新鮮感。不同於前面兩位大師，伯恩斯坦不拘泥於世人對於馬勒作品的既定印象，而是試圖打造新時代的馬勒音樂新風格；事實證明，他的企圖與野心並非打高空砲，以凜然又積極的態度面對馬勒的音樂，催生出清新樂風。後來（一九八七年）他與紐約愛樂合作又灌錄一次，雖是從頭至尾情感滿溢的優秀演奏，可惜對我來說，風格有點濃烈，聽得不是很舒服。若問我會選擇哪個版本，當然是毫不猶豫地拿起一九六三年的版本。

年輕時的梅塔相當有企圖心，他指揮維也納愛樂的英 Decca 版本呈現一場輪廓分明的演奏。一流聲樂家齊聚，音樂精彩得沒話說，就連馬勒音樂特

有的不乾不脆感也詮釋得相當到位。當時的梅塔擁有用音樂說服人心的絕佳魅力。或許可以說，伯恩斯坦鋪設的新世代馬勒路線漂亮地達到一個里程碑吧。

92) 蕭邦 第一號鋼琴協奏曲 E小調 作品11

阿圖爾・魯賓斯坦（Pf）斯坦尼斯瓦夫・斯克羅瓦切夫斯基指揮 新倫敦交響樂團 RCA LSC2575（1961年）

亞歷山大・布萊洛夫斯基（Pf）威廉・史坦伯格指揮 RCA Victor交響樂團 RCA LM-1020（1952年）

亞歷山大・布萊洛夫斯基（Pf）尤金・奧曼第指揮 費城管弦樂團 德CBS 72368（1961年）

厄爾・懷爾德（Pf）馬爾科姆・沙堅特指揮 皇家愛樂 讀者文摘（1960年代後期）

瑪塔・阿格麗希（Pf）克勞迪奧・阿巴多指揮 倫敦交響樂團 日Gram. MG-1192（1968年）

克里斯提安・齊瑪曼（Pf）卡洛・馬里亞・朱里尼指揮 洛杉磯管弦樂團 日Gram. MG-1192（1978年）

以「正統」形容魯賓斯坦的演奏一點也不為過，有種讓人想挺直腰桿的氛圍。魯賓斯坦和蕭邦一樣也是波蘭人，彈得好似乎理所當然，但絕不仗著「血統」優勢是當時身為鋼琴家的他（七十四歲）最令人稱道的一點；一方面謙遜面對音樂，一方面自在地從故鄉的土壤汲取養分，絢麗添綴，只有他才能造就如此豐潤的音樂。

一八九六年生於基輔的布萊洛夫斯基流亡美國，以擅長詮釋蕭邦的作品活躍樂壇。他的演奏風格比魯賓斯坦更為抑揚分明，只有美好舊時代才有的流暢清麗演奏，有股深沉韻味。基本上，一九五二年版本與一九六一年版本的演奏風格沒什麼差異，但是採立體聲錄音的新版本音質大幅提升，樂團在奧曼第的指揮下奏出鮮明樂聲。這張唱片也成了布萊洛夫斯基的代表作，若想完全沉浸在蕭邦的音樂世界，非常推薦這張唱片。一九五二年版本的演奏風格確實比較老派，卻令我愛不釋手。

接著介紹的是厄爾・懷爾德的版本，馬爾科姆・沙堅特指揮皇家愛樂，紡出精粹悅耳的樂聲，一開頭就讓我不由得喃喃自語：「好好聽喔～」那

種跳脫框架，沒那麼蕭邦風格的演奏令人驚艷。懷爾德的琴聲也充分回應

（？），紡出不似蕭邦風格的琴聲，倒是有點像李斯特的協奏曲，彷彿和布

萊洛夫斯基演奏的是不同的曲子。懷爾德的演奏很精湛，這樣的蕭邦風格也

挺有意思。

　　接著介紹的是阿格麗希的版本。樂團在阿巴多的指揮下，序奏部就很

有戲劇效果，「好！開始吧！」讓聽者既興奮又期待；但講白了，就是表現

方式有點浮誇，幸好阿格麗希切入的琴聲充滿活力又不失知性，適時抑制，

十指奏著絢爛的蕭邦音樂，俐落紡出一顆顆樂音。她那超酷豪快的琴聲與阿

巴多的正面攻防迸出若有似無的火花。總之，阿格麗希的琴聲精湛得無懈可

擊，稱得上是引導日後演奏風格的一場名演。

　　洛杉磯管弦樂團在朱里尼的指揮下奏出華麗樂音。生於波蘭的齊瑪曼比

阿格麗希來得更「貼近蕭邦」，這是很自然的事，他所打造的音樂世界本來

就是較為知性、沉靜溫柔。獨奏家與樂團的默契滿分，造就一場聽覺盛宴。

阿格麗希的俐落，齊瑪曼的溫情，實在難以取決啊�⋯⋯。

93) 蕭邦 第二號鋼琴協奏曲 F小調 作品21

瑪格麗特・隆（Pf）安德列・克路易坦指揮 巴黎音樂院管弦樂團 法Col. FC25010（1953年）

維托爾德・馬庫津斯基（Pf）沃爾特・蘇斯金德指揮 倫敦交響樂團 Angel 35729（1947年）

阿圖爾・魯賓斯坦（Pf）阿爾弗雷德・華倫斯坦指揮 Symphony of the air RCA LM2265（1958年）

吉娜・芭喬兒（Pf）安托・杜拉第指揮 倫敦交響樂團 Merc. SR90432（1965年）

賽西兒・莉卡（Pf）安德烈・普列文指揮 倫敦愛樂 CBS DAL39153（1984年）

伊沃・波哥雷里奇（Pf）克勞迪奧・阿巴多指揮 芝加哥交響樂團 日Gram. 28MG0644（1983年）

號，卻也有許多非常迷人的演奏。

隆（Marguerite Long）生於一八七四年，算是舊時代的音樂家，但她與克路易坦搭檔的演奏卻是清新優美得令人驚艷，與其說有著波蘭的泥土香，不如說是漫著一股巴黎沙龍氛圍的蕭邦音樂，絕對是跨越時代藩籬，令人百聽不厭的演奏。

生於一九一四年的馬庫津斯基（Witold Małcużyński）是波蘭鋼琴家，擅長詮釋蕭邦的作品。身為巨擘帕德雷夫斯基（Ignacy Paderewski）的嫡傳弟子，無論是重音的表現方式、樂音的流暢度都很蕭邦風格。以現在的觀點來看，就是「老派豐盈」的演奏方式。聆賞他演奏時的一大魅力，就是身體會不自覺地隨著音樂搖擺。

魯賓斯坦這張唱片的琴聲非常迷人，可惜樂團的表現差強人意，不夠洗鍊、細緻，加上不是什麼實力一流的指揮，也就更顯粗糙。魯賓斯坦似乎不受影響，依舊自由自在，恣意揮灑，這也是他的一大魅力。

雖是第二號，其實作曲時間早於第一號，只是論人氣，有點輸給第一

芭喬兒（Gina Bachauer）的琴聲就是優雅至極，沉著、凜然，就連細節也處理得一絲不苟，絕對是讓人可以安心靜聽的音樂。杜拉第也小心翼翼，不干擾琴聲似的讓樂團與獨奏家的演奏融為一體，錄音品質也很優秀。

總之，感受得到希臘女鋼琴家細心領會蕭邦音樂的用心。

莉卡（Cecile Licad）是土生土長的菲律賓鋼琴家，雖然成長於離波蘭非常遙遠的土地，卻完全感受不到隔閡感，演奏風格十分鮮明，清新純粹，傳達蕭邦十九歲時創作這首曲子特有的青春氣息。樂團在普列文的指揮下，也表現出與獨奏家的絕佳默契。

這張唱片是波哥雷里奇與阿巴多的組合。阿巴多指揮第一號時的窒悶樂音讓我疑惑，結果第二號也是如此，幸好波哥雷里奇的狂放琴聲一掃違和感。波哥先生那犀利的演奏風格還真是獨樹一格，雖是比其他鋼琴家更有強烈個人色彩的演奏，卻一點也不討人厭，該高歌的地方也是發揮得淋漓盡致。總之，就是牢實捕捉到蕭邦音樂的神髓。

94）德布西 小提琴奏鳴曲

亞瑟・葛羅米歐（Vn）保羅・烏拉諾夫斯基（Pf）Boston Records B203（1952年）

齊諾・法蘭奇斯卡蒂（Vn）羅伯特・卡薩德許（Pf）Col. MK4178（1946年）

大衛・歐伊斯特拉赫（Vn）弗麗達・鮑爾（Pf）Phil. PHM500-112（1966年）

尚一賈克・康特洛夫（Vn）賈克・胡米耶（Pf）日Erato REL-2538（1973年）

奧古斯丁・杜梅（Vn）尚一菲力普・柯拉德（Pf）EMI C069-73037（1981年）

海野義雄（Vn）小林仁（Pf）日CBS SONY SONC-16001（1978年）

這首曲子依唱片不同，有的歸類「A大調」，有的標示「G小調」，相當混亂。因為是德布西人生最後譜寫的作品，雖然只有短短十五分鐘，內容卻相當濃密，所以對於小提琴家來說，應該是必須費心琢磨的作品吧。

葛羅米歐的這場演奏是一九五二年，他去美國巡演時在波士頓錄製，非常珍貴的一張唱片。因為是波士頓一間小唱片公司製作發行，所以現在很難買到吧。葛羅米歐傾注年輕熱情，流暢綺麗的演奏著（這時的他才二十幾歲），聽起來一點也不老派；雖是很久以前的錄音，音質卻相當清晰，完美呈現一場精彩演奏。

法蘭奇斯卡蒂的這張唱片年分更早，也是呈現扎實美音的優秀演奏；而且不只音色豔麗，第三樂章（最終樂章）的傾力演奏更是令人著迷。名家卡薩德許的琴聲也是韻味深沉，堪稱黃金組合。

相較於前面兩位，俄羅斯鋼琴家歐伊斯特拉赫的琴聲就沒那麼美，取而代之的是深思熟慮的熱情。或許可以這麼說，比起側寫德布西的印象派樂風，他更著重如何轉化成現代風格（那個時代）；但稍微分析一下，就會發

現其實找不到讓我聽得心蕩神馳的地方，有點遺憾啊。

康特洛夫和杜梅（Augustin Dumay）都是法國人，鋼琴伴奏也都是法國人，就連演奏也是優美的法式風格……很想這麼說，可惜當時還很年輕的兩位演奏家的表現與法蘭奇斯卡蒂、葛羅米歐營造的美音世界還有段距離。

與其說康特洛夫的樂音自然流暢，不如說有種依自己的感覺調整緩急，高歌音樂的自在感；另一方面，杜梅的樂音流暢豔麗，始終保有積極熱情的姿態；但比起前面幾位前輩，總覺得兩人的音樂還是少了一點讓人百聽不厭的說服力。

最後介紹的是日本最具代表性的小提琴家海野義雄的演奏，沒想到樂音竟是如此華美，彷彿承襲法蘭奇斯卡蒂與葛羅米歐打造的美好音樂世界，且富有知性美，絕非一味追求美音，而是捉住音樂的自然流向，就這樣紡成一顆顆樂音，自然的將自我主張藏在音符深處。我也很喜歡小林仁內斂又俐落的伴奏。

95）莫札特 歌劇《費加洛的婚禮》K.492

赫伯特·馮·卡拉揚指揮 維也納愛樂 舒瓦茲柯芙（S）西弗麗德（S）昆茲（Br）英Col. 330X1558（1950年）

赫伯特·馮·卡拉揚指揮 維也納愛樂 范·丹姆（Br）西弗麗德（S）伊蓮娜·寇楚芭絲（S）安娜·托莫娃—辛托（S）日London L20C-1821（1978年）

艾利希·克萊巴指揮 維也納愛樂 麗莎·德拉·卡莎（S）席比（B）葛登（S）丹寇（S）Dec.LXT5459（1955年）

柯林·戴維斯指揮BBC交響樂團 威克塞爾（B）諾曼（S）芙蕾妮（S）明頓（Ms）日Phil. 15PC63/66（1971年）

前面也提到我的歌劇全曲盤收藏主要是以ＣＤ為主，畢竟唱片礙於張數太多，收藏不易，所以我會選購黑膠唱片的選粹盤很不入流，但我認為聆賞不同版本是培養鑑賞力的重要元素，就像品嘗菜色豐富的懷石便當。

這兩張唱片都是卡拉揚搭檔維也納愛樂，雖然兩張的錄製時間相隔二十八年，卻都是從序曲開始速度就很快，幾乎呈現急馳狀態。先介紹舊版本，聲樂家方面可說眾星雲集，起初覺得聽起來有點老派，但聽著聽著就被自信滿滿的歌聲說服，尤其是飾演伯爵夫人的舒瓦茲柯芙，我見猶憐的歌聲技壓全場。卡拉揚也屏息專注指揮樂團配合天籟美聲。可惜錄音年分久遠，整體音質聽起來不夠立體。

再來介紹新版本，一樣也是群星匯聚的豪華版。卡拉揚氣勢堂堂（卻又非常細心）指揮樂團。除了丹姆（José van Dam）之外，其他人的歌聲都沒有舊版本那麼有個性，不過最後的合唱倒是劇力萬鈞，讓人忘卻不足之處。不愧是卡拉揚，就是有辦法來個精彩結尾。

相較於卡拉揚的華麗颯爽樂風，克萊巴（父）與維也納愛樂展現的是柔美自然，一種舊時代的包容力。艾利希·克萊巴的指揮風格不會過於甜膩，也不會過於刺激，一路回甘到最後。結集實力派聲樂家的演出，其中又以飾演主角，也就是費加洛一角的席比（Cesare Siepi）唱功最是了得，很有新興社會庶民的味道。第一幕的六重唱風趣無比，讓人聽得如癡如醉。

我家唯一收藏的全曲盤（四片裝）是戴維斯指揮 BBC 交響樂團的版本。

諾曼（Jessye Norman）飾演伯爵夫人、芙蕾妮飾演蘇姍娜、伊馮娜·明頓飾演凱魯比諾，堪稱黃金陣容；雖是一九七一年的錄音，但光看這般星級陣容就令人興奮，這幾位聲樂家也確實展現不凡歌藝。好比同樣是女高音，諾曼與芙蕾妮的角色對比就很鮮明，充滿戲劇張力。樂團的伴奏相當扎實，卻少了一點輕妙感。總之，選粹盤沒收錄到的婚禮舞蹈場景，就能聽全曲盤好好吟味。

我在劇院聽到最精彩的《費加洛婚禮》，就是卡娜娃（Kiri Te Kanawa）飾演的伯爵夫人，搭配維也納愛樂的伴奏。無論是歌聲還是樂聲，鮮明縈繞耳畔。不管是哪一場名演，都無法稀釋我心裡的天籟美聲。

96）德弗札克 鋼琴五重奏 A大調 作品81

彼得·塞爾金（Pf）亞歷山大·施奈德（Vn）等 Amadeo AVRS 66008（1965年）

魯道夫·法庫斯尼（Pf）茱莉亞SQ CBS 76619（1975年）

克利福德·柯曾（Pf）維也納愛樂SQ Dec. SDD 270（1962年）

史蒂芬·畢夏普·柯瓦契維奇（Pf）柏林愛樂八重奏團員 日Phil. 13PC 60（1972年）

斯維亞托斯拉夫·李希特（Pf）鮑羅定SQ 日Melodiya VDC-546（1983年）

這是一首從很有德弗札克風格開始的鋼琴五重奏，而且不同演奏者詮釋出來的感覺也不一樣，可說是這首曲子的特色吧。

先介紹塞爾金的演奏。原版是美國 Vanguard 唱片，塞爾金十八歲時的錄音就展現清新卓越的樂風。弦樂部分是由布達佩斯弦樂四重奏的施奈德等人擔綱，彼得則是盡情展現自己的樂風。父親魯道夫幾乎沒演奏過德弗札克的作品，所以無從比較，也許是因為這樣，彼得才會演奏得如此輕鬆快活吧。只能說，有個偉大的父親也是很有壓力。

捷克鋼琴家法庫斯尼與德弗札克同鄉，與他共演的是美國最具代表性樂團，茱莉亞弦樂四重奏。因為兩者屬性不同，著實讓人有點擔心，沒想到卻打造出意趣深沉的音樂，莫非是因為不同背景、不同文化而激盪出火花？茱莉亞弦樂四重奏那種一心探求音樂的專注力，加上法庫斯尼的微妙感傷，融合成超凡演奏。想想，形式與自然的歌心如何並存一事對於作曲家來說，也是個非常重要的課題。

鮑斯考夫斯基（Willi Boskovsky）領軍的維也納弦樂四重奏一開始就奏

出柔美沉著，令人讚嘆的樂聲，與名家柯曾的端麗琴聲交融著。他們的演奏風格不同於史麥塔納弦樂四重奏，幾乎感受不到德弗札克音樂特有的。柯曾與弦樂四重奏追求的是純粹音樂性，也確實完美呈現。演奏的精彩度不在話下，重現美妙樂聲的英 Decca 錄音技術也很優秀。

柏林愛樂與維也納愛樂的弦樂音色有著極大差異，室內樂尤其明顯。無論是再怎麼沉穩的樂段，柏林愛樂的弦樂始終採積極「攻勢」。柯瓦契維奇（Stephen Bishop-Kovacevich）的鋼琴也應和著，維持一貫的機敏樂音。若問我喜歡哪個版本，這個嘛，只能說個人喜好不同吧。就整體考量，我會選柯曾搭檔維也納愛樂的版本，但就樂章來說，也很喜歡柯瓦契維奇與柏林愛樂那種爽快感。

李希特與鮑羅定弦樂四重奏的舊蘇聯組合展現一場高格調的演奏，追求精緻緊密，不容許絲毫空隙，以嚴謹瓜代波希米亞的悠然風情。這張是現場演奏錄音版本，李希特的琴聲在如此緊張的氛圍中，顯得自由闊達、閃耀生輝；但聽完後卻覺得有點疲累，莫非唯獨我有這種感覺？

97）（上）莫札特 第十七號弦樂四重奏《狩獵》降B大調 K.458

帕雷寧SQ West. XWN 18047（1956年）

阿瑪迪斯SQ 日West. VIC5376（1951年）

布達佩斯SQ CBS Col. ML-4727（1950年）

洛文古斯SQ 日Gram. LGM107（1959年）

茱莉亞SQ 日CBS SONY SOCZ-415-417（1962年）

關於這首曲子，我高中時最愛聽的是維也納音樂廳弦樂四重奏的版本，可惜現在手邊沒有這張唱片，真的是一場魅力滿點的演奏。先介紹五張一九五〇年代錄製的唱片。

法國小提琴家帕雷寧（Jacques Parrenin）於一九四二年創立帕雷寧弦樂四重奏，以演奏法式音樂、現代音樂為主，只錄製過寥寥幾張莫札特的作品。這首第十七號作品在他們的詮釋下，呈現優美自然，毫不不矯飾的樂風，相當精彩。真想再聽聽這樂團演奏莫札特的其他作品。

這張是阿瑪迪斯弦樂四重奏成軍不久後錄製的唱片，感受到年輕有活力的莫札特；雖是以土生土長的維也納人為核心的樂團，卻嗅不到古都情懷之類的感覺；不過，第三樂章（慢板）的柔美旋律聽得到維也納的特殊風情，令人深深著迷的樂音。

布達佩斯弦樂四重奏這張早期錄製的《獻給海頓的弦樂四重奏》（六首曲子）只有單聲道唱片，沒有重新錄製的立體聲版本（應該是），但這張單聲道唱片精彩得不可思議。提到布達佩斯弦樂四重奏，腦中就會浮現趨於

即物主義、一絲不苟、樂音偏硬的印象，但這首第十七號的樂音相當生動深沉，該高歌的地方絕對朗朗高歌（以他們的方式）。

洛文古斯弦樂四重奏是成軍於一九二九年的法國樂團，直到一九七〇年代後期解散為止，一直都是以演奏古典派音樂為主，溫柔的弦樂音色打動人心；雖是鳴響著舊時代的美好樂音，演奏風格卻一點也不老派，就是喜歡這種均衡感。總之，是個樂風非常溫情的樂團，近年很少有機會聽到這樣的演奏吧。

茱莉亞弦樂四重奏是這些樂團當中，演奏風格最「時尚」的樂團，靈巧俐落，有著十足的說服力。我認為他們於一九六二年錄製的《獻給海頓的弦樂四重奏》是跨時代不容錯過的名演。明快的第十五號也很精彩，但這首第十七號的歡快感真的很出色（尤其是小步舞曲）。當時的茱莉亞弦樂四重奏實力堪稱一流，每每奏出令人嘆服的樂聲，可惜最終樂章（現在聽來）有點過於矯飾。

97）（下）莫札特 第十七號弦樂四重奏《狩獵》降B大調 K.458

史麥塔納SQ Sup 1111 3369G（1982年）

嚴本真理SQ 日Angel EAC-60199-211（1973年）

瓜奈里SQ Vic. CRL3-1988（1974年）

艾斯特哈吉SQ 日London L75C-1481/3（1979年）

阿瑪迪斯SQ Gram. 410866（1982年）

《狩獵》是莫札特的弦樂四重奏中最受歡迎的作品，我也是每次看到就想買。在此介紹五張一九七〇年代錄製的唱片。

史麥塔納弦樂四重奏在日本的評價相當高，但不知為何，我不太喜歡他們的演奏風格；雖說是相當精鍊的樂音，卻感受不到什麼趣意，可以說是無趣的中庸感嗎？因此，很意外他們於一九七二年在日本錄製的哥倫比亞版本竟然如此有趣，一九八二年灌錄的Supraphon盤的氛圍又不一樣，成了縱情自在的莫札特，音色相當豐潤。明明成員都沒變，卻給人截然不同的感覺，還真是不可思議。

嚴本真理弦樂四重奏很少錄製莫札特的作品。他們演奏的第十七號比較沒有所謂的「莫札特風格」，四位演奏家的樂音都很分明，就某種意思來說，是在分析音樂，也是徹底解讀過樂譜才能有此表現吧。個人認為這場演奏應該給予「極致的第十七號」這般評價。

瓜奈里弦樂四重奏是一九六〇年代成軍的美國樂團。他們曾隸屬規模較小的RCA，以「當家弦樂四重奏」之姿展開音樂活動；雖然他們想和隸屬

378

CBS的茱莉亞弦樂四重奏分庭抗禮，若論成熟度還是有落差，不過他們擁有茱莉亞弦樂四重奏沒有的「自在感」（可能和時代性有關），感受得到較為明快、年輕又富有冒險精神的樂風。這首第十七號的演奏還算「差強人意」。

上一本介紹第十五號作品時，也介紹過使用古樂器演奏的艾斯特哈吉弦樂四重奏。這首第十七號的演奏悅耳動聽，可惜殘響清晰的古樂器樂音聽起來不太真實，所以有點扣分。當然，可能是我的個人偏見；但說實在的，這樣的樂音實在無法傳達演奏者的個性與人品，也就讓人更喜歡布達佩斯弦樂四重奏、茱莉亞弦樂四重奏的鮮明純粹樂音。

上一篇介紹的是阿瑪迪斯弦樂四重奏於一九五一年的錄音版本，這裡介紹的是一九八二年的錄音作品。三十一年後，依舊是原班人馬演奏，堪稱樂壇長青樹。其中三位成員是為了逃離納粹政權，從維也納流亡到英國的猶太裔德奧人，一位是英國大提琴家。無論是抑揚變化還是樂音交絡，皆微妙汲取時代氛圍的變化，保有一貫的基本精神，確實攫取曲子的本質，毫不馬虎

地處理每個細節，卻又不會過於精緻，保有自然與中庸美感，不時窺見一抹玩心，慢板部分還是那麼迷人。

98）貝多芬 第四號鋼琴協奏曲 G大調 作品58

羅伯特・卡薩德許（Pf）愛德華・范・貝努姆指揮 阿姆斯特丹皇家大會堂管弦樂團 日CBS SONY 13AC399（1960年）

克利福德・柯曾（Pf）漢斯・克納佩茲布許指揮 維也納愛樂 London LL1045（1957年）

阿圖爾・魯賓斯坦（Pf）埃里希・萊因斯朵夫指揮 波士頓交響樂團 Vic. LSC2848（1964年）

魯道夫・塞爾金（Pf）尤金・奧曼第指揮 費城管弦樂團 Col. ML6145（1965年）

葛倫・顧爾德（Pf）雷納德・伯恩斯坦指揮 紐約愛樂 Col. MS6262（1961年）

當年還是高中生的我聆賞這首曲子時，只聽巴克豪斯與伊瑟斯德特共演的版本，所以這場演奏成了我心目中的評價基準。尤其喜歡第二樂章開頭，樂團與鋼琴之間那種興奮又帶了幾分緊張感的對話。

相較於風格沉厚的巴克豪斯，卡薩德許的琴聲顯得輕鬆愜意。貝努姆也配合琴聲，率領樂團展現輕快樂風。有如春日午後，一輛法式小房車（當然是手排車）在山路上急馳般爽快，與駕駛巴克豪斯賓士的心情截然不同；不過，這張唱片把整首曲子收錄在一面，感覺樂音不夠悠揚開闊。

柯曾前往維也納，與克納佩茲布許指揮的維也納愛樂共演。第一樂章相當穩妥，但從第二樂章開頭的「對話」開始，無論是樂團還是鋼琴都變得比較強勢，真切傳達貝多芬想傾訴什麼似的痛快名演。維也納最具代表性的樂團威風凜凜地演奏，從英國來的知性鋼琴家亦不遑多讓。

萊因斯朵夫指揮波士頓交響樂團，以貝多芬式優雅樂音恭謹起奏，魯賓斯坦的琴聲滑順切入，僅僅一瞬間便讓人感受到他是這場演奏的主角；雖說如此，魯賓斯坦的演奏並不強勢，而是自然而然成為注目焦點。除了高超琴

藝之外，還有宛如人在高歌的琴聲，不愧是青史留名的大師。

塞爾金的風格與魯賓斯坦的絢麗琴技，可說是對照組。與其說他們是對手，不如說是互補，巧妙維持音樂世界的一種均衡感。塞爾金的樂風較為粗獷，卻也是琢磨著一顆顆樂音，別具說服力。究竟是魯賓斯坦的琴聲比較打動人心，還是被塞爾金的精緻細膩說服呢？還真是難以選擇啊。

顧爾德的樂風（速度）果然自成一格（尤其是第二樂章，簡直慢到不可思議！）伯恩斯坦似乎很辛苦地配合他。感受得到兩人對於音樂的想像有落差，卻也讓音樂變得更刺激，當然也有令人稱道之處。其實這情形也不是只發生在「第四號」（早已見怪不怪）。總之，這組合沒有演奏「第三號」時那麼成功就是了。不曉得是不是因為這樣，後來顧爾德就不再和伯恩斯坦合作，第五號是和史托科夫斯基搭檔，再之後他就不再演奏協奏曲了。

99）巴赫《安娜・瑪格達蓮娜的練習曲集》

菲力普・安垂蒙（Pf）日CBS SONY SOCL288（1975年）

約爾格・德慕斯（Pf）日TRIO PA-1147（1971年）

小林仁（Pf）日Vic. SJV-1207（1973年）

這是巴赫為年輕妻子（第二任）編寫的大鍵琴練習曲集。巴赫親自譜寫的曲子不多，有的是兒子曼紐爾的作品，也有不清楚是誰寫的曲子。總之，就像是巴赫風味的「什錦火鍋」音樂；不過，這是巴赫為了初學者練習所挑選的曲集，不妨以參加家庭音樂會的心情，輕鬆愉快地演奏這些曲子，而且從曲子還能一窺巴赫的溫厚人品。正所謂最簡單的東西反而最難，對於技巧純熟的鋼琴家來說，寫給初學者練習的曲子搞不好更難表現呢！

介紹的這三張都是一九七〇年代前期，由日本唱片公司製作發行的唱片。當時因為習琴風氣盛行，也就需要教學用唱片。除了德慕斯這張之外，安垂蒙與小林的唱片上都清楚標記「教學用」。安垂蒙除了這張之外，也接受其他日本唱片公司的委託，錄製《小奏鳴曲》、《奏鳴曲第一集、第二集》等許多作為教學用唱片。

安垂蒙應該是為了符合製作方的要求吧。就連指法都看得一清二楚。畢竟他是擁有超凡琴技的名家，所以我聆賞時盡量不去在意什麼無聊的「教學示範」，純粹欣賞優雅純熟的音樂。無奈全曲聽完後，還是多少會在意他那

一板一眼的姿態，總覺得可以稍微放鬆，再積極一點。

至於德慕斯的演奏，無論是觸鍵技巧還是清晰度都和安垂蒙的演奏不相上下，至於抑揚頓挫的變化，德慕斯顯然自由許多，不受「教學用」這字眼束縛，還能不時感受到演奏者的敦厚人品；雖然他用的是現代鋼琴，卻是以彈奏大鍵琴的感覺在演奏，所以比起A面收錄的「安娜・瑪格達蓮娜」（樂風似乎過於清爽），這般有趣的演奏風格更適合B面收錄的「法國組曲」，引出更深沉的韻味。

其實最令人驚艷的是小林仁的演奏。儘管唱片封套上標榜「鋼琴教學用唱片」，但是當唱針落下時，卻令人入迷到忘了有這回事。細節毫不馬虎，每顆樂音都打動人心。讓孩子聽這麼高水準的音樂，還真是有點可惜。想像小林先生的面前擺著巴赫的樂譜，心無旁騖地演奏著，那模樣令人感佩。

雖然沒有秀出唱片封套，拉克魯瓦用大鍵琴演奏這部作品也是格調高雅，值得一聽的演奏。

100）布拉姆斯《寫給小提琴與大提琴的二重奏協奏曲》A小調 作品102

雅沙・海飛茲（Vn）艾曼紐・費爾曼（Vc）尤金・奧曼第指揮 費城管弦樂團 Vic. LCT 1016（1939年）

尚・傅尼葉（Vn）安東尼奧・揚尼格羅（Vc）赫曼・謝爾亨指揮 維也納國家歌劇院管弦樂團 West. WL5117（1952年）

艾薩克・史坦（Vn）雷納德・羅斯（Vc）布魯諾・華爾特指揮 紐約愛樂 日CBS SONY SOCF129（1954年）

艾薩克・史坦（Vn）雷納德・羅斯（Vc）尤金・奧曼第指揮 費城管弦樂團

Col. D2L 320（1965年）

大衛・歐伊斯特拉赫（Vn）羅斯托波維奇（Vc）喬治・塞爾指揮 克里夫蘭管弦樂團 日Vic. VIC9014（1969年）

通常是由兩位實力相當的獨奏家一起演奏這首曲子，至於樂團何時抓準時機切入，這一點就很考驗指揮的功力。

知名大提琴家艾曼紐‧費爾曼於三十九歲那年，也就是一九四二年英年早逝，這是他離開人世不久前的錄音作品。他與海飛茲的這場豪華共演，焦點全在兩位獨奏家的絢爛獨奏，樂團在奧曼第的指揮下，以不妨礙兩位大師的演奏為前提，全力伴奏；雖是早期的 SP 錄音，但兩位巨星的名演果然令人折服，聽得如癡如醉，完全進入他們打造的音樂世界，因為他們用音樂傾訴一切。

尚‧傅尼葉（Jean Fournier）是大提琴家皮耶‧傅尼葉的弟弟，兄弟倆卻從未共演。為什麼呢？因為與唱片公司的合約問題嗎？還是兄弟鬩牆呢？這張唱片是尚攜手揚尼格羅的演奏，兩位年輕獨奏家奏著悅耳滑順的樂音，謝爾亨（Westminster 唱片的「當家指揮」）的指揮風格古意盎然，稍嫌收斂，聽起來就很有年代感。

華爾特於一九五九年錄製這首曲子，擔綱獨奏的是法蘭奇斯卡蒂與傅

尼葉（兄），是一場評價極高的名演。我家收藏的是史坦與羅斯，兩位當年的當紅炸子雞共演的版本，明顯是由樂團主導音樂，兩位年輕獨奏家奮力抗衡。華爾特領軍的樂團打造整首曲子的骨架，聽起來就像不時迸出獨奏的交響樂，成了這場演奏的特色。

史坦與羅斯於十一年後，攜手奧曼第再次錄製這首曲子的立體聲版本。已是樂壇中流砥柱的他們充滿自信地演奏，奧曼第也不自覺的（應該是吧）熱情指揮，遂成了熱血沸騰的二重奏協奏曲。

歐伊斯特拉赫（父）與羅斯托波維奇，這兩位俄羅斯大師級獨奏家與喬治・塞爾率領的克里夫蘭管弦樂團攜手共演的演奏。塞爾讓兩位大師成為主角，不會積極彰顯，也不會過於收斂，恰到好處配合著獨奏家們的樂音，就連呼吸也是那麼完美。第二樂章的開頭，樂團像是開心地引吭高歌。歐伊斯特拉赫與羅斯托波維奇的優美樂音與樂團自然交融，直到最後一顆樂音還是保有舒心的緊湊感，形塑一場至高無上的音樂饗宴。

101）佛瑞 第一號小提琴奏鳴曲 A大調 作品13

齊諾・法蘭奇斯卡蒂（Vn）羅伯特・卡薩德許（Pf）日CBS SONY SOCU58（1951年）

尚・傅尼葉（Vn）吉妮特・多揚（Pf）日West. G-10508（1952年）

皮耶・阿莫亞（Vn）安妮・奎斐蕾克（Pf）Erato STu 71195（1978年）

黑沼百合子（Vn）揚・帕年卡（Pf）日CBS SONY SOCM117（1975年）

黑沼百合子（Vn）關晴子（Pf）日Fontec FONC-5050（1983年）

從十九世紀末到二十世紀初，法國作曲家紛紛譜寫優秀的小提琴奏鳴曲，像是法朗克、德布西、拉威爾以及佛瑞。相較之下，這時期的德國作曲家留下小提琴奏鳴曲逸作的人只有布拉姆斯而已，為什麼呢？

法蘭奇斯卡蒂與卡薩德許的共演依舊精彩，可惜錄音品質不太好，但小提琴的音色美得難以言喻，悠揚悅耳，情感豐富。好比本地一流廚師用道地食材精心料理的美味晚餐……就是這般感覺。

尚‧傅尼葉是皮耶‧傅尼葉的弟弟，吉妮特‧多揚（Ginette Doyen）是尚‧多揚（Jean Doyen）的妹妹，兩人都活在偉大兄長的陰影下。有著相同境遇的兩人共演這首富有層次的優美奏鳴曲；雖然尚‧傅尼葉稱不上是頂尖名家，但他的樂風穩重大器，尤其是行板的歌聲特別柔美。這組的樂風明顯比法蘭奇斯卡蒂、卡薩德許的組合來得輕盈清新，樂聲清朗分明。

這組也是法國雙人組。阿莫亞（Pierre Amoyal）是法國人，二十九歲那年赴美拜師海飛茲；雖然同為法國人，但他和法蘭奇斯卡蒂、傅尼葉並非同世代。阿莫亞的纖細琴聲像在訴求什麼，有些地方感覺有點神經質。鋼琴家

奎斐蕾克（Anne Queffélec）的琴聲柔軟沉靜，巧妙中和了小提琴偏硬的樂音。

黑沼百合子曾兩度錄製佛瑞的第一號小提琴奏鳴曲。一九七五年發行她與帕年卡（Jan Panenka）合作的這張唱片是一場纖細又濃烈的演奏，比起追求十九世末法國音樂的芳醇味，更著重於曲子的結構性，追求真摯的音樂世界。這場不同於法蘭奇斯卡蒂與傅尼葉灑脫風格的另類演奏，值得好好聆賞。

八年後，黑沼百合子又攜手關晴子錄製這首曲子，表現更為圓融。基本上，還是保有誠懇率直的演奏風格，犀利部分倒是收斂不少，音色也更穩定，呈現一場高格調的精湛演奏。我個人比較偏愛這個版本。總之，是一場讓人想反覆聆賞的演奏。

102）普契尼 歌劇《托斯卡》

維克多・德・薩巴塔指揮 史卡拉歌劇院管弦樂團 瑪麗亞・卡拉絲（S）德・史帝法諾（T）英Col. 33CX1893（1953年）

摩利納里・普拉德利指揮 聖賽西希利亞音樂院管弦樂團 提芭蒂（S）摩納哥（T）London OS25218（1959年）

羅林・馬捷爾指揮 聖賽西希利亞音樂院管弦樂團 妮爾頌（S）柯瑞里（T）費雪迪斯考（Br）Dec. SET451（1967年）

詹姆斯・李汶指揮 愛樂管弦樂團 史柯朵（S）多明哥（T）EMI CFPD 4715（1981年）

只有李汶（James Levine）的版本是全曲盤，其他都是選粹盤。可說是由托斯卡與卡瓦拉多西這對情侶，以及壞人斯卡皮亞，這三個角色撐起整齣劇（這三個人最後都死了）。

卡拉絲（Maria Callas）當時還很年輕，歌聲卻極富戲劇張力，時而惹人憐愛，時而狂野不羈。史帝法諾（Di Stéfano）的歌聲也很清新。飾演斯卡皮亞的戈比（Tito Gobbi）表現也很有說服力，不遜於這對俊男美女（美聲）。這場在米蘭史卡拉歌劇院的演出成了歷史名演，的確是超越時代，讓人驚嘆屏息的精彩演出。可惜選粹盤的編選內容就現在來看，實在不怎麼樣。

提芭蒂當時四十七歲，歌聲依然宏亮，不輸給卡拉絲。正值顛峰期的摩納哥（Mario Del Monaco）也盡情展現美聲。若說史帝法諾是鮮嫩的青年歌聲，那麼馬里奧就是成熟男人的性感歌聲（這時的他四十幾歲）。總之，兩位都是義大利聲樂界的頂尖人物。卡拉絲曾說：「如果我是香檳的話，提芭蒂就是可樂。」對我來說，兩位實力不分軒輊，都是極品美酒。

提到妮爾頌（Birgit Nilsson）就會想到華格納，身為女高音的她也很擅

長詮釋普契尼的作品。錄製這張唱片時，已近五十歲的她嗓音依舊美妙。飾

演卡瓦拉多西的柯瑞里、飾演斯卡皮亞的費雪迪斯考，一眾年輕又有魅力的

男性聲樂家助陣，堂堂高歌，戲劇效果十足。相較於前面兩位女高音，尼爾

森的歌聲雖然少了幾分狂野，卻更真實。當時還很年輕的馬捷爾也展現了指

揮實力，倒是飾演壞人的費雪迪斯考的歌聲實在沒什麼使壞感，是因為他本

來就是個好人的緣故嗎？

這張是由李汶擔綱指揮的全曲盤。我家收藏的唱片都是年紀較長的女高

音，搭配年輕俊男美聲的拉丁裔男高音。史柯朵（Renata Scotto）與多明哥

（Plácido Domingo）的組合也是，其實這樣的組合也沒什麼不好啦。史柯

朵與多明哥這對搭檔的歌聲著實無懈可擊，但擅長詮釋斯卡皮亞一角的男中

音布魯松也很搶眼，可惜李汶的指揮過於矯飾，有時覺得頗刺耳。

我旅居羅馬時，住在梵諦岡附近，每天早上都會在聖天使城堡周遭跑

步，不免想起：「對喔。這裡是托斯卡自殺的地方。」每次聆賞這齣歌劇就

會響起那時的回憶。羅馬……路邊隨意停車這件事可真是傷腦筋啊。

103)（上）德弗札克 大提琴協奏曲 B小調 作品104

莫里斯・詹德隆（Vc）伯納德・海汀克指揮 倫敦愛樂 Phil. 802892（1968年）

皮耶・傅尼葉（Vc）喬治・塞爾指揮 柏林愛樂 Gram. 138 755（1961年）

格雷戈爾・畢亞第高斯基（Vc）查爾斯・孟許指揮 波士頓交響樂團 Vic. LSC-2490（1961年）

雷納德・羅斯（Vc）尤金・奧曼第指揮 費城管弦樂團 Col. MS-6714（1965年）

恩里科・麥納迪（Vc）福里茲・雷曼指揮 柏林愛樂 Gram. S71136（1955年）

德弗札克各寫了一首鋼琴協奏曲和小提琴協奏曲，但就算兩首的人氣加起來，也遠遠不及這首大提琴協奏曲來得受歡迎。

詹德隆是我很喜歡的大提琴家，他的琴聲總是那麼沉著柔和（絕非軟弱），自然高歌。這樣的詹德隆和指揮風格走中庸路線的海汀克（Bernard Haitink）搭檔，絕不可能奏出粗糙音樂。彷彿坐在日照良好的簷廊，一邊撫貓，一邊聆賞……這場演奏就是給人這樣的感覺（明明沒貓，也沒簷廊）。

這張唱片網羅了傅尼葉與喬治．塞爾、柏林愛樂的豪華組合，成就一場格調高雅的優質演奏。傅尼葉的琴聲悠揚高唱，樂團的伴奏也很扎實。優美高雅的大提琴獨奏不容錯過，精緻嚴謹的樂團伴奏也值得聆賞。說到傅尼葉與塞爾的共演，兩位大師攜手共演理查．史特勞斯的《唐吉軻德》也十分精彩，不遜於這首大提琴協奏曲。

相較於前述兩位，畢亞第高斯基的琴聲就顯得張揚，加上孟許的指揮較為收斂，更加突顯大提琴的存在感。畢亞第高斯基的演奏風格以小提琴家來比喻的話，就是海飛茲型吧。著重這首曲子的戲劇性。比起德弗札克音樂的

「平易近人」，他更想強調「熱情」的一面。

若說畢亞第高斯基是 RCA 唱片力推的大提琴演奏家，那麼 CBS 唱片公司的「王牌新人」就是雷納德．羅斯。羅斯的演奏在室內樂界頗受好評，但擔綱協奏曲的獨奏似乎單薄了些；雖然單薄也有單薄的優點（也是一種特色），可惜幾乎感受不到這首曲子特有的泥土香，結果整體演奏顯得十分鬆散。畢竟是很有誠意的一場演奏（就像一件剪裁合身的西裝），所以實在不想惡言批判。

要怎麼形容米蘭出身的大提琴名家麥納迪（Enrico Mainardi）的琴聲呢？就是內斂吧。像在探究內心深處，和「張揚」一詞完全沾不上邊，也沒什麼華麗演奏。雷曼與柏林愛樂也很尊重獨奏家的表現方式，提供別具包容力的音樂，尤其是第二樂章的美令人聽得沉醉；雖然我幾乎沒怎麼聆賞這張唱片，唱片裡卻收藏著無比精彩的音樂。

103）（下）德弗札克 大提琴協奏曲 B小調 作品104

尚‧戴克魯斯（Vc）大衛‧辛曼指揮 海牙愛樂 Phil. 802892（1977年）

約瑟夫‧楚赫羅（Vc）瓦茲拉夫‧紐曼指揮 捷克愛樂 日Columbia OQ7383（1976年）

堤剛（Vc）茲德涅克‧科斯勒指揮 捷克愛樂 日CBS SONY 32AC-1392（1981年）

米斯帝斯拉夫‧羅斯托波維奇（Vc）小澤征爾指揮 波士頓交響樂團 日Erato REL-8375（1985年）

帕布羅‧卡薩爾斯（Vc）喬治‧塞爾指揮 捷克愛樂 Vic. LCT1026（1937年）

生於一九三二年的戴克魯斯（Jean Decroos）是荷蘭大提琴家，長年擔綱皇家大會堂管弦樂團的大提琴首席。德弗札克的這首大提琴協奏曲在他的詮釋下，奏出華美樂音。這般積極又絢麗的樂音自然牽引著音樂前行。直到聆賞這張唱片之前，我完全不知戴克魯斯這號人物，原來有風格這麼不同的「德弗札克大提琴協奏曲」啊。年輕時的辛曼（David Zinman）充滿熱情，指揮得非常精彩，可惜嗅不到半點波希米亞風情。

生於一九三一年的楚赫羅是捷克大提琴家，以蘇克三重奏成員身分長年活躍於樂壇。楚赫羅與紐曼指揮捷克愛樂，這個「純捷克」團隊挑戰德弗札克的作品可說有如囊中取物，不疾不徐地展現道地風情，輕鬆愉悅地演奏著。尤其是優美的第二樂章特別值得一提，呈現自然流暢，舒心悅耳的音樂。

因為沒有什麼華麗技巧，也許有人覺得平淡無趣，但越聽越覺得韻味十足。

這張是堤剛前往捷克錄音的唱片。樂團一開始就奏出鳴響著波希米亞風情的美麗樂音。堤剛的琴聲與樂團的樂聲融合，一起構築美妙的音樂世界。大提琴的表現可圈可點，該高歌的地方盡情高歌，也很重視音樂的平衡感，

排除無謂的自我堅持，呈現深沉溫柔，悠揚自然的樂聲。聆賞時，不由得想起流經布拉格市區的河川。

羅斯托波維奇錄製過四次（應該是）這首協奏曲，最後一次是和小澤征爾共演。羅斯托波維奇奏出的第一顆樂音就捉住聽者的心，像是從靈魂深處溢出，充滿人性的樂音。樂團與指揮理解這番美麗的心情告白，不慍不火地提供最完美的音樂背景。若要批評羅斯托波維奇的演奏，只能說「完美過頭」吧。毫無瑕疵可言，但這算是缺點嗎？

最後介紹的是世人給予極高評價，一九三七年的卡薩爾斯版本。這張是在捷克被納粹占領前，於布拉格錄製的唱片，雖是年代久遠的SP重製版本，卡薩爾斯那高雅扎實的樂音，時而溫柔高歌，時而熱情吶喊，跨時代撼動你我的心。捷克愛樂在當時還很年輕的塞爾指揮下，全力配合偉大獨奏家的真性情演奏。

104）貝多芬 第十一號鋼琴奏鳴曲《大奏鳴曲》降B大調 作品22

弗里德里希·古爾達（Pf）日London SOL 2016（1953年）

阿爾弗雷德·布蘭德爾（Pf）VOX VBX 419（1960-62年）

穆雷·普萊亞（Pf）日CBS SONY 28AC1665（1982年）

厄爾·懷爾德（Pf）dell' Arte DBS7004（1984年）

魯道夫·塞爾金（Pf）日CBS SONY 18AC752（1970年）

這首是貝多芬早期創作的鋼琴奏鳴曲作品，「大奏鳴曲」這標題感覺好像架構很大，其實不是那麼大的曲子，算是比較簡樸的作品，找不到後期作品中貝多芬那種內省的要素；但對於演奏者來說，這樣的音樂反而比較難以詮釋吧。畢竟沒什麼炫技之處，也找不到演奏軸心，整體音樂性較為單薄。

剛出道不久的古爾達（那時才二十三歲）的演奏值得一聽。那種心無旁鶩，悠遊音樂世界的感覺非常自然（至少在我聽來是這樣的感覺），聽者一點也不覺得無趣，感受得到演奏者的呼吸與作曲家的呼吸一致。我手邊這張是疑似日本發行（可能吧）的立體聲版本，音質還不錯。

這張也是以擅長詮釋貝多芬作品而聞名的布蘭德爾年輕時的演奏。當年才剛滿三十歲的布蘭德爾颯爽演奏這首第十一號。我不是他的樂迷，但他的演奏讓我想給予溫暖掌聲。尤其是小步舞曲部分相當迷人，感受得到演奏者純粹愉快地演繹著音樂，而不是秉持「知性」處理每顆樂音，而且比古爾達的演奏多了些許「風味」。

普萊亞本來就是我很欣賞的鋼琴家，但他演奏的這版本卻讓我不甚滿

意，該說是整體表現過於急躁嗎？就是少了些許從容。感受得到他試圖呈現些什麼，音樂的滋味卻浮現不出來。若是現在的普萊亞應該能更沉著地演奏這首曲子。

不知為何，懷爾德這位鋼琴家讓我挺感興趣，要是有機會的話，想多聽聽他的演奏，這是我初次聆賞他演奏貝多芬的作品，感覺還不錯呢！不會給人一聽就知道「啊、是貝多芬的作品」這般刻意使勁感，而是稍稍收斂，沉穩打造內心的音樂世界。真是不可思議啊……或許這麼形容有點不妥，但有時也會遇到這種意外好聽的演奏。

最後介紹的是塞爾金的演奏。他演奏的第十一號真是精湛得無懈可擊，說是達到另一種境界也不為過。這首風格比較簡樸的早期奏鳴曲，在認真的塞爾金老爹的詮釋下，宛如賭上性命，攀登高峰般的壯舉。聽者也不禁緊張到握拳，屏息靜觀這項壯舉（聽得如癡如醉）。或許一點也不花俏的曲子最適合展現塞爾金這位鋼琴家的美好特質。

部分刊載於《BRUTUS》二〇二一年十一月一日號，其他均為新寫的文章。

A101005

懷舊美好的古典樂唱片2／更に、古くて素敵なクラシック・レコードたち

作者／村上春樹
譯者／楊明綺
編輯／黃煜智
行銷企劃／林昱豪
名詞審定／焦元溥
校對／魏秋綢
書籍設計／陳恩安

副總編輯／羅珊珊
總編輯／胡金倫
董事長／趙政岷

出版者／時報文化出版企業股份有限公司
108019 台北市和平西路三段二四○號四樓
發行專線／（○二）二三○六六八四二
讀者服務專線／○八○○二三一七○五
（○二）二三○四七一○三
讀者服務傳真／（○二）二三○四六八五八
郵撥／一九三四四七二四時報文化出版公司
信箱／10899 臺北華江橋郵局第九九信箱
時報悅讀網／www.readingtimes.com.tw
電子郵件信箱／ctliving@readingtimes.com.tw
思潮線臉書／www.facebook.com/trendage
法律顧問／理律法律事務所 陳長文律師、李念祖律師
印刷／華展印刷有限公司

時報文化出版公司成立於一九七五年，並於一九九九年股票上櫃公開發行，於二○○八年脫離中時集團非屬旺中，以「尊重智慧與創意的文化事業」為信念。

定價／新台幣六五○元
初版一刷／二○二四年二月二十三日
初版二刷／二○二四年四月二十四日
版權所有 翻印必究（缺頁或破損的書，請寄回更換）

村上私藏：懷舊美好的古典樂唱片. 2/ 村上春樹著；楊明綺譯. -- 初版.
-- 臺北市：時報文化出版企業股份有限公司, 2024.02
面； 公分
譯自：更に、古くて素敵なクラシック・レコードたち
ISBN 978-626-374-885-9(平裝)
1.CST: 古典樂派 2.CST: 音樂欣賞 3.CST: 唱片
910.38 113000457